以黏土製作！
生物造形技法
恐龍篇

竹內しんぜん 著

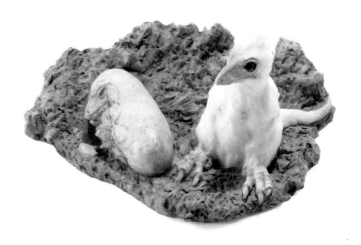

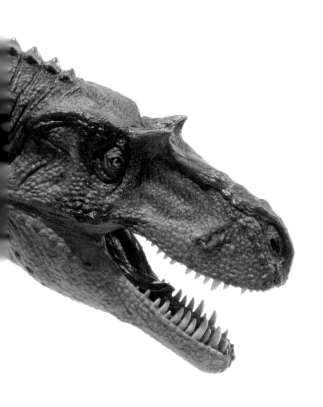

前言

　　相信有很多人曾經在少年時代看到在電影院的螢幕上到處大肆破壞的巨大怪獸，頓時感到心跳加速興奮不已吧！我也是其中之一。幾乎在同一時期，我也受到了恐龍電影的強烈影響。不管是怪獸還是恐龍，兩者我都一樣喜歡，但我從當時就開始認為這兩者是「不同的東西」。對於不感興趣的人來說，兩者之間的差異其實很模糊。我還記得我曾對周圍身邊的人執拗地說明：「怪獸是什麼！恐龍又是什麼！」。

　　如果要大略地說明怪獸和恐龍的不同之處，怪獸是創作出來的角色，而恐龍是實際存在的生物。按照博物館的方式來分類的話，那麼怪獸是放在人文科學，而恐龍就會放在自然科學的展區了。再換一種說法，怪獸是藝術，恐龍是科學，也可以這麼解釋。

　　本書以「恐龍」為主題，介紹我用黏土造形的模型及其製作步驟。在製作與我們人類生活在同一時代的大象和鱷魚這類的現生動物的情況下，我們可以先觀察活著的動物，確認完形狀，然後再進行製作。不過，像恐龍這種在人類誕生之前就滅絕了的古生物，當然是連生存時的照片資料什麼的都沒有留下。我們只能參考已經成為化石的骨骼這類的標本和資料，想像著牠們活著的樣子。這種依照骨骼化石想像活恐龍姿態的造形物被稱為「復原模型」。在復原的過程中，觀察、考察等科學方面的思考是不可缺少的，但另外也需要透過想像力來讓形象更加豐富的方法。科學與想像。前面提到「恐龍是科學」，其實也有藝術的要素包含在內吧！

　　恐龍造形是個有點偏向狂熱愛好者的世界。接下來，我會展示自己的創作方法給各位，但不敢說「這才是正確的」。事實上我自己也一直在反覆嘗試錯誤。一定會有更好的方法才對吧！不論是我個人的見解，或是由誰告訴我的資訊，都不是「絕對」的。就像立體物件一旦改變視角，外觀也會隨之改變一樣，創作和思考都因人而異。我不知道哪個是正確的，哪個是最好的。只是覺得，有各式各樣的看法、想法、以及製作方法，絕對是更加快樂有趣的事。請各位一定要從各種不同的角度來閱讀這本書。而且要是能幫助各位找到「如果是我自己會這樣做、這樣想」的話，我會很高興的。

<div align="right">竹內しんぜん</div>

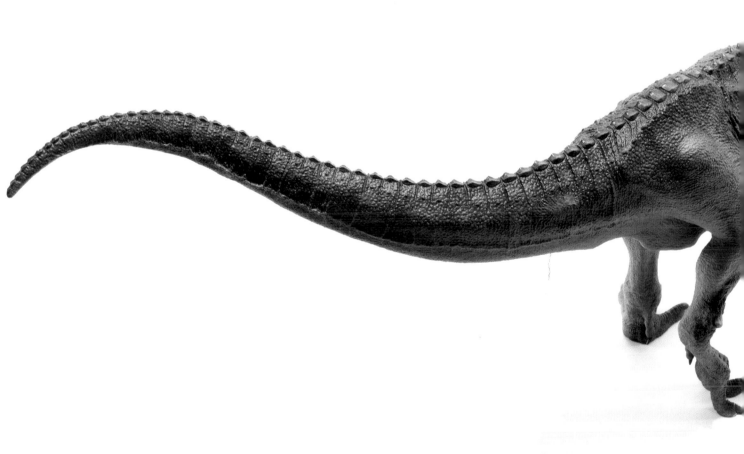

以黏土製作！生物的造形 恐龍篇

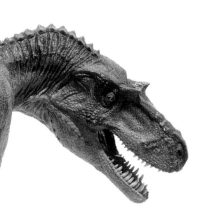

黏土勞作的基礎
生物的造形所需要的材料及道具

在開始造形之前，介紹一下書中使用的材料，以及我經常使用的工具吧！
造形用的黏土有很多不同的種類。瞭解各自的特徵，配合主題區分使用，
就能製作出理想的造形作品。這裡會連同本書中沒有登場的道具也一起介紹。

黏土

石塑黏土、石粉黏土

主原料為石頭粉末的黏土。和紙黏土一樣，是一種當黏土內含的水分乾燥後就會變硬的黏土。從包裝袋取出，接觸到外面空氣後就會開始逐漸乾燥變硬。所以造形作業的製作時間分配，以及水分的調整就顯得非常重要了。

質地柔軟，容易混練，非常適合初學者使用。同時因為質地細緻，延展性良好，也是專業人士愛用的素材之一。乾燥後會稍微變輕、切削作業也比較容易上手。另外還有更加輕量化的姐妹品牌「Premier」。

La Doll
●販售商/PADICO●500日圓（未稅）●內容量/500g

乾燥前的狀態有明顯的彈性且觸感相當獨特。非常適合用來表現生物的自然體表的黏土。乾燥後非常硬，強度也很優秀。另外有經過改良後，方便搓成繩狀、或是延展成薄膜狀的「New Fando」也受到許多人物模型造形創作者的愛用。

Fando
●販售商/VOLKS●500日圓（未稅）●內容量/350g

軟陶黏土・樹脂黏土

加熱後會變硬固化的黏土，又被稱為「燒烤黏土」。基本上在加熱前一直都是保持柔軟狀態的黏土，即使造形作業耗費時間也不要緊。近年來廠商開發了許多新產品，包含使用手感的不同，現在可供選用的產品種類增加不少。（樹脂黏土產品中也有常溫即可硬化的類型。）

幾乎沒有彈性，以手指或抹刀按壓的痕跡就會一直保持相同形狀不回彈的黏土觸感。經常使用的是容易控制捏塑形狀、硬度偏軟的灰色型。還有硬度偏硬的「FIRM」型，以及略帶透明感的米色型。

灰色Super Sculpey黏土
●販售商/ATHENA●3550日圓（未稅）●內容量/454g

在尚未固化時，土質柔軟而且容易混練，可以很快地捏塑型形狀。表面的觸感有些黏乎乎的，因此特徵是在固化後的黏土表面上堆上新黏土時，附著狀況相當良好。硬化後也會保留些微的彈性。

Y CLAY
●販售商/吉田作業室●1200日圓（未稅）●內容量/228g

環氧樹脂補土

藉由將主劑、固化劑混合後的化學反應形成固化的補土。在居家資材賣場有多種產品可供選購。固化後具備一定強度，而且切削加工性很好，在人物模型造形用途是很受歡迎的素材。因環氧樹脂的材質本身對人體有害的關係，使用時請配戴橡膠手套，使用後請記得洗手。

產品包含固化時間較長的「高密度型」與容易切削加工的「速硬化型」這兩種。不管哪一種，特徵都是固化前黏土狀態下具備相當好的造形性。

TAMIYA 環氧樹脂造形補土
●販售商/TAMIYA ●400～1480日圓（未稅）●內容量/25g～100g

WAVE・環氧樹脂補土・輕量型
●販售商/WAVE●980日圓（未稅）●內容量/60g

比重較輕的輕量型環氧樹脂補土。由於固化前黏乎乎感覺較明顯，更適合在固化後用來進行切削加工作業。與其他類似產品相較之下，內容量較多也是特徵之一。另外還有固化後的強度更佳的「milliput」型產品。

黏土以外的材料

SURFACER 底漆補土・水溶性補土

塗裝前塗布表面的底層塗料。我經常使用噴罐型產品，也有可以用筆刷塗布的產品。

金屬底層塗料

在金屬素材塗裝前先塗布在表面的底層塗料。樹脂表面塗裝時也可以使用。

硝基塗料

在塑膠模型用途來說是相當普遍的塗料。塗膜的強度佳，可以作為基本的塗料來使用。稀釋及道具的清潔保養需要使用專用的溶劑（稀釋劑）。使用時房間內必須保持換氣。混色和稀釋時要使用各塗料品牌專用的產品。

金屬線

經常使用粗細為 2 mm 或 3 mm 的鋁線作為芯材。如使用較細的形狀，或是想要更好的強度的話，建議使用黃銅線。或依用途不同，需要使用更細或更粗的形狀，也可使用鋼琴線、銅線或是金屬管材等其他材料。手邊常備一些不同種類的芯材備用會比較方便。

水性壓克力塗料

可以用純水稀釋，道具在清潔保養時相當簡便的塗料。由於安全性佳，所以市場需求量逐漸增加。近年不斷增加了許多性能良好的模型專用塗料。

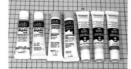

壓克力顏料

在美術社就能購買到的顏料。用水就能稀釋，或是清潔保養道具。雖然拿來用在模型上會有塗膜強度的問題而稍感不安，但輕易就能使用這還是很方便。

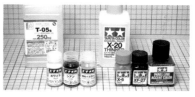

琺瑯塗料

拿來作為完工修飾前的入墨線用塗料非常好用。基本上以琺瑯塗料進行塗裝後，要避免再使用硝基塗料等其他類型塗料來重塗會比較好。混色和稀釋時要使用各塗料品牌專用的產品。

表層護膜劑

透明保護塗料噴罐可用於完工修飾時噴塗在表面護膜劑。產品有光澤、半光澤、消光等不同種類，可配合作品區分使用。

在生物的造形派得上用場的道具

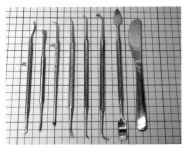

黏土抹刀
金屬製的抹刀。在模型店、手工藝材料店都有販賣。可以依照數種不同的尺寸及形狀來區分使用。也可以將前端以銼刀削尖等等，自行加工改造後使用。

水筆
沒有加入墨水的自來水毛筆。使用時加入清水。想要在黏土上刷水時很好用。

矽膠墊片
可以用來作為放置製作中的零件的緩衝墊、防滑墊、或是補土的混練板等等，用途有很多種。我是拿翻模時剩下的矽膠來自行製作成矽膠墊片。不過也可以在手工藝用品店、廚房用品店買到相同的成品產品。

瞬間接著劑・固化促進劑
低黏度產品、果凍狀產品，每家廠商都有各種不同類型產品。這是經常使用到的道具，建議可購買大容量產品備用。固化促進劑是方便好用的道具，使用時必須保持室內通風換氣。

木工用接著劑

使用於木材，或是固化後的黏土的接著作業。

鑷子、拔毛夾

用來夾取細小物品時的道具。不過也可以自行加工前端的形狀，改造成自製的工具使用。

鉗子
用來切斷、折彎加工金屬線。造形製作途中如果遇到需要進行修改的話，有時也會使用尖嘴鉗來夾住黏土，將黏土剝開或是折彎等用途。

剪鉗
用尖嘴鉗不易剪斷的部位，或細小部位的切斷。有些鉗刀較脆弱，如用來切斷硬物的話，需要多加注意。如果能夠準備塑料用、金屬用等數把不同剪鉗區分使用的話會比較方便。

美工刀
切割打磨作業時不可或缺的基本工具。

筆刀
用途廣泛，使用頻率也很高的道具。刀刃是消耗品。需要常備更換用的刀刃。

手術刀
用途雖然較侷限，但因為是替換刀刃的種類豐富，可以滿足於更細微的作業需求。

剪刀
可以用來裁剪延展開來的黏土，也可以用來將砂紙裁切成適當大小。配合用途所需，多準備幾種不同的剪刀，作業起來會更方便。

鋸子
配合木工用、金屬用等不同用途來區分使用。

超音波切割刀

透過超音波振動使刀片產生振動，與對象物產生摩擦達到削減對象物的作用，可大幅提升裁切效率的電動切割刀。雖然派上用場的機會不多，但是如果準備一組的話，會是相當方便的工具。

銼刀棒
標準打磨工具。從一般平棒類型，到將黏土抹刀前端加工成剜刀的產品都有，形狀各式各樣。預先準備各種不同型號、不同打磨刻痕粗細款式的銼刀備用，作業起來會較方便。如打磨刻痕阻塞，可使用鋼刷輕輕將碎屑刷落。

砂紙、研磨海綿
將砂紙、研磨海綿貼在底座上，可用來研磨面積較大的平面；或者反過來也可以用來重點研磨細微的部位、又或是將曲面修飾得更平滑等，用途多樣。粗糙度的種類（號數）也有很多。如能裁切成常用尺寸隨時備用，作業起來會很方便。

電動刻磨機
藉由鑽頭的旋轉運動達到切削效果的電動工具。前端鑽頭依據用途不同而有各種不同形狀的產品。可以有效率地進行削磨作業。

雕刻刀
使用於刀片類工具不容易切削、雕刻的作業對象。經常使用的是丸刀及平刀。

精密手鑽
開孔作業的必備工具。如果在前端固定夾具裝上刻磨鑽頭的話，就能當作銼刀使用。（若是將較細的鑽頭當作銼刀使用，有可能會讓鑽頭折彎，所以請使用已經不再當作刻磨鑽頭使用的替換鑽頭）。

防毒面具・橡膠手套等等
以噴筆進行塗裝或是零件複製作業時，除了一定要室內換氣之外，建議也要配戴防毒面具。此時還可以搭配圍裙、橡膠手套等防護具一起使用。

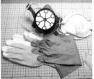

筆刷
除尺寸大小不同外，還有動物毛、尼龍毛等各種不同種類的材質可供選用。高級品的筆刷確實好用，不過視用途而定，有時廉價產品也很好用。如準備各種不同等級的筆刷備用更理想。

電鑽
即使是小型低價格的產品，也能讓開孔作業相較於使用精密手鑽更有效率。

吹風機
可用來吹乾或加熱黏土。也可用來加速塗料的乾燥。

熱風槍
能夠吹出比吹風機更高溫的熱風。可以使用於烤硬Super Sculpey黏土等用途。

電烤箱
主要用來使軟陶黏土固化。建議選擇可以調整溫度的產品。設定為低溫時，也可以用來讓石粉黏土乾燥。造形作業用的電烤箱，請與食品調理用的電烤箱分開使用。

吹塵噴槍
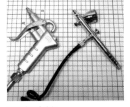
主要除去灰塵時使用。連接在壓力較高的氣體壓縮機上使用。

噴筆
可以讓塗裝作業更有效率的重要工具。除了塗裝用途以外，拿來吹走灰塵也意外地好用。與其使用空氣噴罐，建議不如搭配空氣壓縮機使用。

遮蓋膠帶

塗裝時可用來遮蓋保護，也可令來暫時固定部品零件等等，也意外好用。安裝在膠帶裁切台使用會更加方便。

黏土勞作的基礎
製作正在游泳的棘背龍

在這個章節將示範基本的造形順序給各位參考。
使用石粉黏土「La Doll」來試著製作在水邊游泳的棘背龍。
La Doll是一種柔軟易用,而且還可以精細造形的優質黏土。那麼,就讓我們開始吧!

黏土的妥善保存方法

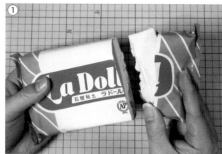
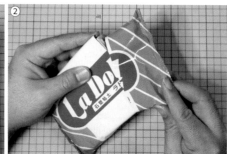
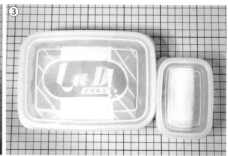

只要一打開黏土的包裝袋,從那一瞬間開始黏土就會變得越來越乾燥。還沒有使用的黏土,希望是盡可能可以長久保持在新鮮的狀態。像這樣連袋子一起裁切,取出馬上要使用的部分①,剩下的黏土蓋上袋子②,分別放入不同的保鮮盒容器中,一邊保持妥善保管的狀態一邊使用③。

將黏土揉練後製作出形狀

取適量黏土於手中,用手掌或指尖稍微揉練一下,使黏土的觸感變得均勻。首先試著用兩隻手掌把黏土揉成圓球④。如果只是單純用手掌滾動黏土的話,表面的黏土會變乾,產生皺紋及裂縫。所以需要施加適當的壓力,在黏土乾燥前迅速揉成漂亮的圓球形狀⑤。實際上這個動作比想像中還要困難。

將揉圓的黏土球用指腹盡量伸展拉長,捏成平板的形狀⑥⑦。在這種狀態下暫時先充分乾燥一次。如果用棒子架高使部分黏土可以從桌子上騰空的話,可以縮短乾燥的時間⑧。話雖如此,在等待乾燥之前暫時先休息一下吧!不要想著一口氣做完,把等待黏土乾燥也視為作業的一部分悠閒地製作,這也是訣竅之一。

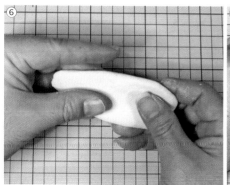
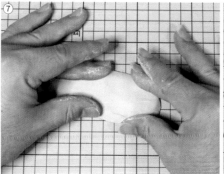
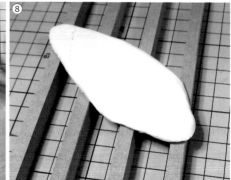

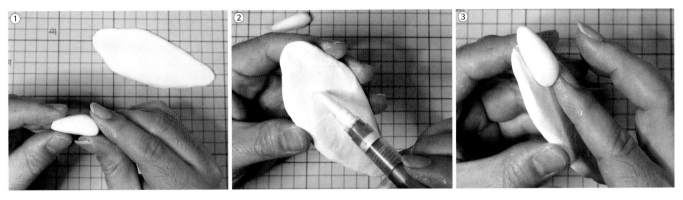

用分量比剛才更少一些的黏土來製作頭部的內芯。用手指捏出形狀①，把這個黏貼在剛才晾乾的黏土板上。這個時候，要先在乾燥的黏土板上塗一點水②。用水稍微溶化表面後，新的黏土會比較容易黏貼上去③。

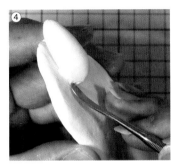

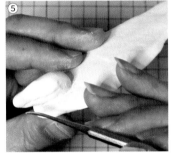

再用抹刀在接縫處來回摩擦讓兩塊黏土可以結合得更自然。藉由這個作業，可大幅度減少黏土在乾燥時，在接縫處形成損壞的可能性④。

改變手持抹刀的方式，在黏土上雕刻出眼睛周圍的凹陷形狀，以及口部的線條⑤。

製作棘背龍的特徵，背部的帆狀長棘。取適量黏土於手中，用指尖捏出一個圓板形狀⑥。然後再用手指按壓，做成半圓形⑦，將乾燥後的黏土板用水沾濕⑧，和半圓形黏土片的平坦部分黏貼在一起⑨。因為這次的連接部分的面積較大，所以使用手指來按壓，使兩塊黏土結合得更自然⑩。

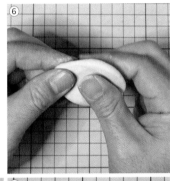

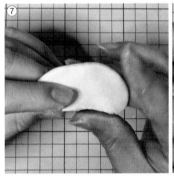

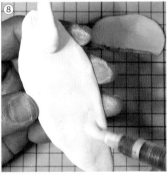

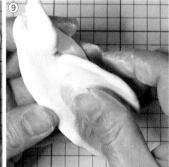

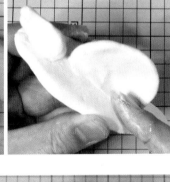

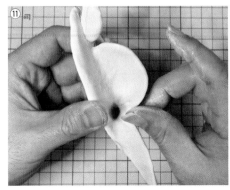

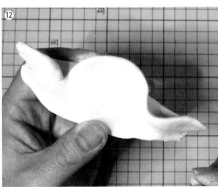

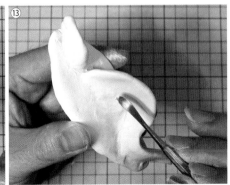

用同樣的要領製作出尾巴後，黏貼上去。試著製作出一些軀體扭動的姿態⑪⑫。稍微加點黏土增加分量⑬，然後稍微地晾乾。

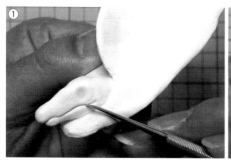
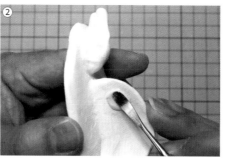
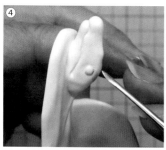

乾了之後，在臉上和背帆上，一點一點地加上黏土，逐漸製作出心中想要的形狀①②。加上黏土的時候，請記得一定要先塗上水。完成想要的形狀後，這次要充分晾乾黏土。

黏土完全乾燥後，使用研磨海綿（相當於超精細320-600號等級）打磨黏土表面，使其光滑③。因為會產生大量的粉塵，請一定要戴上口罩避免吸入粉塵。

細節的造形與塗裝

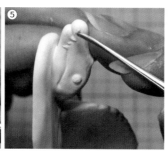
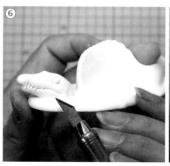
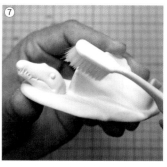
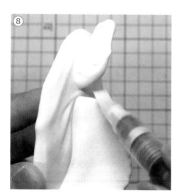

用小塊黏土加上眼睛、背帆的形狀修飾，以及牙齒④⑤。即使是加上這樣的小塊黏土的時候，也一定要先在乾燥的黏土上用水弄濕後，再加上新的黏土，好讓接縫處可以結合得自然。完成後再次充分地乾燥。

使用筆刀等工具將牙齒等細小的部分刮削整理得漂亮一些⑥。然後用牙刷去除刮削處理時掉落的粉末⑦。

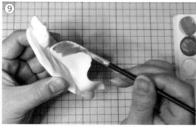

整體塗上水，使刮削痕跡與周圍過渡得更自然一些⑧。如果想修飾得更漂亮的話，可以在表面塗上石膏底料或是水補土（底漆補土），再用號數較大的砂紙打磨一下即可。

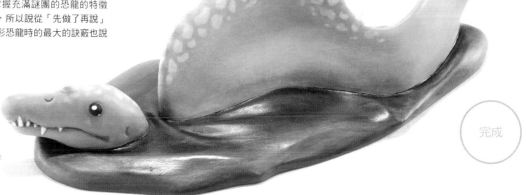

用壓克力顏料塗上顏色，做完成前的最後修飾。壓克力顏料有消光、光澤；半透明、不透明等不同類型，可以根據想塗色的部分來區分使用。在這裡，棘背龍本體使用的是消光不透明，而水面使用的是光澤半透明的顏料⑨⑩。

這次試著製作成像是吉祥物般的可愛印象。Q版變形表現，需要正確的掌握那個角色所具有的特徵。但是我們無法觀察到恐龍活著的樣子，要如何才能掌握充滿謎團的恐龍的特徵呢…？一旦開始這麼想就沒完沒了，所以說從「先做了再說」這樣的精神開始出發，可能是在造形恐龍時的最大的訣竅也說不定。

棘背龍
全長約12cm
原型素材：石塑黏土(La Doll) 2022年製作

完成

1 製作蛇髮女怪龍

　　一般來說，恐龍化石幾乎都是以碎片的形式被發現。這也是理所當然的，野生動物的遺骸在相隔數千萬年後的現代被發現，甚至能有骨骼的碎片留下來都是一個奇蹟。如果發現了同一個個體幾乎全身的骨骼，那就是奇蹟中的奇蹟了。

　　1997年，在美國蒙大拿州發現了一隻保存狀態非常完好的蛇髮女怪龍，並被賦予了「露絲」這個愛稱。

　　露絲被發現時，全身都有看著令人痛心的傷痕和病變。其中最重要的是在腦顱（圍繞大腦的骨骼部分）裡發現的腫瘤。那個位置的腫瘤會強烈地影響到露絲的平衡感。殘留在整個軀體上的傷痕，很可能就是由這個疾病所引起的。

　　讓我們一起想像一下蛇髮女怪龍活著時候的樣子吧！

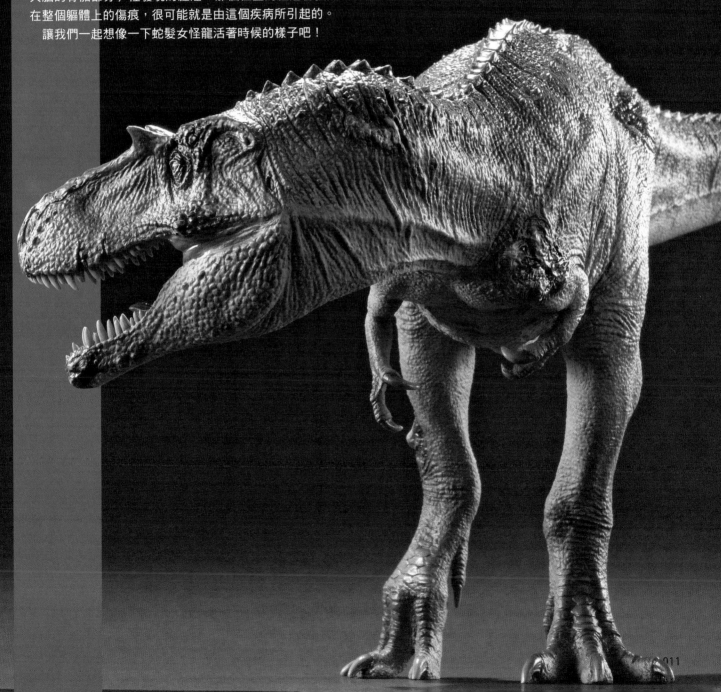

GORGOSAURUS

蛇髮女怪龍

基於化石所得的資訊，
可以讓恐龍的造形變得更加豐富

全長：約45cm　原型素材：石粉黏土(Fando) 2021年製作

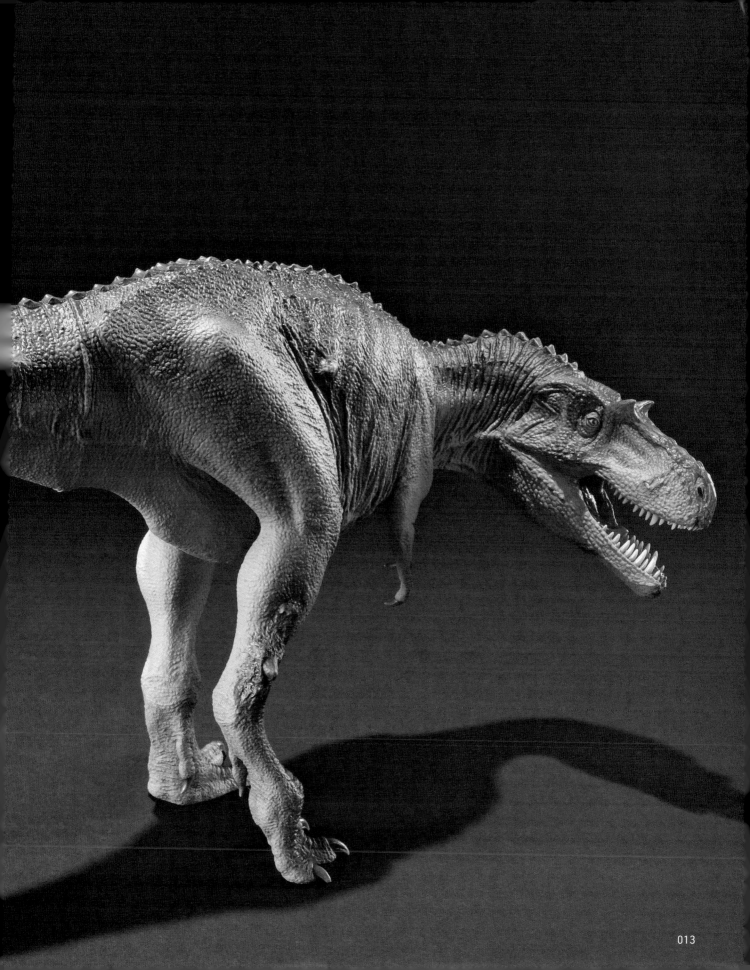

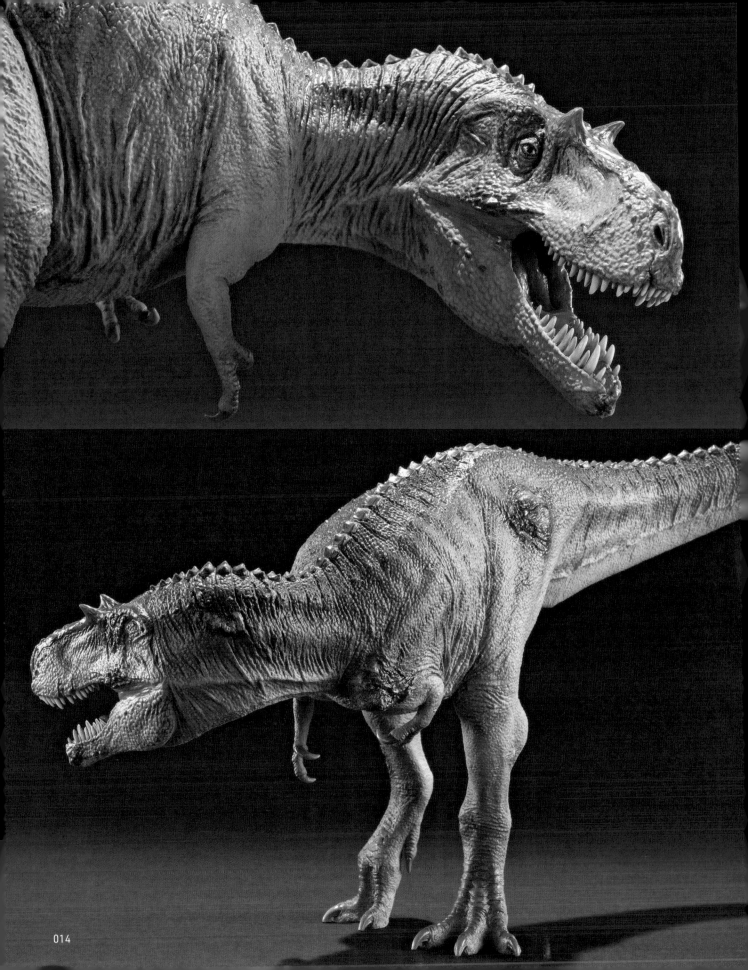

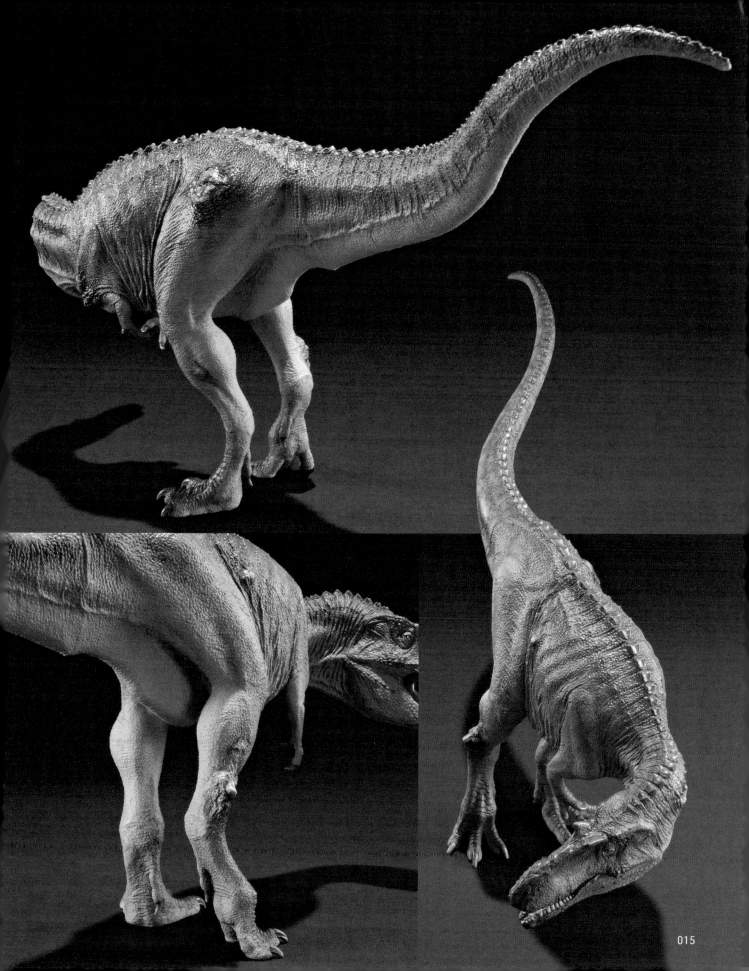

◉ GORGOSAURUS
觀察蛇髮女怪龍RUTH（露絲）的骨骼

2020年在仙台舉辦了一場非常有趣的恐龍展。一聽說在眾多的恐龍骨骼展示的當中，也會展示那位露絲，就打定「一定要親眼看看！」的主意，於是就動身前去當地的展場。除了盡可能靠近展品觀察之外，還拍了大量的照片。藉由這樣的仔細觀察，可以看到各式各樣的細節。

📷 「宮城肉食恐龍展2020 ～令人驚訝的身體能力～」（2020年 仙台）

〔蛇髮女怪龍（RUTH）收藏：恐龍君〕

1 2 3 主辦單位特別讓我參觀了骨骼的組裝工作。先把所有的零件排列出來，檢查是否有缺件或是破損等問題。對於喜歡模型的人來說，就像是組裝一件超巨大的塑膠模型一樣令人感到興奮。

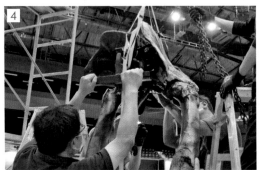
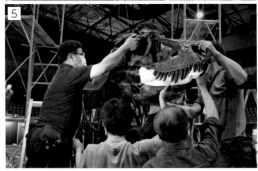

4 5 蛇髮女怪龍全長約7公尺。組裝工作是重體力勞動。由很多專家親手組裝而成。

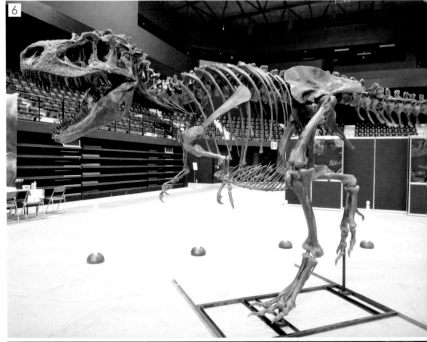

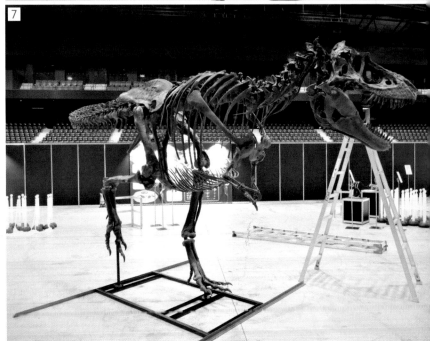

6 7 8 組裝完成後露絲的全身骨骼。

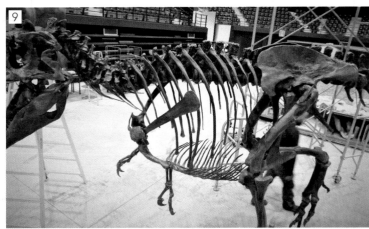

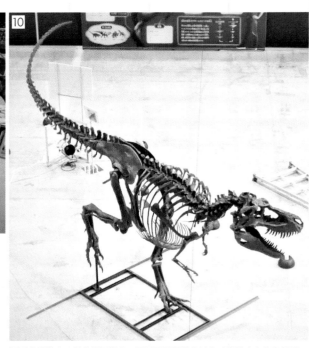

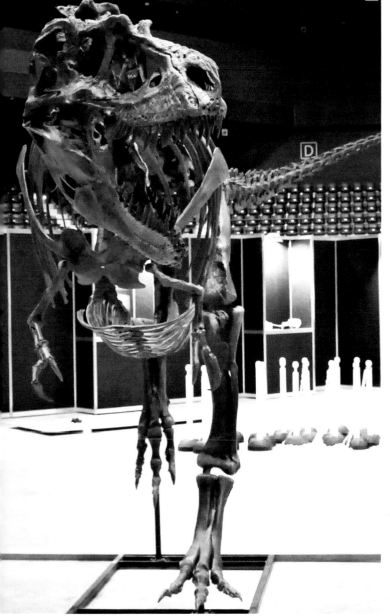

9 10 從稍微高一點的位置觀察，可以看到胴椎的棘突（脊椎中央的突起形狀）在脖子附近較短，越靠近腰部越長。

露絲身上的疾病以及受傷的痕跡

1 2 標示出腦顱中腫瘤的展示物。頭骨是由多個細小骨頭組合而成的集合體。這是在頭骨的中心部分，將圍繞著腦部的一部分骨骼切掉，露出腦顱後的狀態。在容納大腦的空間裡有一個瘤狀的隆起，可以想像大腦受到怎麼樣的壓迫。

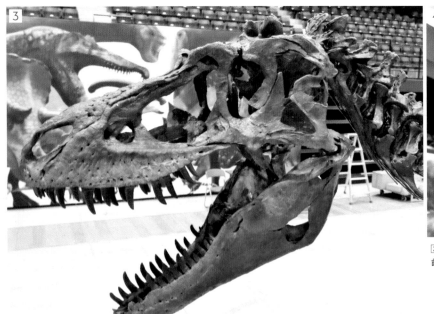

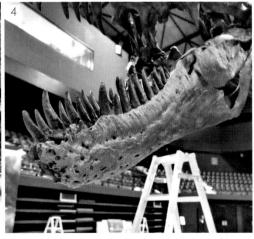

③④下顎的左側面前端部分似乎已經潰爛了，潰爛部分的牙齒長得不怎麼長。

⑤⑥左前肢的根部、肩胛骨有大的骨塊。左右相較下的差異很明顯。根據研究表明，形成這種現象的原因是骨折造成的骨腫瘤。

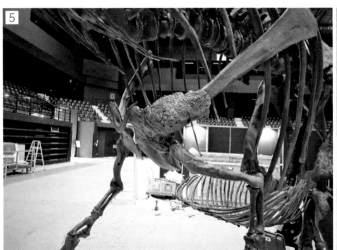

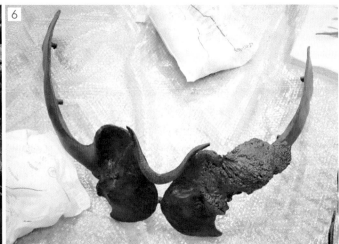

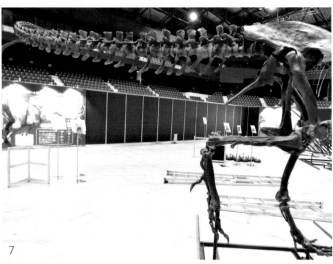

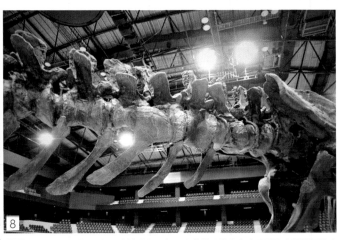

⑦⑧尾椎、第4和第5脊椎癒合沾黏在一起。在其他恐龍身上也看到過有類似這種痕跡的骨骼，當時我有聽到「可能是交尾時造成的傷害」這樣的意見。

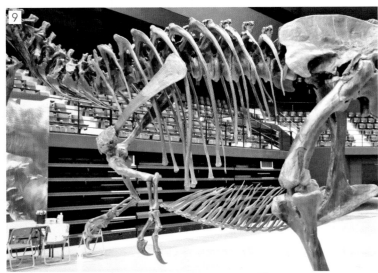

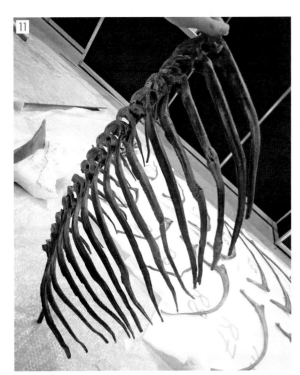

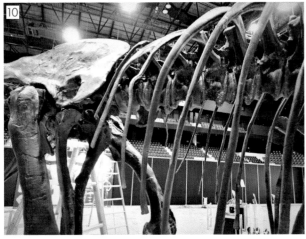

9 10 肋骨上也有骨折的痕跡嗎？隨處可見形狀出現微妙彎曲的部分。在右邊的腰部附近，有一個奇怪的變形部位。

11 腹骨也看到不只一處的骨折痕跡。

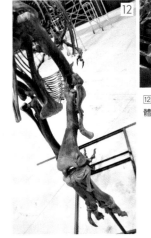

12 13 右腳的腓骨變形到幾乎就要穿出體外似的。

16 17 左腳的脛部（脛骨與腓骨）像畫出一道弧線一樣，微妙地彎曲著。雖說也有死後變形的可能性，不過在我的想像中是這樣的「說不定是在生前有只依靠一隻腳來支撐沉重軀體的習慣，所以才會形成這樣的痕跡」。難道和右邊受的傷有關係嗎…？

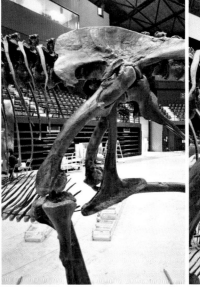

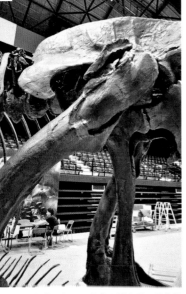

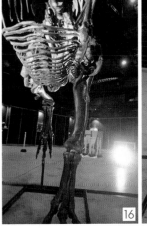

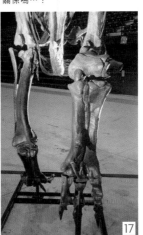

14 15 左股骨的骨折痕跡。以人類骨骼來說，等於是相當於「大粗隆」的部分脫臼了。因為沒有觀察到有出現治癒的現象，所以可能在受到這個傷之後不久就死了。大粗隆附近也能看到損傷，不過是生前的傷？還是死後的破損？這樣的判斷對我這個外行人來說太困難了。

為了製作蛇髮女怪龍的參考作品

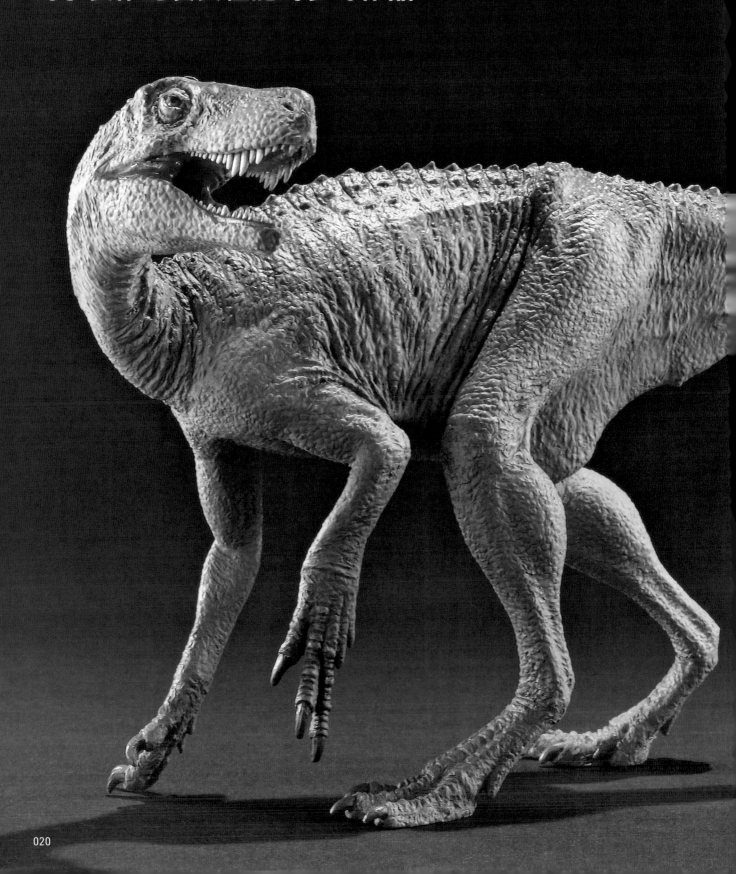

HERRERASAURUS

艾雷拉龍

揭開恐龍的漫長歷史帷幕，生活在三疊紀後期的恐龍。可以想像得到，恐龍開始以雙腳行走，使用銳利的尖爪和牙齒迅速捕捉獵物的情景。與侏羅紀和白堊紀之後繁盛的肉食恐龍相比之下，後肢的肌肉看起來很貧弱，能夠感受到「這還是初期恐龍」的氛圍。　　　　　全長：約19cm 原型素材：環氧樹脂補土等等 2021年製作

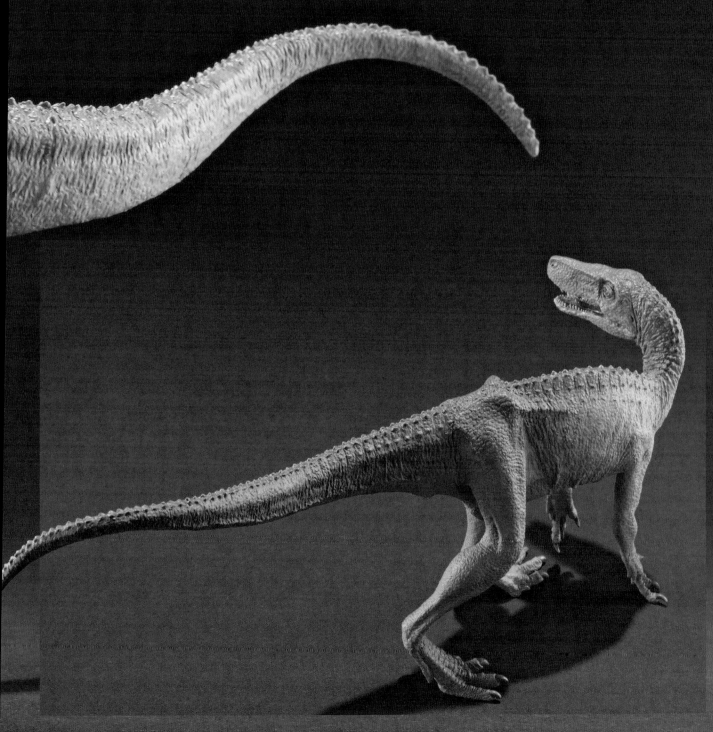

ALLOSAURUS

異特龍

　　在恐龍的歷史當中，異特龍是代表侏羅紀中期的大型獸腳類恐龍。與白堊紀後期的代表恐龍·霸王龍相比之下，苗條勻稱的體型是其魅力所在。位於眼睛略前方的骨頭「淚骨」向上突出，看起來就像「角」一樣。

　　蛇髮女怪龍是比異特龍更接近霸王龍的系統的生物，但是在苗條的體型、突出的淚骨等特徵上，和異特龍也有點相似的氣氛。

全長：約42cm　原型素材：石粉黏土（Fando）等　2021年製作

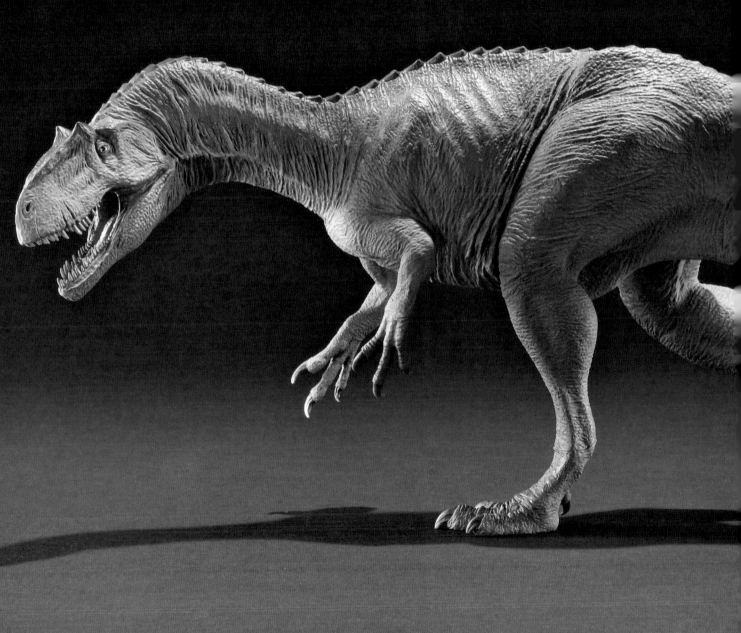

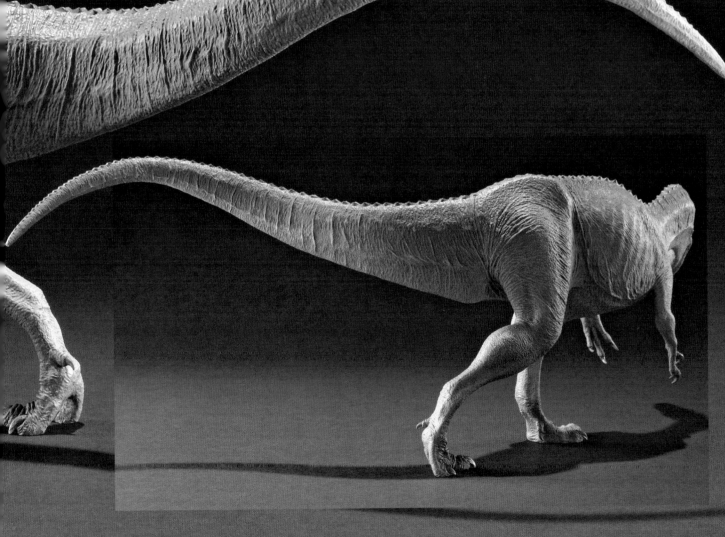

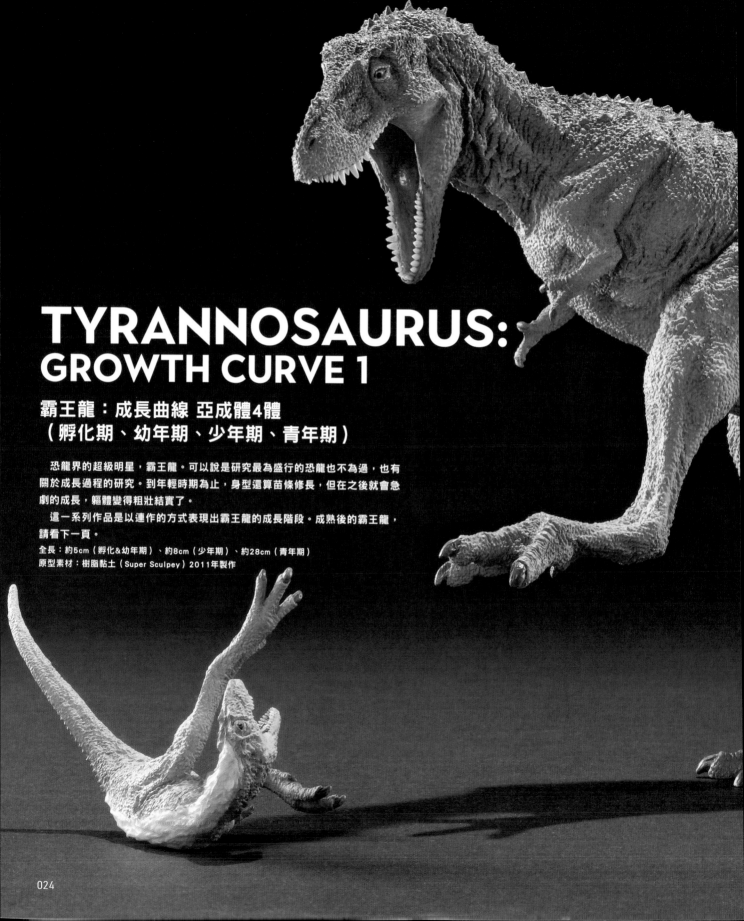

TYRANNOSAURUS:
GROWTH CURVE 1

霸王龍：成長曲線 亞成體4體
（孵化期、幼年期、少年期、青年期）

　　恐龍界的超級明星，霸王龍。可以說是研究最為盛行的恐龍也不為過，也有關於成長過程的研究。到年輕時期為止，身型還算苗條修長，但在之後就會急劇的成長，軀體變得粗壯結實了。

　　這一系列作品是以連作的方式表現出霸王龍的成長階段。成熟後的霸王龍，請看下一頁。

全長：約5cm（孵化&幼年期）、約8cm（少年期）、約28cm（青年期）
原型素材：樹脂黏土（Super Sculpey）2011年製作

細長的頭部，修長的腿部等等，與以往的霸王龍形象相較下，給人完全不同印象的青年期。參考了有名的霸王龍化石「珍(Jane)」，以及矮暴龍的化石製作而成。

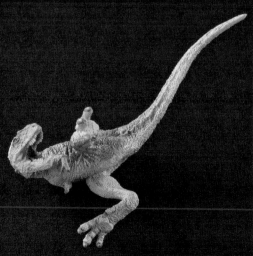

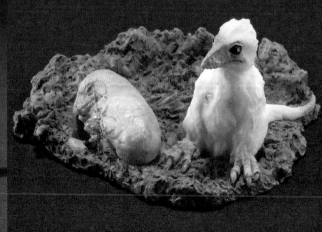

喜歡調皮搗蛋的少年期。製作時參考了近親的特暴龍幼體化石。　　剛剛孵化的霸王龍，以及身上還披覆著羽毛的雛體。

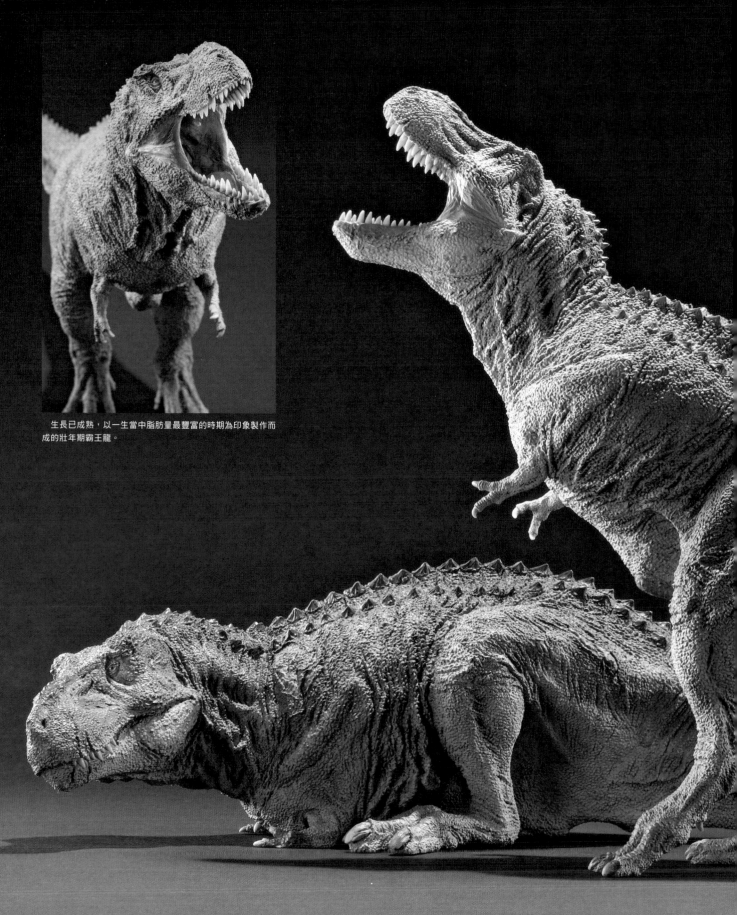

生長已成熟，以一生當中脂肪量最豐富的時期為印象製作而成的壯年期霸王龍。

TYRANNOSAURUS:
GROWTH CURVE 2

霸王龍：生長曲線成體 2 體（壯年期、老年期）

蛇髮女怪龍和霸王龍都被分類為霸王龍科，形態上也很相似。兩者都在恐龍圖鑑上記載為「時代：白堊紀後期、棲息地：北美洲」，但生息時期有1000萬年左右的差距，兩者應該沒有相遇過。出現在恐龍時代末期的霸王龍，比蛇髮女怪龍演化成更加極端厚重的大型化體型。

全長：約43cm（壯年期）、約45cm（老年期）　原型素材：樹脂黏土（Super Sculpey）　2011年製作

在野生環境中，能夠活到老年是身經百戰的證明。整個軀體上都布滿了勳章的老年期。

GORGOSAURUS
製作蛇髮女怪龍

製作準備 ～與蛇髮女怪龍「露絲」的邂逅與再會

2006年夏天在千葉舉辦的大規模恐龍展上，展示了巨大的龍腳類恐龍‧超龍。但是我在那個會場卻被別的恐龍給迷上了。那就是蛇髮女怪龍。

提到化石標本，經常會聽到「保存狀態良好」這樣的形容，但是這個蛇髮女怪龍的保存狀態的良好程度，完全是不同的水準。簡直就像是最近才剛去世的動物骨骼標本。仔細觀察的話，即使是外行人也能看到遍布全身的明顯受傷痕跡。因為實在太過於真實了，甚至讓人心裡感到有點難過。是一副能夠讓人感受到「牠也真實活過一場了呢！」這種感覺的骨骼。

我的一位老朋友，除了從事恐龍展的策展及演講之外，還作為插畫家活躍的科學傳播者恐龍君。我在他還在加拿大學習古生物的學生時候便與他相識。自他從加拿大回到日本，開始以恐龍君的名義展開活動時，有時我們兩人會一起交遊，經常聊到「那個蛇髮女怪龍是最棒的，真想再看一次」這樣的話題。

在那之後經過一段歲月，他除了工作上購買很多像是恐龍的全身骨骼等的標本，並且也成為在恐龍展上向大眾傳達恐龍的有趣之處的科學傳播者。幾年前的某天，他告訴我：「說不定我會把那蛇髮女怪龍買下來。」。一聽此句話的我立刻

大喊：「快買！展示時讓我到近距離看看！」。

到了2020年夏天，恐龍君購買的蛇髮女怪龍決定要在仙台的恐龍展上展出。我也立即趕赴當地，總算實現了期盼已久，與蛇髮女怪龍「露絲」的再會。

順便說一下，在千葉第一次看到的露絲，以及恐龍君買下來的露絲，都不是實物化石，而是複製品。說起複製品，可能會有人覺得「什麼啊，原來是假貨」，但這些都是從實物翻模後，用樹脂等素材製作而成的。複製品重現了與實物化石

極為接近的形狀，在一些研究內容當中，是視為與實物同等的地位。複製品的製作方法，與從黏土原型翻模成矽膠模具，再以樹脂鑄造法製作複製品的"GK車庫配件"的成型方法大致相同。看到精度如此高的複製品，能夠感受到職人專家的技藝，心情甚至會有些感動。

這是一個好機會，可以近距離觀察讓人聯想到恐龍活著時的樣貌的骨骼。「我想趁這個機會製作蛇髮女怪龍的復原模型！」因此，便著手開始製作了。

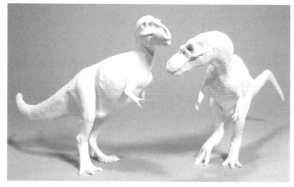

◀在開始創作之前會反覆思考要如何表現蛇髮女怪龍活著的樣子，但不一定只在腦海中想像就能完美地塑造出想要的形象。以類似畫素描的感覺，試著粗略地捏塑一下黏土。只有一隻恐龍的話，不太能抓住明確的印象，所以這次製作了兩個雛形。

藉由立體來掌握形狀，不僅僅是整體氣氛，也容易理解具體的重心位置。製作雙足步行的角色的時候，這個階段的工作尤其會對後面的製作有很大幫助。話雖如此，畢竟只是一個練習。不需要在意失敗，快速製作即可。

蛇髮女怪龍的製作① 製作內芯　決定好想要的尺寸，先將內芯製作出來。

1.準備工作

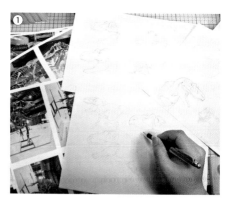

為了確定作品的印象，一邊看著恐龍展上拍攝的照片，一邊描繪素描①。

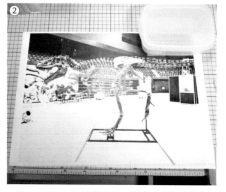

將有照到整個恐龍的照片，列印成想要製作的大小。這樣可以作為尺寸的參考標準②。

黏土使用的是Fando石粉黏土。這是一種質地細緻、彈性適中、容易製作出自然的表面紋理的黏土。將馬上要使用的黏土、之後才要使用的黏土，分開放入保鮮盒裡，使用起來會很方便③。

配合列印出來的照片的頭部（上顎與下顎）、軀體的大小，排列3個延展成平板狀的黏土。以此為基礎來製作內芯①。

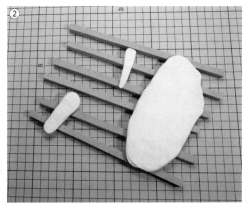

晾乾黏土。使用木棒將黏土從桌子上架高，可以加快乾燥的時間②。

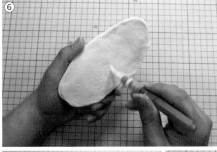

乾了之後，在胸廓附近堆上黏土。先將表面輕輕沾濕⑥，取適量的黏土按壓上去⑦，使上層與底部的黏土彼此充分結合⑧。

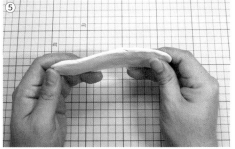

這是軀體的內芯③。在半乾的狀態下，用力彎曲黏土④。為了使軀體呈現出稍微彎曲的姿勢，這裡是以要讓脊椎彎曲的印象來進行加工⑤。然後在這種狀態下使黏土充分乾燥。

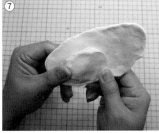

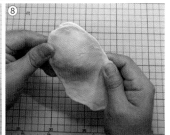

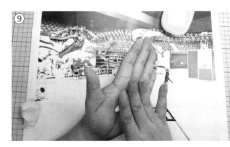

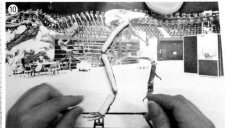

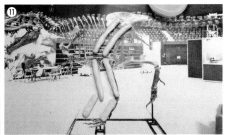

準備腳部的內芯。分別配合大腿、脛部、中足部的長度，把黏土延展成棒狀⑨⑩。將左右的部分各別製作出一組⑪。

2.意識到骨骼的形狀

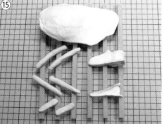

在頭部（上顎）的內芯加上黏土。決定好眼窩的位置，在口部附近也加上黏土⑫⑬。下顎也配合骨頭的形狀加上黏土⑭。在這個狀態下，讓黏土充分地乾燥⑮。

在軀體追加黏土。除了胸廓之外，還要注意骨盆的形狀，腰部也要追加黏土①②。

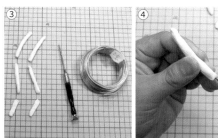
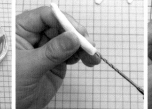
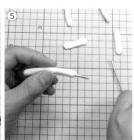

充分乾燥後的腳部內芯③。關節的部分要用精密手鑽穿孔④，插入鋁線⑤。

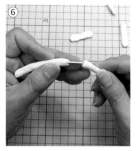
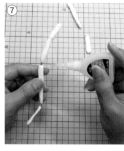

將內芯連接起來。 內芯與內芯之間稍微保留一點距離⑥。

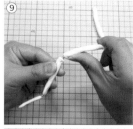
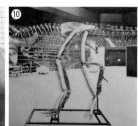

為了不讓連接部分轉動，用瞬間接著劑固定鋁線⑦。用固化促進劑來讓接著劑強制固化的話，作業起來會更有效率⑧。

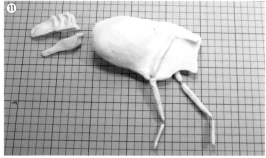
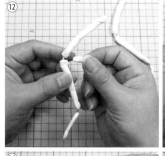
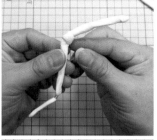

配合想要呈現的姿勢，折彎鋁線部分⑨。試著和照片、其他的內芯比對看看，確認腳部整體的長度⑩⑪。

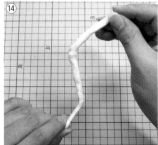
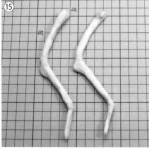

在鋁線部分加上黏土⑫⑬。在髖關節和膝關節附近也加入一點黏土，要意識到骨頭的形狀⑭⑮。

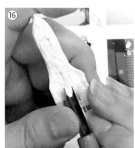

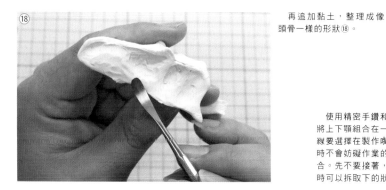
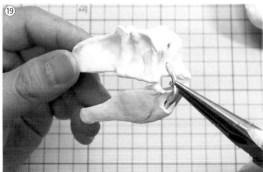

頭部的內芯。用雕刻刀削掉口蓋（口腔的頂面）部分和眶前孔附近，製作成凹陷的形狀⑯⑰。

再追加黏土，整理成像頭骨一樣的形狀⑱。

使用精密手鑽和鋁線，將上下顎組合在一起。鋁線要選擇在製作嘴巴內部時不會妨礙作業的位置接合。先不要接著，保持隨時可以拆取下的狀態⑲。

030

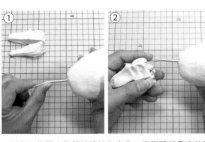
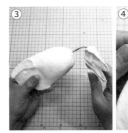

頭部和軀體也用鋁線連接起來①。保留頸部長度的間隔②。為了能在後面的步驟取下頭部，這裡先不接著。

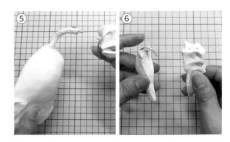

將鋁線折彎成想要製作的頸部角度③纏上黏土④。

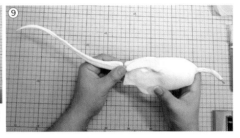

趁著黏土還沒有乾燥前，將不想要接著的部分拆開來⑤⑥。

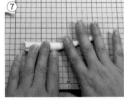
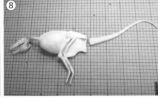

延展黏土，製作尾巴的內芯⑦。整理成像尾巴一樣的曲線後，晾乾黏土⑧⑨。

在半乾的時候，調整成更自然的立體曲線⑩。

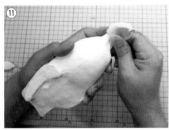
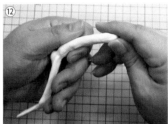
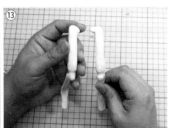
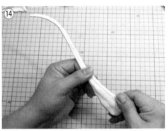

將所有的零件一點一點加上黏土，調整成像是骨骼一般的形狀⑪⑫⑬⑭。

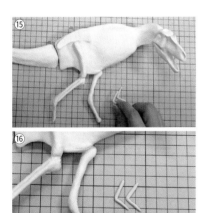
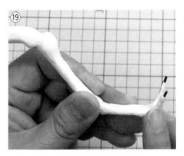

纏上黏土，製作成腳趾的內芯⑲。

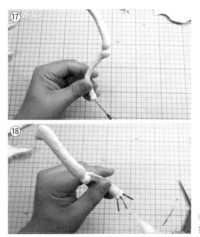

製作前肢的內芯⑮⑯。

在中足部分開3個孔⑰，插入3根細鋁線後按著固定⑱。

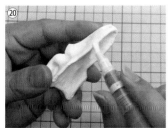
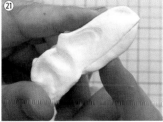

在口部外圍塗上水⑳，在有牙齒的部分，用黏土堆塑成如同堤壩的形狀㉑。

下顎也在牙齒的部分加上黏土。上下顎之間要避免彼此過度干涉，一邊上下咬合，一邊調整形狀㉒㉓。

表面質感的技法指南1

熟練使用黏土抹刀

如果骨骼和肌肉已經能夠很好地表現出來的話，接下來就會想要呈現出與之相稱的精細表面質感。使用黏土重現真實的生物時，重要的重點之一就是表面質感。而在這個表面質感造形中使用的最重要的工具便是黏土抹刀。我經常使用的是不銹鋼材質的製品。

在有銷售黏土的模型店和手工藝店都可以買到黏土抹刀，但如果去到更專業的商店，可以看到些微變化不同形狀的各式各樣黏土抹刀製品，不知不覺就想要通通都買回家了。然而實際上只要有適合自己的1～2支黏土抹刀，意外的就能夠呈現出各種不同的廣泛表現。

用較粗的抹刀刻劃細線

即使是同一支抹刀，也可以依照使用的手法不同，呈現出各式各樣的表現。舉例來說，這裡試著用前端較粗的抹刀，在堆成方塊的Fando石粉黏土上畫線看看吧！

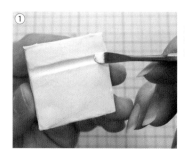

使用抹刀前端較寬的部分中畫線。可以畫出與抹刀寬度相同的粗線①。

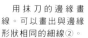

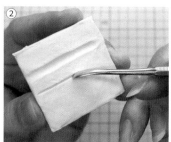

用抹刀的邊緣畫線。可以畫出與邊緣形狀相同的細線②。

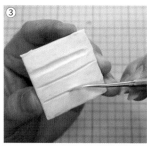

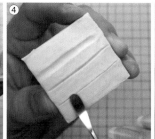

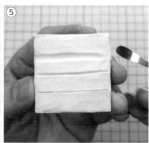

用抹刀的邊緣畫線，再使用抹刀的寬闊部分，輕輕按壓先前畫好的線條兩側，可以讓線條變得更細更銳利③④⑤。

改造成方便使用的抹刀

即使是自己常用的抹刀，在使用習慣了之後，也會有「如果前端稍微再尖一點就好了」、「前端的角度有點差強人意」這樣，越來越清楚知道自己想要怎麼樣的抹刀形狀的情形。在這種情況下，我們可以稍微削減或折彎抹刀來進行改良，讓工具可以成為更加「好用稱手的工具」。

加工黏土抹刀

準備一支和最常用的抹刀一樣的新品抹刀。接下來要試著把這支抹刀加工成接近平常在使用的狀態。請各位當作客製化加工的一個例子來參考。

形狀稍微有點厚實，彎曲角度也不明顯的新品抹刀⑥。

將電動刻磨機換上砥石鑽頭，將抹刀切削打磨成整體形狀稍微薄一點，邊緣更銳利一點的印象。使用電動刻磨機的時候，請記得要配戴護目鏡以及口罩⑦。

將前端部分用布包裹起來以免前端受損，再用鉗子用力折彎，調整成自己喜歡的角度⑧⑨。

用砂紙（400-1000號左右）打磨前端部分的表面⑩。然後擦掉髒污⑪。

順便將另一側的前端也按照同樣的要領稍微切削、折彎一下後就完成了（上方為加工後的抹刀）⑫。

製作蛇髮女怪龍② 製作骨骼 一點一點增加精細度,製作出如同骨骼般的形狀。

1.牙齒

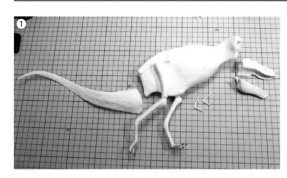

全身上下主要的內芯都備齊了①。

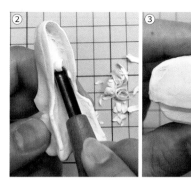

齒列部分的黏土充分乾燥後,將周邊多餘的黏土削掉,重新調整使上下顎可以順利地咬合起來②③。

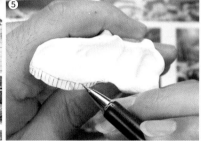

參考頭骨的照片,在堤壩上用筆標示出牙齒的位置④⑤。

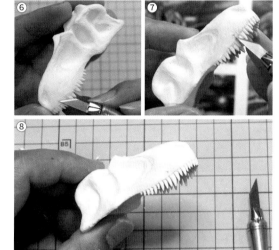

使用筆刀,一點一點仔細地將牙齒的形狀切削出來⑥⑦⑧。

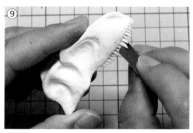

用砂紙整理一下形狀⑨。

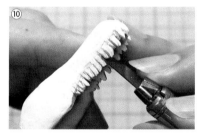

下顎的牙齒也以同樣的方式製作⑩。

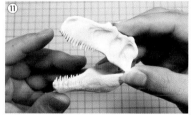
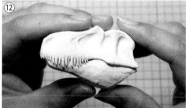

完成了可以咬合得很完美的下顎⑪⑫⑬。

為了重現潰爛的下顎前方,這裡想要稍微錯開患部的齒列⑭。

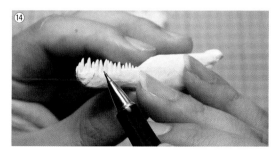

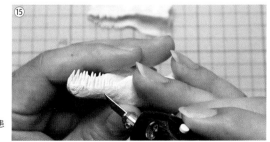

使用超音波切割刀,將患部暫時分離開來⑮。

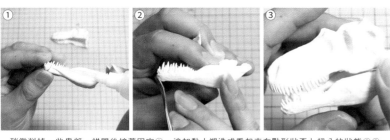

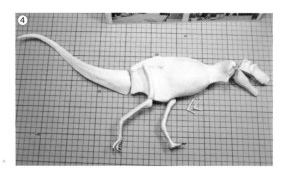

稍微削掉一些患部，錯開後接著固定①。追加黏土塑造成看起來有點形狀歪七扭八的狀態②③。
牙齒完成後，雖然還沒有脫離內芯的狀態心情已經越來越興奮了④。

2.胸廓

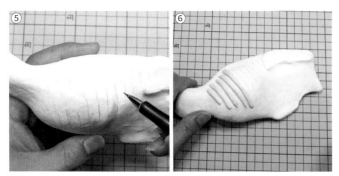

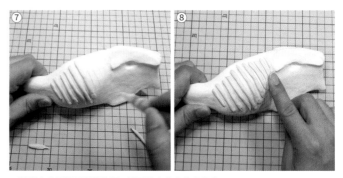

製作肋骨。參考照片在肋骨的位置做上記號⑤，加上揉成細長條的黏土⑥。　　順利完成這道工程的訣竅，是要塗上較多的水⑦⑧。

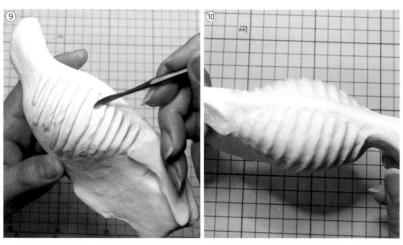

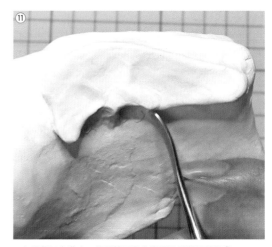

水可以讓黏土變軟，抹刀操作起來也比較滑順，方便讓黏土加工時結合得更自然⑨。另一側也以同樣的方式製作⑩。　　在腰部加上黏土，使用抹刀製作出髖骨形狀的細節⑪。

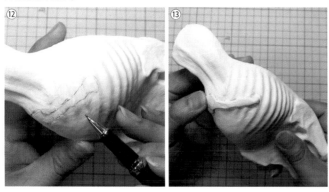

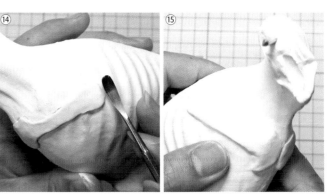

接下來要在肋骨上面加上肩胛骨。做出標記⑫，追加黏土⑬。　　用抹刀和手指來整理出形狀⑭。另一側也以同樣的方式製作⑮。

3.前肢

將水塗在前肢的內芯①，追加兩小條細長的黏土②③。

使用自製的道具（將市售的拔毛夾進行切削改造），將追加上去的黏土整理成尖爪的形狀④。

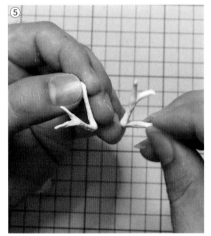
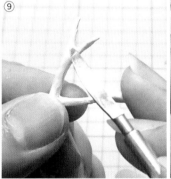
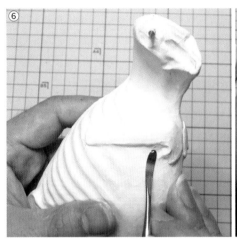

左右兩手一起製作⑤。

在肩關節的位置追加黏土，預先製作出前肢要連接的位置⑥⑦。

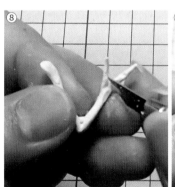

稍微刮削一下，再稍微堆塑一下⑧⑨，反覆這個作業，製作出千指和尖爪的形狀⑩⑪。如果用筆刀不好刮削的位置，改用手術刀的話，有時可以很好地刮削處理⑫。左右手的指尖都整理完成了⑬。

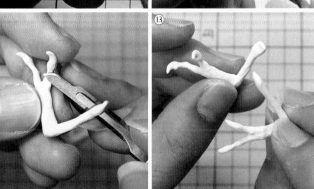

改造拔毛夾

想要把黏土捏成小塊的時候，光用手指怎麼也無法做得好。我們常常會遇到這樣的困擾。此時為了應付這種情形，我們可以將市售的拔毛夾的前端進行改造加工，製作成自製的工具。使用起來會很方便。

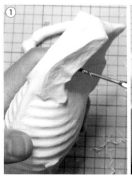 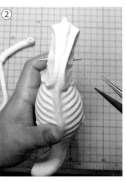 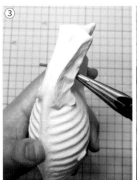 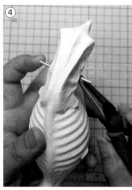 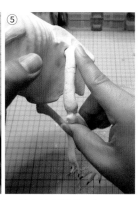

在相當於髖臼（骨盆收納大腿骨的凹面形狀）的位置開孔後穿入鋁線①②。雖然要在左右兩側分別穿入鋁線，不過為了讓兩側的鋁線互相不造成干擾，這裡特意將孔洞的角度稍微錯開。

用鉗子調整鋁線的角度③④。在股骨上也打個洞，安裝在鋁線上⑤。暫時先不要接著固定。

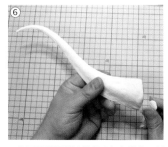 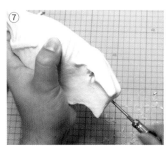 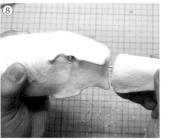 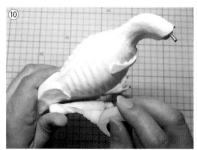

在尾巴與軀體連接部分加上黏土，製作成容易連接的形狀後晾乾⑥。

在連接處打孔⑦，穿入鋁線，連接軀體和尾巴⑧。暫不接著固定，先將尾部取下來。

在腳部和腰部固定前，先將木板靠在兩腳上，確認兩腳是否能確實接地⑨。

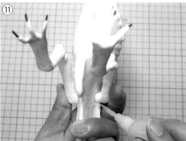 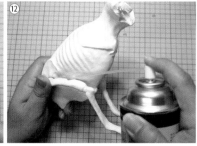

在髖關節注入瞬間接著劑進行固定⑩⑪⑫。

COLUMN 探討步行的可能性 之一

　　仔細觀察露絲的全身骨骼，可以看到右腿受了傷。脛骨的兩根骨頭中，外側較細的「腓骨」彎曲的程度幾乎就要衝出外皮。

　　古生物標本中經常可以看到在變成化石的過程中產生彎曲的骨骼。但是在這個露絲的彎曲腓骨上，也有觀察到因折斷癒合而形成的隆起形狀，所以可以判斷這裡是在生前發生的變形。也許是骨折後沒能治癒得很好，骨骼形狀就變得彎曲了。

　　順便說一下，有個知名的霸王龍化石，名稱叫做「蘇」的個體，在腓骨這裡也能看到病變的痕跡。說不定對於用雙足支撐沉重體重的恐龍來說，腳是既容易受傷，又很難治好的部位。這樣想的話，就會產生「雙足步行的恐龍一旦腳骨折後，還能站著走路嗎？」的疑問。

　　我把這個問題試著問了恐龍君，得到的回覆是在脛部的兩根骨骼中，位於內側較粗的「脛骨」有支撐體重這樣的重大作用，相對之下，腓骨的負擔似乎比較輕。總之，「即使是骨折的狀態，應該也能站起來走路吧」！

　　這麼說來，其實以前在觀察鴿子的骨骼標本時，我也曾有過感到吃驚的事情。在我們人類和恐龍的骨骼中，腓骨這個骨骼是從膝關節一直連接到腳踝的，但是鴿子的腓骨從膝蓋延伸出來後，會在脛部中間越變越細，最後就像淡出一樣消失了。似乎這好像是大多數鳥類的共通之處。不僅是鳥類，腓骨變小的生物也有很多。當我們在博物館或是動物園觀察骨骼標本時，關注一下腓骨的形狀，可能會是一個很有趣的課題也說不定。

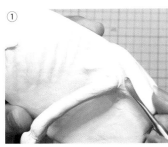

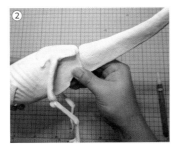

將黏土填入接縫，使兩塊黏土過渡得更平順一些①。

將尾部也組裝上去接著固定②，再追加黏土來讓兩者過渡得平順一些③④。

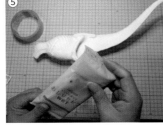

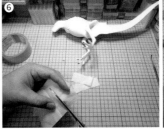

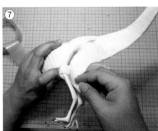

修改腳部

當我試著要讓恐龍自立時，發現重心稍微太靠前方，感覺不平衡，所以需要稍微修正一下腳部的角度。已經凝固變硬的黏土雖然不能恢復到原來的狀態，但是可用類似密技的方法達到稍微修改姿勢的效果。

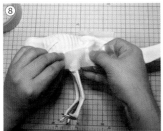

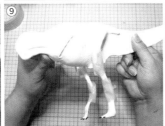

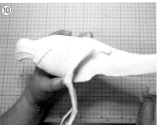

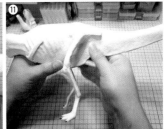

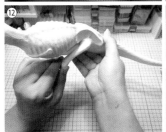

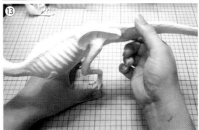

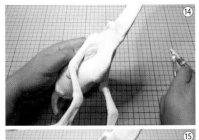

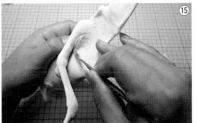

將沾濕的布（這裡用的是不含酒精的濕紙巾）纏在關節上⑤⑥⑦，再用膠帶保護，以免變乾⑧⑨。放置數小時後，只有那個部位會因為吸收了水分而稍微變軟⑩⑪，然後再慢慢地施力調整，好讓裡面的鋁線彎曲⑫。配合桌子的平面，確認整體姿勢的角度。其實即使經過這樣的修改，腳尖還是會騰空，平衡感還是差那麼一點，一放開手就會倒下的狀態⑬。

因此決定要在髖關節附近追加更多的黏土⑭⑮。

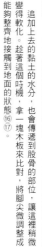

追加上去的黏土的水分，也會傳遞到股骨的部位，讓這裡稍微變得軟化。趁著這個時機，拿一塊木板來比對，將腳尖微調整成能夠整齊地接觸到地面的狀態⑯⑰。

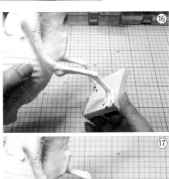

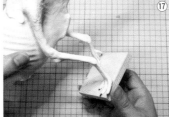

經過調整後，可以讓恐龍自行站立得很好了⑱⑲。

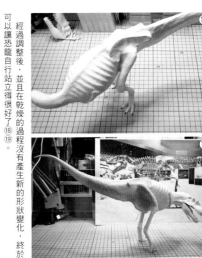

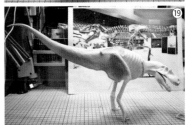

可以讓恐龍自行站立得很好了⑱⑲。並且在乾燥的過程沒有產生新的形狀變化，終於

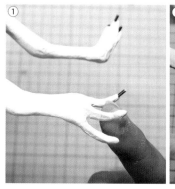 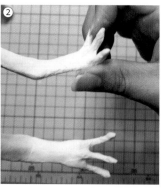

在腳部的趾尖加上黏土①，製作成尖爪的形狀②。

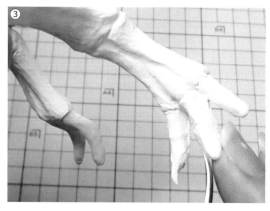

在中足部及足趾也追加黏土，然後用抹刀來整理形狀③。

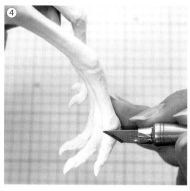

乾燥後，用筆刀來刮削修飾④。

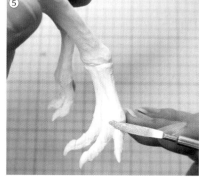 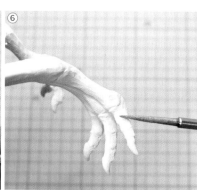

使用銼刀來進一步整理細節形狀⑤⑥。

修改頸部

雖然還在製作腳部的階段，但來到這裡，又發生了不樂見的事情。當我讓恐龍站立起來一看，發現頸部的扭轉方式感覺不自然，於是決定修改。這次因為是只靠水分控制沒辦法修改的部位，所以用了稍微強行修正的方法。

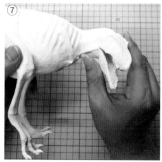 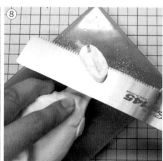 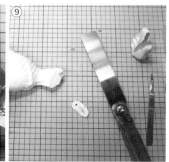

如要改變頭部連接角度的話，那麼連接面的形狀就會變得不合，所以決定將頸部的連接面用鋸子整個鋸下來⑦⑧⑨。

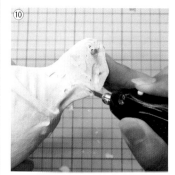 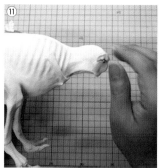 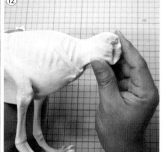 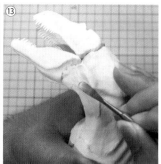

喉部附近也大幅度切削修改。使用超音波切割刀，將不要的部位切掉⑩。

再次堆上黏土⑪⑫，重新製作成頭部連接角度恰到好處的自然狀態⑬。不過頭部和頸部還不要接著固定。

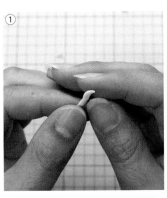

重新振作精神，再次開始腳部的造形。製作第一趾（中足部後方的小趾）。製作要領與前肢的手指與尖爪相同①②。

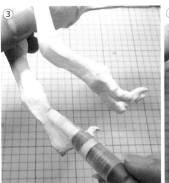 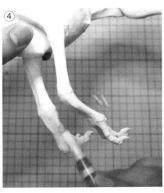

沾濕第一趾的安裝位置③，堆上少許黏土，然後再次刷水④。

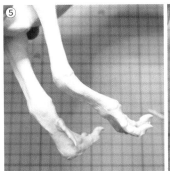 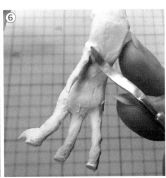

把第一趾安裝上去，並使其與周圍融合⑤⑥。如果是這樣的尺寸的話，即使不使用接著劑，也可以用濕黏土充分黏合在一起。

📷 資料照片 腳部的骨骼

觀察後肢的足趾，可以發現每根足趾的骨頭數量都不一樣。也就是說關節的數量也各不相同。

中足（相當於腳背的地方）的三根並排的骨骼當中，中間的骨骼像是被兩側骨骼夾扁似的形狀（這是一種被稱為併蹠骨的構造），整體呈現非常有意思的形狀。關於第一趾的方向，雖然有各種不同的想法，但是這次根據我自己觀察的結果，決定作品要採取與展示標本不同的方向來製作。

【蛇髮女怪龍（露絲）收藏：恐龍君】

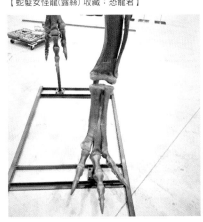 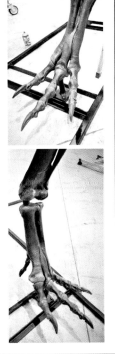

COLUMN 探討步行的可能性 之二

露絲除了右腳的腓骨變形之外，腿部好像也受傷了。左股骨（大腿的骨骼）靠近股關節位置的突起部位（相當於人類骨骼所說的「大粗隆」的部位）折斷脫落。這似乎並不是化石形成過程中產生的變形。據恐龍君說：「幾乎看不到有癒合的痕跡，很有可能是受了這個傷不久就死了」。

正當我在規劃製作蛇髮女怪龍模型的時候，因為一個意外的機緣，遇到了以成長和生物學的觀點進行恐龍研究的江川史朗先生。江川先生對於雙足步行的生物也了解，知識豐富。我試著請教了江川先生關於露絲的這個傷的看法。

しんぜん「左股骨的大粗隆骨折，這算是受了重傷嗎？」

江川　「這可是重傷呢。這部分的肌肉，對於站立起身支撐軀體的時候是很重要的。如果這個骨折是活著的時候就嚴重到完全脫臼的狀態的話，那麼就連搖搖晃晃走路都非常勉強了。」

しんぜん「啊這麼嚴重啊…。」

江川　「しんぜん先生，請你站在原地，把手放在腰上試試看。」

しんぜん「好的。像這樣嗎？」

江川　「請試著把體重都放在一隻腳上看看，再試試向前邁出一步看看。可以感受到腰部的肌肉都會受到牽動吧？」

しんぜん「哦哦，有感覺腰骨和大腿之間的肌肉變硬了。」

江川　「那個肌肉附著的部分就是大粗隆。如果那裡脫臼的話，這個肌肉就不能使用了。」

しんぜん「確實…。這一部分如果無法施力的話，在野生環境有可能會成為致命的原因…。」

比起看起來非常痛苦的右腓骨的變形，左股骨的骨折似乎更為嚴重。

另外江川先生還給我看了很多動物受傷後的實例照片，也告訴我很多記載飼養動物手術後治療過程的文獻等等。看了這些資料，我心想「飼養中的動物，說不定也有正在治療受傷或是疾病的個體」，於是決定起身去動物園看看。

6.受傷痕跡

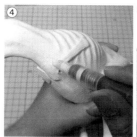 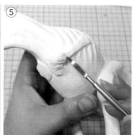

接下來要製作露絲身上各處的受傷痕跡。首先是變形的腓骨。刷上水①，堆上黏土②，然後將表面整理平順③。

肩胛骨的腫瘤也是以相同的步驟製作④⑤。

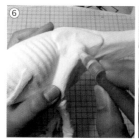 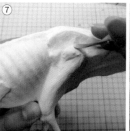 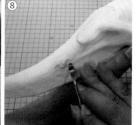

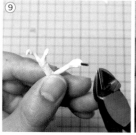 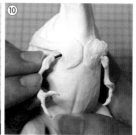

最嚴重的傷痕，大粗隆的周圍⑥⑦。然後再製作尾部的傷痕⑧。

將前肢連接上去。開孔，穿入鋁線⑨，暫時組裝起來看看⑩。暫時還不要接著固定。

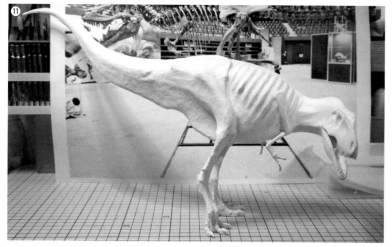

可以看得出整體的形象了⑪。

7.口腔

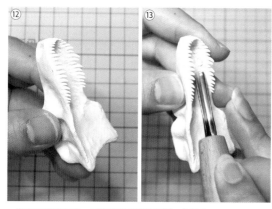

製作口腔的內部。口蓋的部分要挖得深一些⑫⑬。

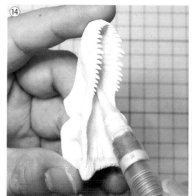 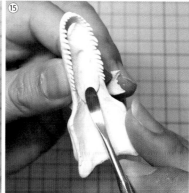 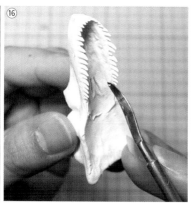

刷水沾濕⑭，追加黏土⑮，再以抹刀製作造形⑯。

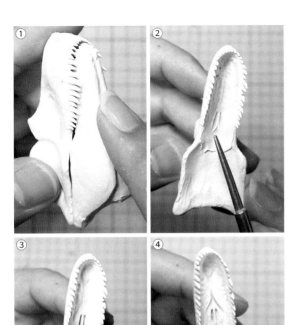

📷 資料照片　口腔的內側

露絲的口蓋（口腔的頂部部分）。可以看到內鼻孔（連接到鼻子的呼吸道的孔洞）。因為這是在博物館也很難觀察得到的部分，所以能夠像這樣仔細觀察，心裡覺得還蠻開心的。

如果當您去到恐龍展，看到有人正在從奇怪的角度拍，這就是為什麼了⋯。

【蛇髮女怪龍(露絲)收藏：恐龍君】

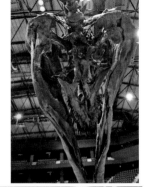

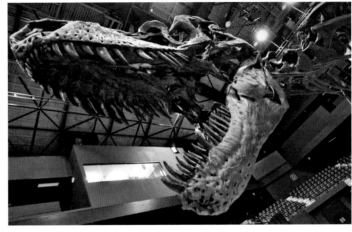

試著將下顎合上①，調整上顎的黏土厚度，讓口部閉合時，下顎的牙齒可以順利的收納進去②。然後再使用抹刀將口腔內細節製作出來③④。

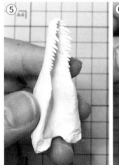 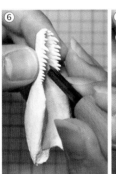 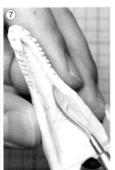 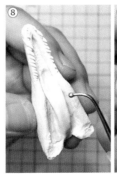 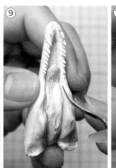 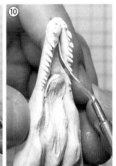

下顎也同樣先將深度挖出來⑤⑥，然後再追加黏土堆塑⑦。

製作舌頭⑧⑨。並將潰爛的下顎前方也表現出來⑩。

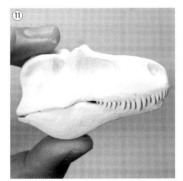 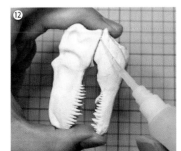 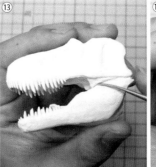 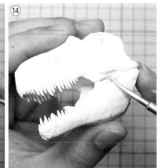

確認一下口腔內的黏土會不會彼此造成干擾⑪。

將上下顎接著固定。這裡暫時會先以組裝起來的狀態進行後續的造形，但是到了塗裝的階段，還會想要拆開來作業，所以這裡塗上去的接著劑要盡可能少量⑫。

製作嘴角的肌肉⑬⑭。

表面質感的技法指南 2

關於Fando石粉黏土

經常使用的石粉黏土「Fando」，是一種適合用來表現寫實體表質感的黏土。因為是乾燥後凝固的黏土，所以在使用的過程中，會從黏土的表面慢慢變得乾燥。趁著表面稍微乾燥的時機，以黏土抹刀進行加工，黏土表面會呈現出適當的張力彈性，抹刀加工起來的手感也比較流暢，能夠刻出自然的皺紋。

使用Fando石粉黏土的表面質感加工範例

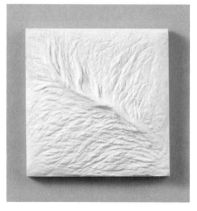

使用較粗抹刀的皺紋的表現

用手指先製作出大致的皮膚鬆弛狀態①。

以抹刀的寬面，朝著鬆弛皮紋畫線，製作出較大的皺紋②。

把抹刀的邊緣稍微傾斜一點，製作出較細一點的皺紋③。

朝向各種方向畫線，可以呈現出更有皺紋感的狀態。藉由將抹刀的邊緣以更加銳角的角度，畫出無數粗細、角度都不同的線條，可以表現出自然的皺紋④。

鱗片的表現

為了不讓表面產生非預期的皺紋，堆塑時先將黏土表面撫平⑤。

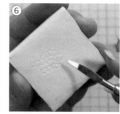

等待表面稍微乾燥，感覺張力彈性已經形成的狀態，用前端較細的抹刀，以像是描繪小多邊形和圓形般的要領畫線⑥。

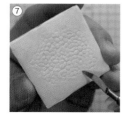

隨著黏土越來越乾燥，表面會變硬，所以希望可以加快進行造形，不過當然還是要盡可能仔細作業…。重複描繪，直到畫滿整個黏土表面⑦。

在某種程度上鱗片的大小要保持一致，但同時能夠讓形狀稍微有些隨機的變化，可以達到更自然的表現⑧。

皺紋×鱗片

這是皺紋表現和鱗片表現的綜合體。先用較粗的抹刀加入較大的皺紋⑨與較細的皺紋⑩。藉由抹刀與黏土的接觸角度調整，使線條產生變化。

用較細的抹刀畫上鱗片⑪，順著皺紋的紋路製作的話，就能讓鱗片與皺紋整合得很自然⑫。

運用水分的造形表現

從這裡開始，要活用Fando石粉黏土會依照乾燥進程產生狀態變化的特性，介紹如何運用水分的造形表現。

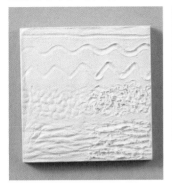

首先來做個實驗。先在黏土的一半刷上大量的水，使其呈現稍微吸水變軟的狀態①。

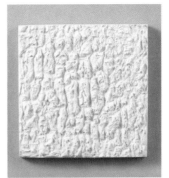

試著製作出像樹皮一樣的表面質感。先在整塊黏土都刷水使其變軟④。

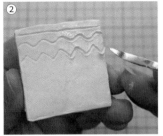

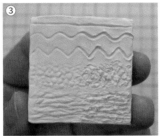

試著用黏土抹刀畫線，使其橫穿過一半快要乾燥、一半吸水變軟的部分②。

可以看出明顯不同的表現③。

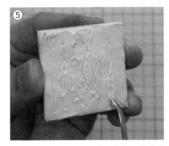

以像在表面輕刮的感覺畫線。像波浪般輕輕地移動指尖，重疊無數條線，直到填滿整體⑤。

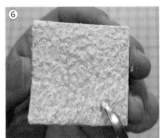

變成了稍微粗糙表現的表面質感⑥。

當作業分為數次進行時

實際製作作品的時候，因為很難一口氣製作完整體的表面質感，所以會先製作小面積然後休息，接著第二天繼續製作…，像這樣一點點地進行。因此，這裡要示範先製作一半的表面質感，之後再製作後續的實際例子。在這種情況下，會出現表面質感的接縫部分，我們要避免讓這個線條狀的接縫看起來不自然。關鍵就在於水分的調整。

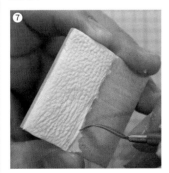

首先，在木板的一半刻上皺紋和鱗片後完全晾乾⑦。

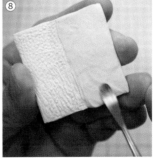

日後再做另一半。堆塑加上新的黏土⑧。堆土的時候要注意與先前已凝固的黏土厚度保持一致。然後在已凝固的黏土接縫附近刷上水，讓水分稍微滲入黏土⑨。

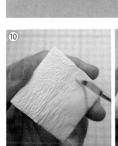

在水乾之前，用抹刀在新堆塑的黏土接縫附近刻上皺紋和鱗片⑩。盡可能地讓已凝固的黏土凹凸形狀，與新堆塑的黏土凹凸彼此融合，以免看出接縫的位置。然後在其他部分也刻上鱗片和皺紋⑪。

再次在接縫附近輕輕地刷水，延緩部分的乾燥速度⑫。已經乾燥的黏土會吸水而稍微變軟，接下來要把接縫附近的鱗片和皺紋的形狀再重新描繪一次⑬。

當整塊黏土完全乾燥後，接縫附近的凹凸形狀看起來會有點太淺，所以要再用較細的銼刀輕輕地把溝痕加深整理一次⑭。最後使用牙刷把刮下來的碎屑刷掉就完成了⑮。

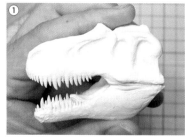 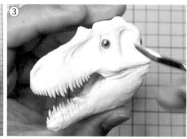

在眼窩堆上薄薄一層黏土①②，裝入金屬球當作眼球，然後整理周圍的黏土將眼球固定住③。

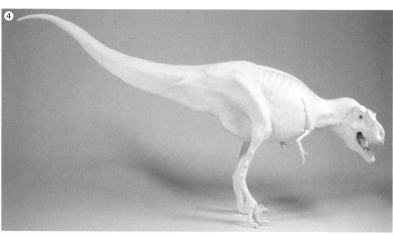 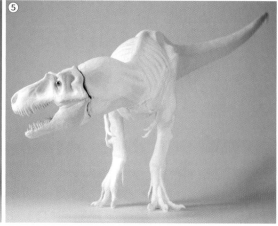

這件作品的骨骼內芯到這裡算是完成了。接下來要開始加上肌肉和外皮④⑤。

製作蛇髮女怪龍③　肌肉及體表的表現　終於來到最後關頭，製作皺紋和鱗片的表現。

1.頭部

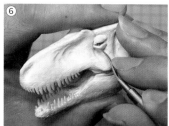 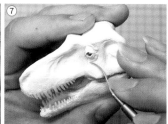 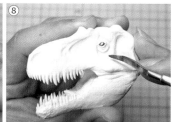 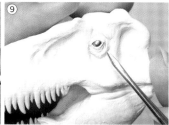

將頭部取下來，先製作眼睛周圍。在金屬球上蓋上黏土當作眼瞼⑥⑦，再以抹刀刻出皺紋⑧⑨。

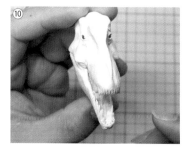 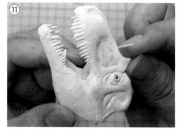 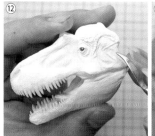 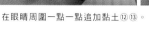

請注意不要製作成左右不平衡的狀態⑩。

追加黏土，製作淚骨的突起形狀，並將前端捏尖來強調這個部位⑪。

在眼睛周圍一點一點追加黏土⑫⑬。

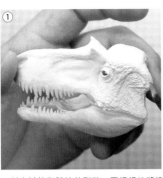 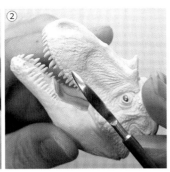

刻出皺紋和鱗片的形狀，再慢慢地將造形的範圍擴大①②。

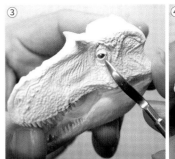 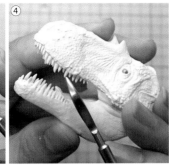

眼睛周圍的形狀要仔細地處理③。並在口部周圍加上裂傷④。

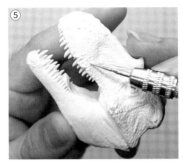 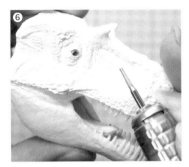 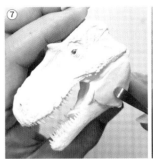

等黏土乾燥後，使用較細的棒狀銼刀等工具，將黏土相連的接縫磨掉。這裡是將電動刻磨機的鑽頭（軸桿彎曲報廢品的廢物利用）安裝在精密手鑽的握把上使用⑤。

製作另一側。乾燥後再稍微進行調整。使用電動刻磨機的時候，要注意不要削磨過頭了⑥。

上顎完成後接著製作下顎。以同樣的要領製作⑦⑧。

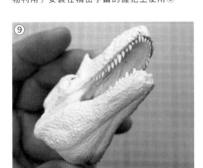

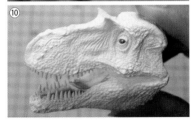

將喉部附近也刻出鱗片及皺紋後，頭部就完成了⑨⑩。

2.頸部周邊

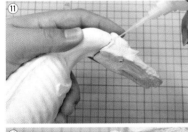 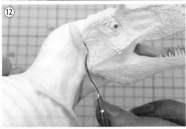 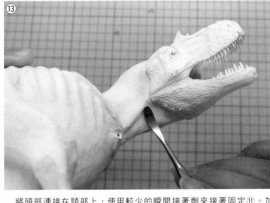

將頭部連接在頸部上，使用較少的瞬間接著劑來接著固定⑪。加上黏土來填埋接縫，並將表面整理至平順⑫⑬。後續進行塗裝作業的時候，還想要將這個部分拆下來上色。考慮到屆時的拆卸作業，接著部分還是少一點比較方便。

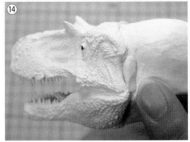 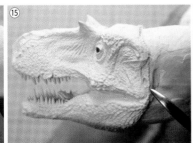 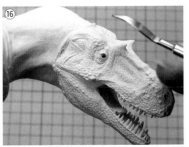

製作耳孔。在頭骨顎顎關節略上方的凹陷形狀的位置堆上黏土⑭，製作出耳孔與其周邊的皺紋⑮⑯。

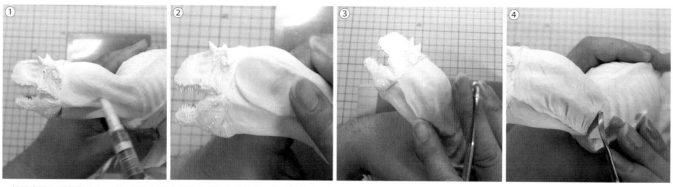

接下來要在頸部製作表皮①。因為是肌肉量比頭部更多的部位，所以製作時要意識到呈現出肉感。堆上比頭部更大量的黏土②，用較粗的抹刀呈現出肌肉的隆起形狀、鬆弛的皮膚以及較大的皺紋③④。

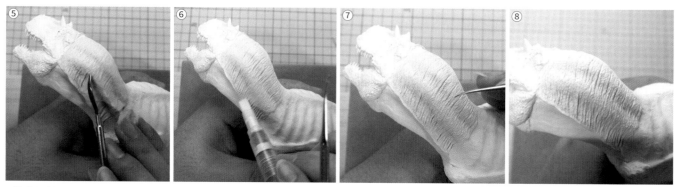

換成前端較細的抹刀，將細小的皺紋和鱗片刻畫出來⑤。因為Fando石粉黏土會越來越乾，所以不時需要沾水，但是要注意不要讓黏土變得濕答答的⑥。趁著黏土彈性恰到好處之際一口氣進行工作⑦⑧。

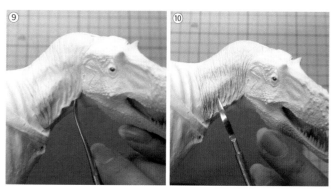

在另一側也同樣加上黏土⑨。不過要注意，頸部彎曲的內側與伸展的外側的肌肉張力彈性、皺紋的深度都會有所變化⑩。

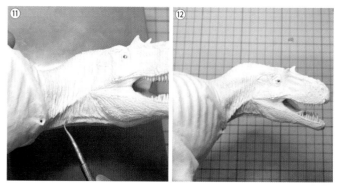

製作皺紋和肌肉時要意識到左右兩側的差異⑪⑫。

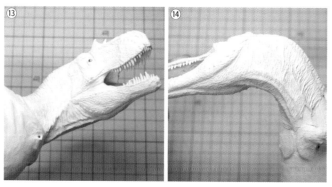

頸部下面的喉部附近要呈現出比頸部側面稍微更柔軟一點的印象⑬⑭。

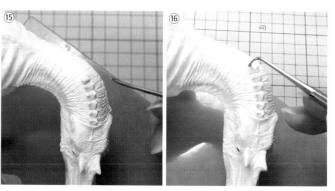

在背面配置裝飾性的大型鱗片⑮⑯。像這樣的鱗片，並沒有科學證據該是怎麼樣的狀態，純粹是依照「個人喜好」來安排了…。

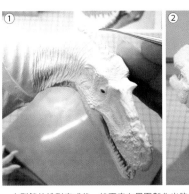
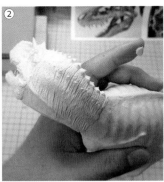
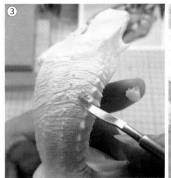
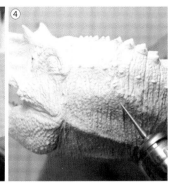

大型鱗片排列完成後,接下來在周圍製作出許多尖銳突起的鱗片①②。

在頸部製作出舊傷的痕跡。先將黏土抹上去③,待其乾燥後再用電動刻磨機來整理形狀④。

3.軀體～前肢

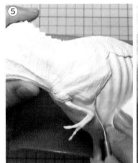
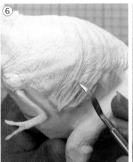
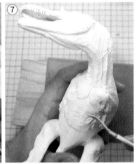
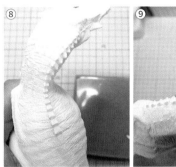

依序製作肩部到背後⑤、側腹部⑥、腹部⑦的體表質感。胸部要等後面裝上前肢後再製作,此時暫時先空下來。

在背後的正中央製作出一整列相連的大型鱗片⑧。請注意要讓鱗片保持排列整齊⑨。

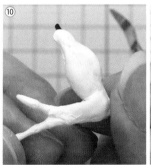
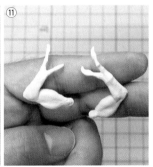
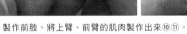
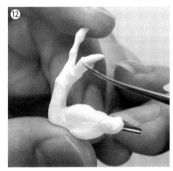
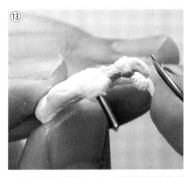

製作前肢。將上臂、前臂的肌肉製作出來⑩⑪。

在指尖加上鱗片⑫。

尖爪表面有角質層,因此形狀應該會比骨骼的狀態更大一些。所以要再添加一些黏土來加粗尺寸⑬。

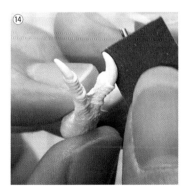
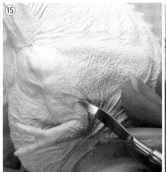
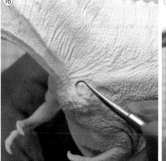
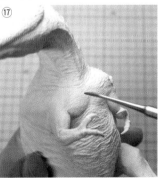

尖爪的黏土乾燥固化後,使用砂紙來打磨修飾成堅硬的表面質感⑭。

將肩部與前肢接著固定在一起。製作出肩部到手臂的表皮質感⑮。左肩的腫瘤部位要呈現出潰爛的質感⑯。然後再將另一側的前肢、胸部也製作出來⑰。

 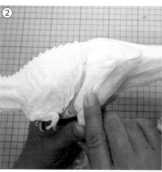 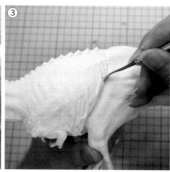 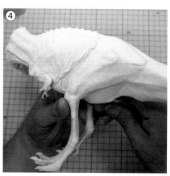

製作後肢。恐龍的腳部可說是由大量肌肉組合而成。想像著骨骼的形狀以及動作的姿勢,判斷何種肌肉會出現在哪個位置…。以這樣的方式,一邊在腦中想像,一邊動手由大腿開始將肌肉雕塑出來①②③④。

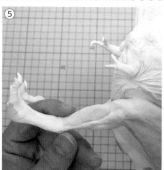 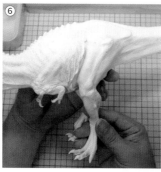

接下來再將脛部⑤,與小腿肚的肌肉也雕塑出來⑥。

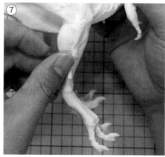 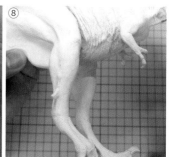

右腳也一樣加上肌肉。因為這隻腳有很明顯的骨折,所以尺寸要雕塑得稍微瘦弱一些⑦⑧。這讓我回想起以前我也曾經腳部骨折的經驗,當時只能靠單腳支撐體重生活,左右腳的肌肉量確實會出現差異…。

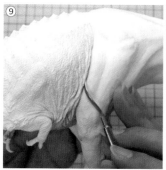 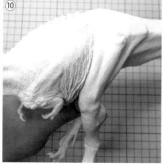

製作與大腿相接處的皮膚摺皺⑨⑩。

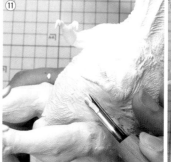

感覺腹部的皺紋有些不自然,所以進行修改。使用雕刻刀將表皮削去⑪,加上新的黏土,重新刻出新的皺紋⑫。

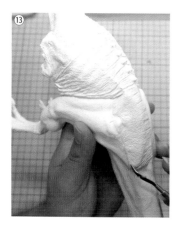

製作出腳部的表皮。首先由髖骨部分開始製作。這裡是活動量較少的部位,因此皺紋的表現也會比較少一些⑬。

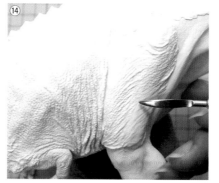

製作大腿部的表皮。製作時要意識到肌肉的張力彈性⑭。

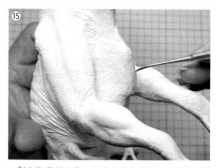

製作恥骨部分⑮。大幅向外突出的恥骨形狀,有可能會在坐著的時候接地支撐體重。這裡將會與地面接觸的部分製作成比其他部位質地更堅硬的感覺…。

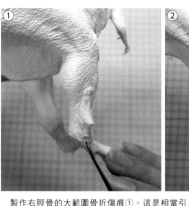
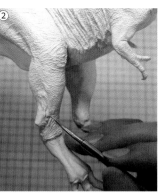

製作右脛骨的大範圍骨折傷痕①。這是相當引人注目之處要仔細製作②。

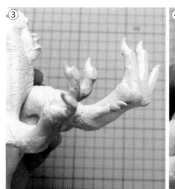
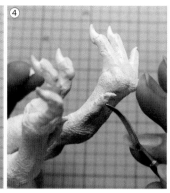

中足部有第一趾③。與前肢的手指相同，考量到尖爪的角質層厚度，將尺寸製作得大一些④。

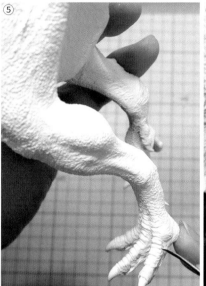
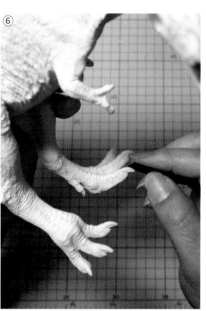

將第二～第四趾也製作出來⑤。以鴯鶓這種不會飛的鳥類的足部為印象製作。這裡也是要將尖爪的角質呈現出來，用砂紙來整理修飾出質感⑥。

📷 資料照片

鴯鶓的足部【拍攝場所 iZoo】

COLUMN 受傷的實例

　　為了尋找可以作為蛇髮女怪龍製作參考的受傷實例，我去了以前製作尼羅鱷時拜訪的靜岡動物園「iZoo」。

　　這次是向飼養員森悠先生請教了一些問題。據說如果在同一空間飼養多頭個體的話，無法避免因為彼此打架等原因而出現的某種程度的受傷情形。我覺得特別有意思的是關於蜥蜴繁殖過程中受傷的故事。

森　　「大部分的蜥蜴在求偶行為時，雄性會去咬雌性的頸部。雖然不是為了傷害對方而去咬，但是被咬的一方有時也會受傷。」

しんぜん「您是說這不是特定種類蜥蜴的特徵，而是其他蜥蜴也會採取同樣的行為嗎？」

森　　「在很多不同種類的蜥蜴身上都可以看到這種現象哦！如果是牙齒較大的種類，傷口也會較大，如果咬得深的話，甚至會留下疤痕。野生個體也一樣可以觀察到這種狀態，活得愈長的雌性，身上有時會留下很大的疤痕。」

しんぜん「哦哦～！如果牙齒較長的恐龍也有同樣的行為，這樣不是會留下相當大的傷痕嗎～？」

森　　「我也很感興趣～。如果恐龍能活著讓人類飼養的話，我還真想飼養看看。」

　　說到「恐龍身上的傷」，難免容易給人一種由「你死我活的打鬥」所造成的印象。但只要去想像生物活在世上的一生，當然不可能一年到頭都處在打鬥的狀態，也會有其他各式各樣的行動，而伴隨著這些行動，造成受傷的模式自然也各不相同。應該比起影響到骨頭的重傷，輕傷的狀態更多才對。恐龍在活著的時候，除了可以從骨骼想像得到傷痕之外，一定也有很多較小的傷痕和病況吧！

　　雖然藉由露絲的觀察得知的事情很多，但還是覺得並不是只靠骨骼狀態就能夠了解全部。這次的復原模型，雖然會對於得自露絲身上的資訊表達最大的敬意，但並不是只針對露絲本身的復原工作，而是一隻加入了我自己的詮釋與想像的蛇髮女怪龍。

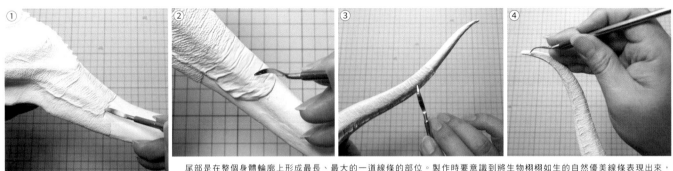

尾部是在整個身體輪廓上形成最長、最大的一道線條的部位。製作時要意識到將生物栩栩如生的自然優美線條表現出來，仔細製作，但同時又想要呈現出一定程度的氣勢感①②③④。

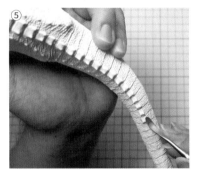
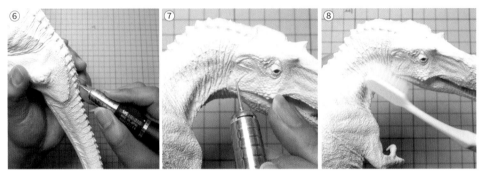

將從頸部開始延續到背部的鱗片，進一步連接到尾巴的前端為止⑤。

表面質感製作完成後，確認一下整體的狀態。如果覺得黏土之間的接縫太顯眼的話，就用電動刻磨機來稍微處理一下⑥⑦。然後再用牙刷來將粉塵或毛邊刷乾淨⑧。

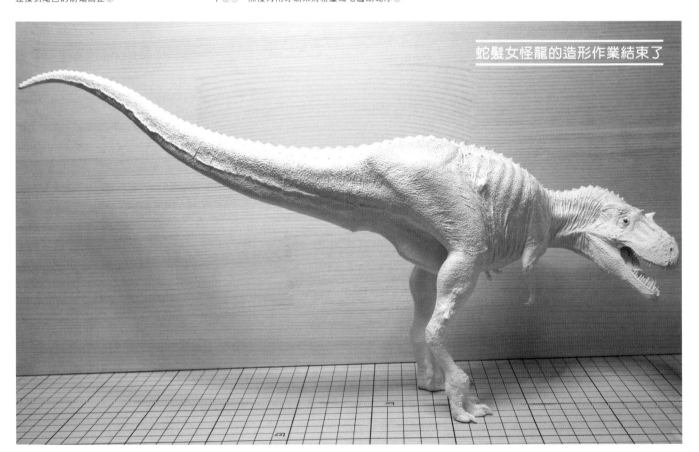

蛇髮女怪龍的造形作業結束了

製作蛇髮女怪龍④ 塗裝　終於要進入最後的塗裝作業了。

先噴上SURFACER底層補土來填平表面的孔隙。請注意不要一口氣就噴塗過厚要分次薄噴①②。

依照這個狀態，很難進行口腔的塗裝，因此要將頭部與下顎拆分開來③。

當初在接合頸部與下顎的時候，刻意減少了接著劑的使用量，因此只要切開表面的黏土，就能輕易將零件拆分下來。只要再黏土將接合面整理一下就算完成拆分的作業了。

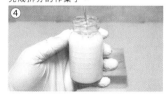

塗料使用的是硝基類塗料。由於要使用噴筆進行塗裝，所以先將塗料倒入較大的瓶中，以溶劑來進行稀釋。混合數種顏色，調製成帶點橙色調的米色，然後以這個顏色來作為基底色彩④。

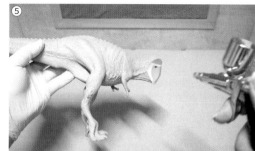

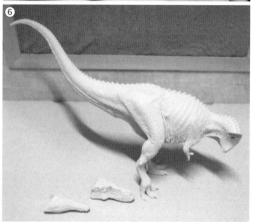

將調合完成的基底色整體噴塗上去⑤⑥。

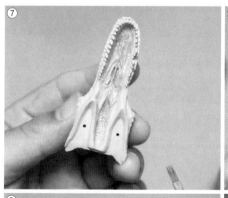

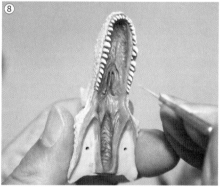

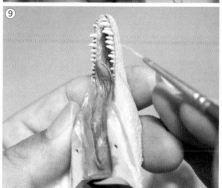

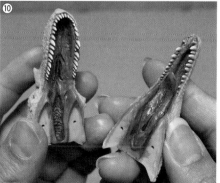

進行口腔的塗裝。將粉紅色～紅色重疊塗色⑦。牙齒要使用象牙色，在牙根處要做出暈色處理的效果⑧⑨。喉嚨以深棕色塗色可以呈現出立體深度⑩。

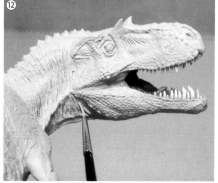

將頭部與頸部接合起來。在接縫處流入接著劑⑪，使用銼刀進行打磨，然後再塗上基底色⑫。

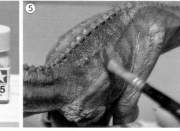

將稀釋得較稀薄的黃色、橙色、棕色透明塗料①，以筆塗的方式重疊塗色。不要沾取過多的塗料讓黏土整個變得濕漉漉的，而是要用筆尖在表面以拍打的方式上色②。刻意留下一些筆刷痕跡的色差，然後再將體表的橫向條紋細節描繪出來③。

使用稀釋至較稀薄的棕色琺瑯塗料④來上墨線。先以筆塗的方式上色⑤，趁塗料未乾時，用面紙擦拭，就能讓塗料只殘留在形狀的凹陷處，強調出整個形狀的凹凸變化⑥。

全身上下的傷痕先用象牙色塗料來塗成白色⑦。

在傷痕的周圍，使用灰色及棕色系的塗料做暈色處理。隨處混入透明粉紅色或是透明紅色來增加一些變化⑧。

尖爪的部分，使用深棕色～接近基底色的米色來做出漸層效果⑨。

使用消光類型的表層保護塗料噴塗整件作品，然後再以半光澤類型的保護塗料噴塗背面⑩。

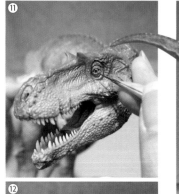

使用硝基類塗料慎重地描繪出眼睛的細節⑪，再以筆塗的方式塗上透明塗料（光澤類型）來呈現出眼睛的光澤⑫。

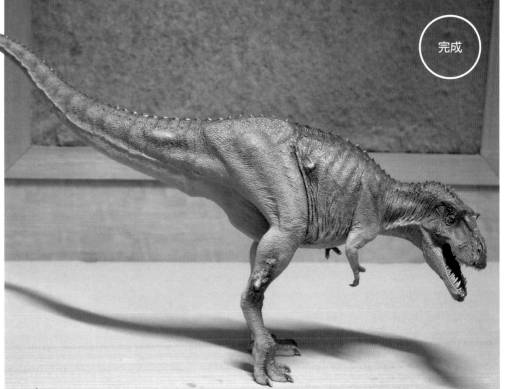

完成

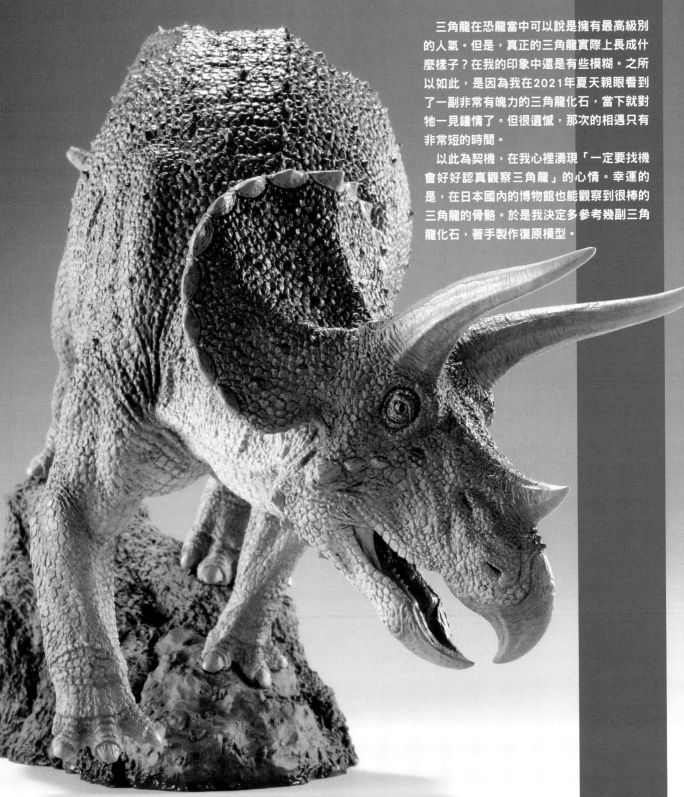

製作三角龍

三角龍在恐龍當中可以說是擁有最高級別的人氣。但是,真正的三角龍實際上長成什麼樣子?在我的印象中還是有些模糊。之所以如此,是因為我在2021年夏天親眼看到了一副非常有魄力的三角龍化石,當下就對牠一見鍾情了。但很遺憾,那次的相遇只有非常短的時間。

以此為契機,在我心裡湧現「一定要找機會好好認真觀察三角龍」的心情。幸運的是,在日本國內的博物館也能觀察到很棒的三角龍的骨骼。於是我決定多參考幾副三角龍化石,著手製作復原模型。

TRICERATOPS

三角龍 完成品

使用多種不同的素材來造形恐龍

全長：約37cm　原型素材：樹脂黏土、環氧樹脂補土等　2021年製作

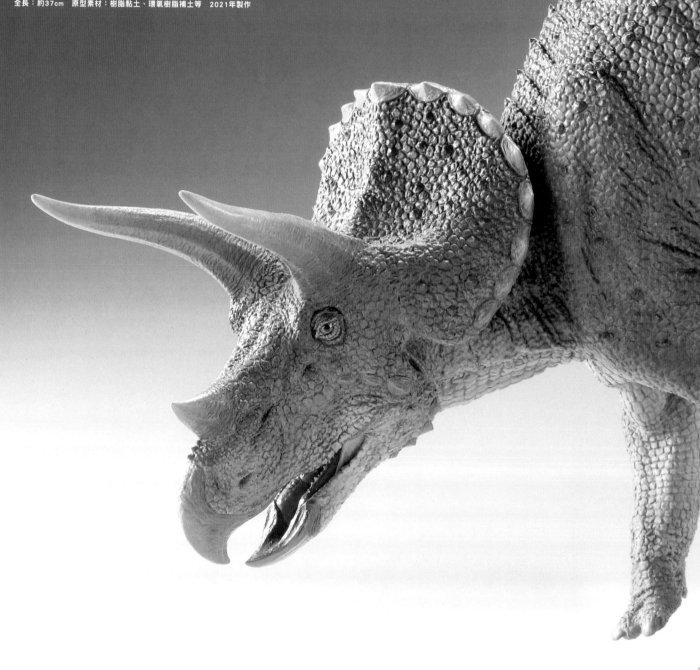

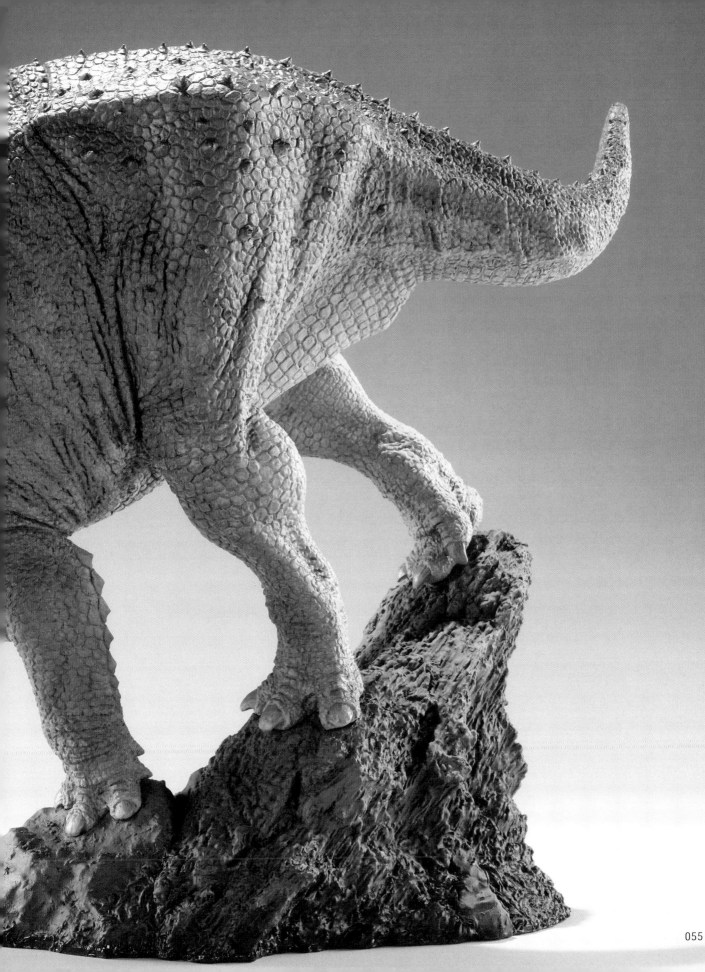

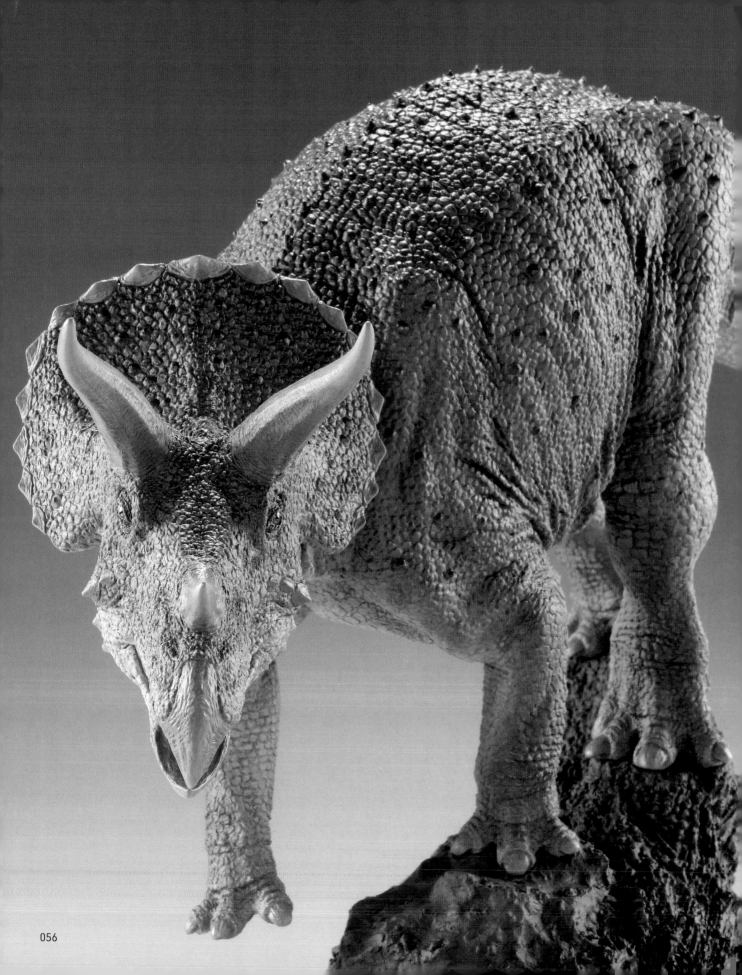

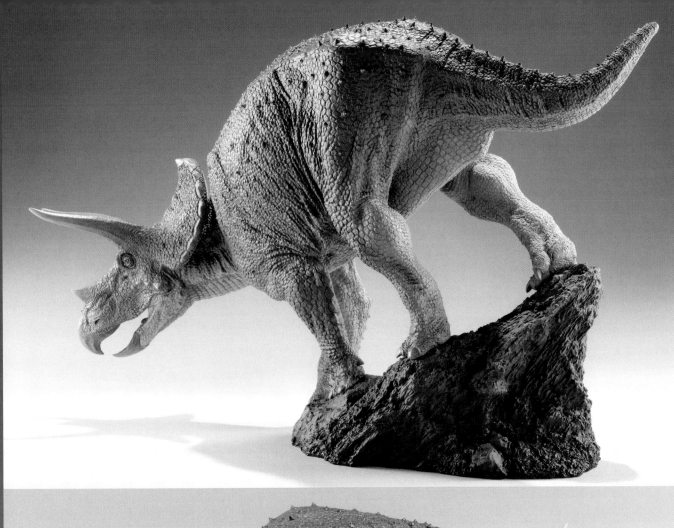

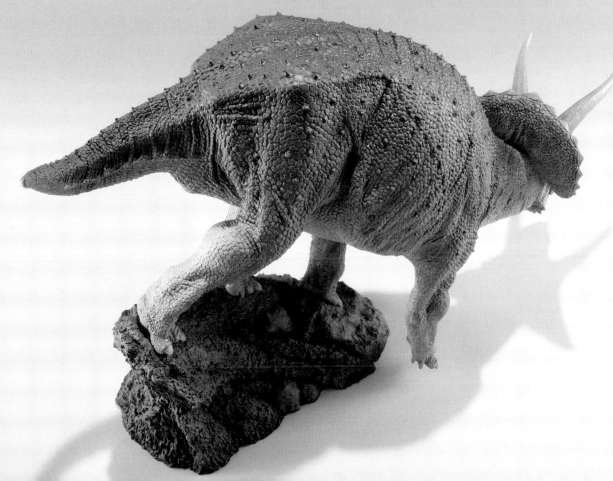

觀察三角龍的骨骼

我不由得一見鍾情的三角龍，是2021年夏天在橫濱舉辦的「Sony presents DinoScience恐龍科學博覽會」上展示的，被稱為世界上狀態最完美的三角龍化石。幾乎全身所有的骨頭都被找到，而且變形很少，還留下很多皮膚痕跡的化石可以說是非常了不起的展示品。此恐龍科學博覽會是由恐龍君擔任企劃、監修的

大型展會活動。實際上，我也接到主辦單位向我出借復原模型的委託，當時是為了佈置工作才去了展場。就在那時，親眼目擊了正在準備中的這個三角龍！但是2021年正處於新型冠狀病毒流行的混亂時期。如果在正常時期的話，應可趁這個幸運機會，盡情近距離觀察這個三角龍…但事與願違，只能早早回家…。本想在

📷 「國立科學博物館」（東京）常設展示

〔三角龍（雷蒙德）收藏：國立科學博物館〕〔三角龍（全身復原骨骼）收藏：國立科學博物館〕

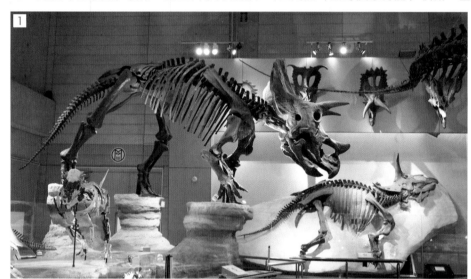

1 位於地球館的地下室，進入恐龍展示室就能看到正面有兩隻三角龍。位於後方，半身躺著的是實物標本雷蒙德。

雷蒙德是屬於「皺褶三角龍（T. horridus）」的種類，據說另一副全身骨骼是「前突三角龍（T. prorsus）」。前突三角龍的特徵是鼻子上的角很長。

3 據說雷蒙德的前肢狀態，讓很久以前經常成為話題的「三角龍的前肢是O型腿？還是直立？」的討論最終有了定案。稍微觀察一下，感覺三角龍的中手骨非常短。

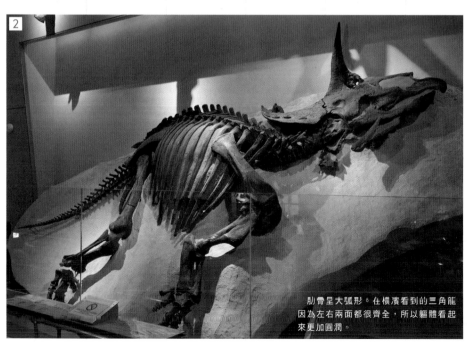

肋骨呈大弧形。在橫濱看到的三角龍因為左右兩面都很齊全，所以軀體看起來更加圓潤。

2 可以近距離觀察到雖然半身因風化而消滅，但另一側卻奇蹟般留下完整骨骼的三角龍《雷蒙德》。據說發現了很多三角龍的頭骨化石，但是像這樣連軀體都保留下來的狀態非常少，是非常珍貴的化石。而且雷蒙德是在關節相連的狀態下發現的，是更加稀有的標本。

簡直就像倒下後就直接變成化石一樣的美麗姿態。

攝影協助：國立科學博物館

展期中，規劃再次前往會場參觀結果到展期結束了也未能實現。不過在網路的幫助下，藉由官方線上展覽，以及去到當地的恐龍粉絲們的SNS投稿等，還是意外地得到了很多資訊。

話雖如此，無論如何我都想親眼看到三角龍。後來趁著疫情狀況稍微平穩下來時，去了東京上野的國立科學博物館，參觀另一副常設的三角龍化石展示品。這裡展示了名為《雷蒙德》，狀態一樣非常良好的三角龍骨骼。

2018年，為了前一本著作的非洲象採訪工作，前往熊本旅行時，順便去了一趟御船町恐龍博物館，也看到了魄力十足的三角龍化石。當時拍攝的幾張照片也成為很好的參考資料。

📷「御船町恐龍博物館」（熊本）常設展示

〔三角龍（全身骨骼）收藏：御船町恐龍博物館 原標本收藏：蒙大拿州立大學附屬洛基山脈博物館〕

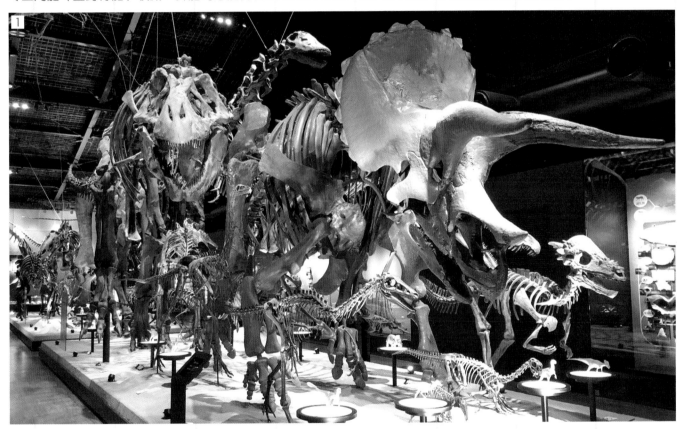

1 這裡常設展示的三角龍給人留下了深刻的印象。進入展示室後，馬上就可以看到率領著大群恐龍的三角龍的巨大犄角朝向我們這裡。當我看到這個龐大隊伍的瞬間，著實嚇了一跳。

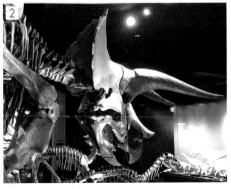
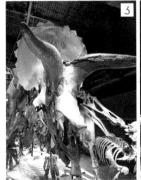
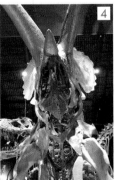

2 頭骨，側面角度。這個大角實在非常有魄力。

3 4 從正面觀察頭部，感覺口喙給人一種既薄且銳利的印象。與此相對，下顎關節周邊的左右寬幅越來越向外擴大。想必在齒列的外側有很粗的肌肉吧！

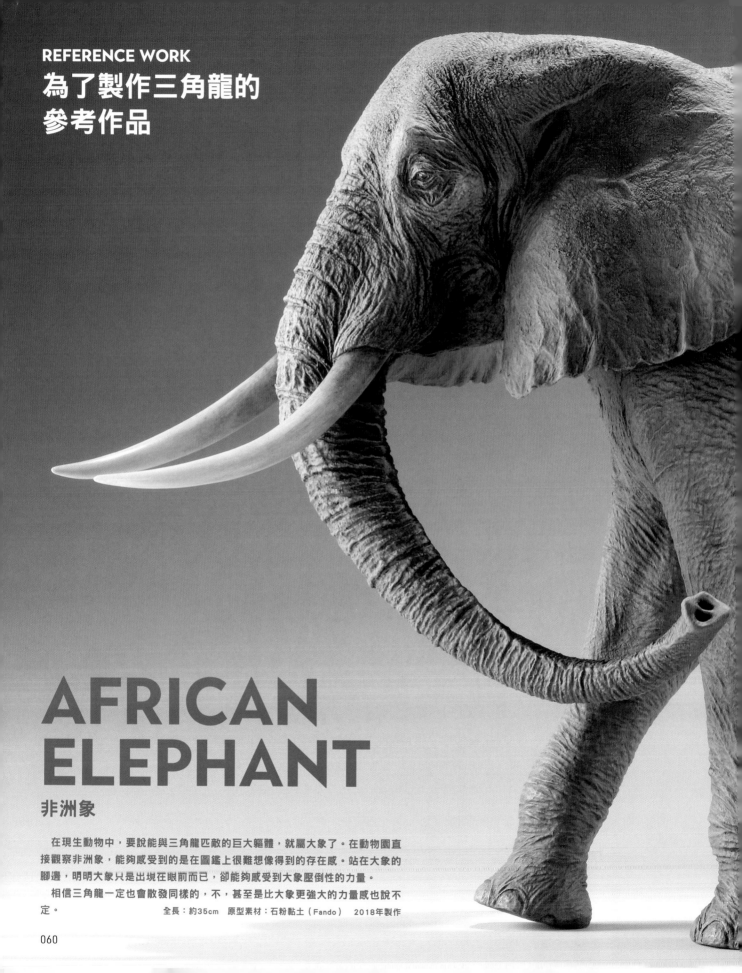

為了製作三角龍的
參考作品

AFRICAN
ELEPHANT

非洲象

　　在現生動物中，要說能與三角龍匹敵的巨大軀體，就屬大象了。在動物園直接觀察非洲象，能夠感受到的是在圖鑑上很難想像得到的存在感。站在大象的腳邊，明明大象只是出現在眼前而已，卻能夠感受到大象壓倒性的力量。

　　相信三角龍一定也會散發同樣的，不，甚至是比大象更強大的力量感也說不定。　　　　　　　　　全長：約35cm　原型素材：石粉黏土（Fando）　2018年製作

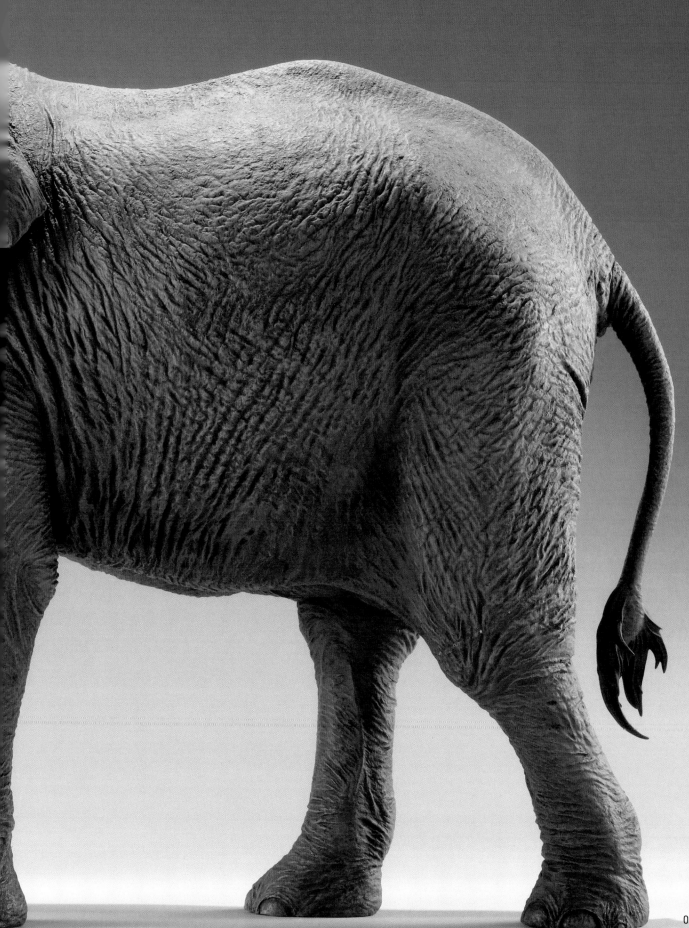

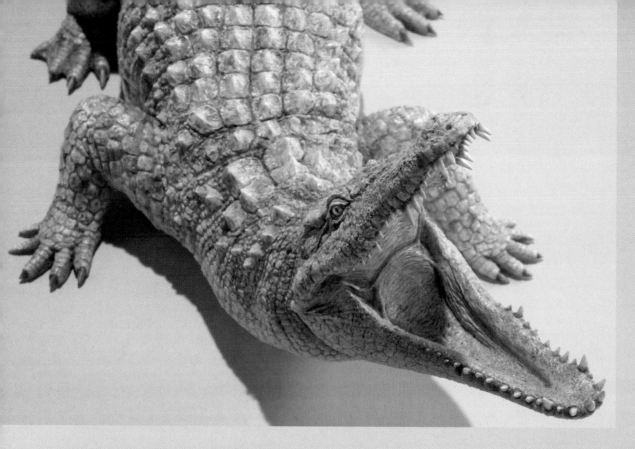

NILE CROCODILE

尼羅鱷

　仔細觀察鱷魚的話，可以看到鱗片的形狀有豐富的變化。浮在水面時會從水裡露出來的背面，是保護力十足的堅固粗糙鱗片。另一側的腹部則是好像可以減少水中阻力的平坦鱗片。

　三角龍的皮膚也有化石被挖掘出來，而且全身所有部位都被找到了。看起來根據部位的不同，鱗片的形狀也不同。是否像鱷魚一樣，鱗片的不同形狀各有些什麼樣功能呢？

　　　　全長：約35cm　原型素材：樹脂黏土（Super Sculpey）　2018年製作

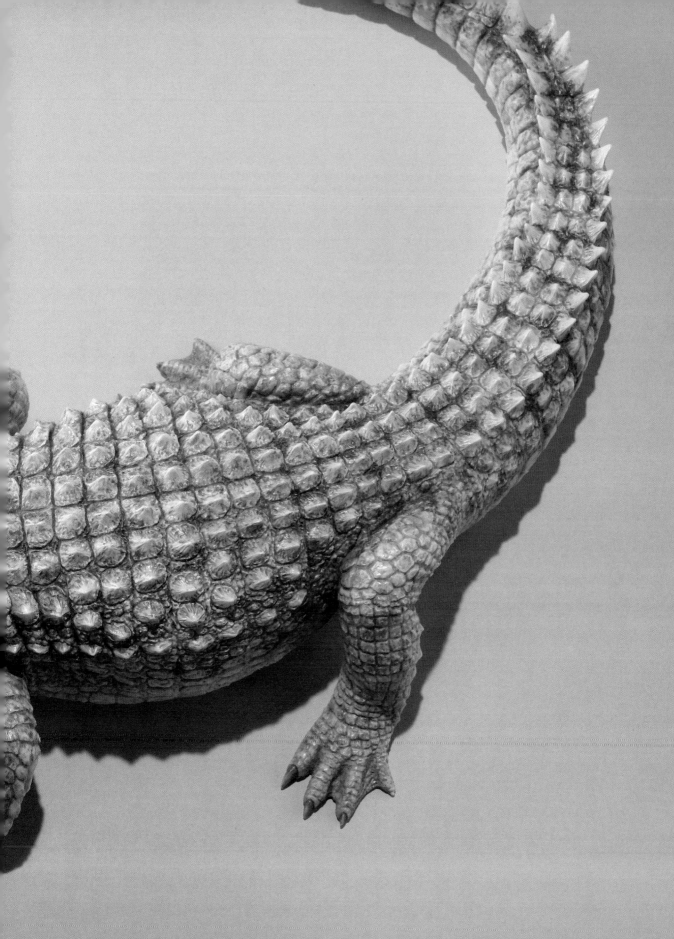

EDMONTOSAURUS

埃德蒙頓龍

　　埃德蒙頓龍和三角龍一樣是生活在恐龍時代的尾聲，白堊紀後期的大型恐龍。

　　一部分的草食恐龍在演化過程中發展出一種可以逐排替換重生的牙齒構造，稱為齒列（dental battery）構造。埃德蒙頓龍的這種齒列構造特別發達，據說在下顎裡有數百至數千顆數量龐大的預備牙齒。雖然也曾想過這不可能是真的吧…？但是好像是真的…。太厲害了。

　　想像著埃德蒙頓龍是和霸王龍與三角龍生活在同一時期，要是沒有幾項極端的特徵的話，可能就會在生存競爭裡敗下陣來了吧！

全長：約37cm　　原型素材：石粉黏土（Fando）等　　2021年製作

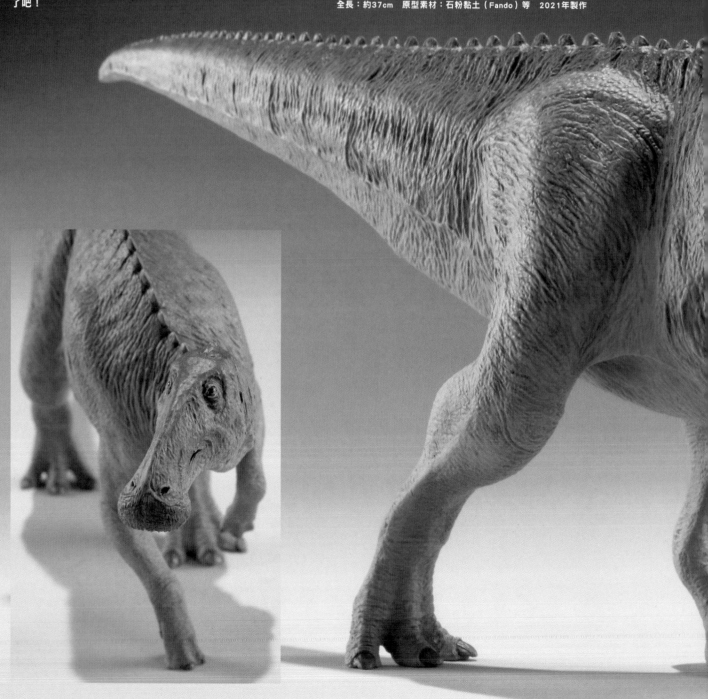

TRICERATOPS

製作三角龍

製作準備 ～在橫濱遇見的三角龍～

從十幾年前開始，在恐龍愛好者之間經常流傳著「聽說有一個三角龍的厲害化石被挖掘出來了，化石甚至還帶著皮膚。腹部有像鱷魚一般的四方形鱗片。」這樣的小道消息。由於在那之後我也經常有機會看到三角龍的皮膚痕跡化石的複製品，對於只覺得「這樣啊？真的有那樣的化石嗎？」的我來說，當我聽到那個實物骨骼將要從美國的休士頓自然科學博物館來到日本展出的消息時，實際上也只有「哦～這樣啊～」的反應，並不太熱衷。

三角龍是眾所周知的超有名恐龍，也是我很喜歡的恐龍，但另一方面也是我「有點搞不明白」的恐龍。過去我有幾次製作三角龍模型的機會，每次我都會收集相應的資料，也向對三角龍很熟悉的人請教學習最新的學說研究等等。雖然三角龍是給人一種相關資訊已經有很多的恐龍的印象，但實際上在博物館和恐龍展上親眼看過骨骼之後，也許是種類的不同、個體差異不同、又或是化石的變形、組裝方式的新舊不同，總覺得「好像和之前看到的三角龍有點不一樣」。這麼一來，即使經過仔細觀察，也還是會對真相為何感到不安。

然而當我在橫濱親眼看到那副傳說中的骨骼標本的實物，最直接的感受就是「好帥氣！」。雖說是已經是直接在眼前看到了，但是短短時間完全不夠看。還想要找個機會再在靠近慢慢看個夠。這簡直就是一見鍾情了。

只是，當我興起「想要製作」的念頭時，有一個點被卡住了。「連皮膚的形狀都眾所周知了」，換言之就是某種程度的標準答案已經出爐。除了因為截至目前為止，一直無法親眼看見的恐龍外觀，已有實物證據出現而感到情緒

高漲之外，另一方面也代表了在創作中被剝奪了一個構思創意的自由度，心裡總覺得有些落寞。基於這樣的心情，這次我決定要參考各式各樣的三角龍，想像一下「自己心目中的三角龍」，將其製作出來。

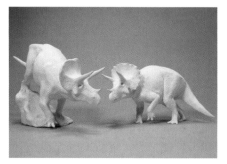

▲這次也製作了兩個雛形。一開始設想的是沒有底座的標準風格，但在我製作出第一個雛形後，感覺還是想要製作成更有動態感的三角龍，於是便製作了有底座的第二個雛形。雛形是以Fando石粉黏土製作而成。在正式製作的時候，我打算使用樹脂黏土製作，但是樹脂黏土雖然在造形時容易操作，卻也有材質容易損壞的缺點。趁著一邊動手製作雛形，一邊思考著「如何才能保持強度？」。

▲皮膚痕跡化石的複製品。在大塊多邊形的鱗片間隙，散布著更大更突出的尖銳鱗片。而在另一個部位則發現了不同形狀的小塊鱗片。

〔三角龍皮膚痕化石 收藏：恐龍君〕

製作三角龍① 製作頭骨 這次要從頭骨開始製作。

1.準備工作

以在博物館等地拍攝的照片為基礎描繪素描。三角龍的頭骨形狀複雜，所以要盡量將整體印象明確定義出來①。

配合頭骨的骨骼照片，將捍塑拉伸到想要製作的大小的頭骨內芯製作出來③④。

這次是以樹脂黏土為中心，使用多種不同素材。一開始使用的是Y CLAY黏土②。這是一種藉由加熱來固化的樹脂黏土。加熱前的狀態是柔軟、容易混練的黏土。在固化後的黏土上添加新黏土時的結合感很好，但相對地，表面多少會有點黏稠感。

加熱前的樹脂黏土，即使材質是有考慮到安全性的產品，也因為黏稠的物性容易殘留在手指上，所以作業時最好配戴指套或是橡膠手套。

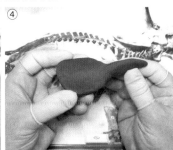

2.頭骨

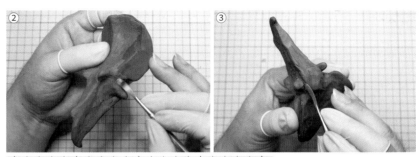

決定好大致的形狀後，放入烤箱加熱①。這次設定為約130度加熱15分鐘左右，不過還是要根據作品形狀與加熱器具的不同，設定適當的溫度與加熱時間。根據黏土產品的不同也會有不同加熱條件，如果製造商有指定條件的話，請依照條件去加熱，再參考自己的經驗值去進行調整。如果是第一次使用的材料，可以先製作成簡單的形狀，進行試烤比較好。

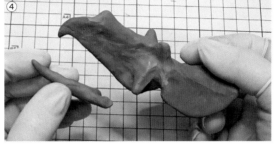

參考資料，將長角的位置、頭盾的形狀、以及口喙等重點的部分製作出來②③。同時也將下顎的內芯準備好④。再次將黏土烘烤至固化。

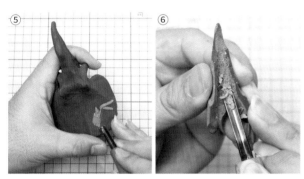

將厚度太厚，或是多餘的部分切削下來⑤⑥。

經過切削處理的部分的黏土結合力會變差，所以要用琺瑯塗料用的溶劑來讓黏土表面濕潤一些⑦。

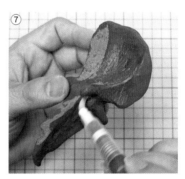

一點一點添加黏土，整理成看起來像是頭骨的形狀⑧。

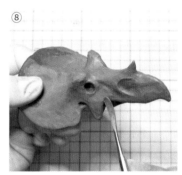

我在烤硬少量樹脂黏土時，經常會用熱風槍來進行部分加熱，但這種方法不是一般的熱固性樹脂黏土推薦的方法。用熱風槍加熱時，要注意避免事故和燙傷。照片上是用手直接拿著作品，但建議還是戴上工作手套比較好⑨。

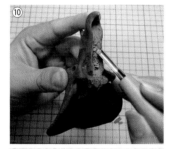

固化後，進行口腔部分的切削作業⑩，然後再堆上黏土⑪，整理好形狀後，再烤硬一次。

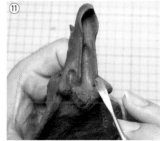

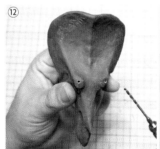

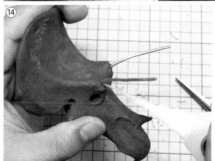

在頭骨上打個洞⑫，穿過鋁線，製作成角的內芯⑬。鋁線要用瞬間接著劑固定⑭。

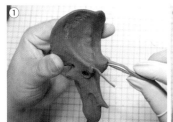
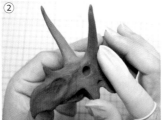
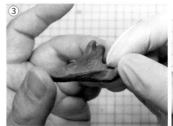
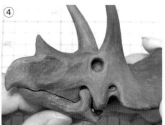

調整鋁線的角度，包上黏土①，製作成角的形狀②後烤硬固化。

將下顎的口喙和關節位置等具特徵的部分製作出來③，然後試著與上顎閉合起來看看④。

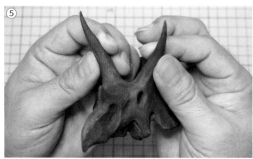
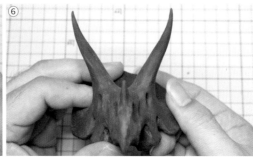

微調兩根大角的角度。Y CLAY 黏土固化後也有一定的韌性，所以調整時可以加大力道，使裡面的鋁線彎曲⑤⑥。

製作三角龍② 軀體、四肢骨骼與肌肉　接下來要進入製作分量感十足的軀體部分的階段。

1.準備工作

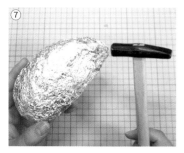

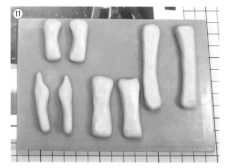

把鋁箔紙揉成圓形，用錘子鎚打至密實，製作成軀體中心的內芯⑦。這麼做的原因是考量到三角龍的軀體很大，為了避免內部加熱不足，以及整體過重等問題。

雖說已經裝入鋁箔紙讓重量變輕，但如果想用這個尺寸製作三角龍的體形，並且還要擺出有動感的姿勢的話，光靠樹脂黏土的強度，可能無法承受自身的重量。因此需要在四肢及其周圍的內芯使用強度較高的環氧樹脂補土。這裡使用的是WAVE的環氧樹脂補土（輕量‧灰色型）⑧。在操作尚未固化的環氧樹脂補土時，請使用指套和橡膠手套等保護裝備，不要直接接觸到皮膚⑨⑩。

2.內芯

四肢的內芯是左右成對製作的。製作大腿、脛部、上臂、前臂的內芯時要意識到骨骼形狀⑪。

將鋁箔紙軀體內芯的脊椎位置，支撐手臂的肩膀與胸部附近，還有支撐腳部的骨盆周邊也包上環氧樹脂補土⑫⑬。

3.骨骼

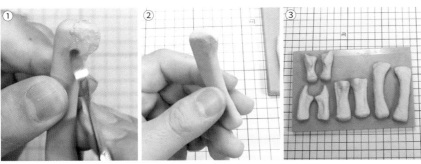
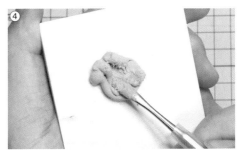

在四肢的內芯加上環氧樹脂補土，堆塑成像骨頭的形狀①②③。黏土對抹刀的沾黏狀態，稍微塗一點硝基系塗料用的溶劑就能減輕（塗得太多的話會變得黏稠請注意）。

環氧樹脂補土的使用量為少量時，用抹刀在托板（隨便一塊木板即可）上混合，就可以不需要讓手指直接觸摸到黏土④。

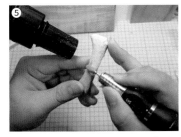
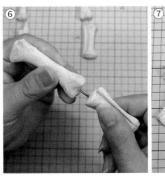
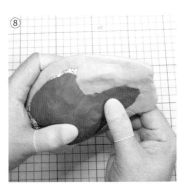

固化後，用筆刀或電動刻磨機切削成更像骨頭的形狀⑤。

因使用電動刻磨機時，會有粉塵飛揚，所以如果有一台集塵機的話會很方便。為了不吸入粉塵請務必配戴口罩。

在各自的關節位置用精密手鑽穿孔，插入鋁線⑥，連接大腿與脛部、上臂與前臂⑦。

在軀體的內芯包上Y CLAY黏土，然後先烤硬一次⑧。

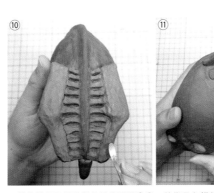

大致造形出背面的脊椎隆起形狀，以及骨盆的形狀⑨。

製作骶骨和髂骨等的骨盆形狀⑩⑪。就像是在描繪骨骼形狀的素描般的感覺。

加上肩胛骨。試著與前肢的內芯比對看看確認位置⑫。

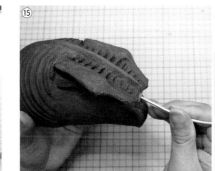

製作肋骨。堆上長條狀的黏土⑬，再用抹刀進行修飾⑭。

在頸部的根部、尾巴的根部等位置穿孔打洞，插入與頸部和尾巴長度相符的鋁線⑮，然後接著固定⑯。

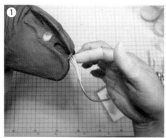
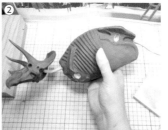

在鋁線包上環氧樹脂補土①②。

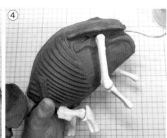
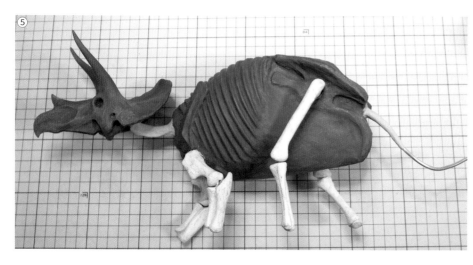

在髖關節、肩關節部分開孔，再用鋁線將四肢連接起來③④。

用接著劑固定安裝上去的四肢。頭骨暫時還不要接著固定⑤。

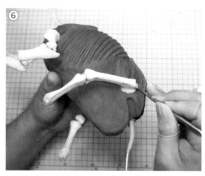

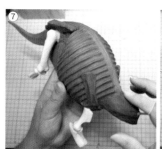

在各處關節填埋環氧樹脂補土，牢牢地固定⑥。

4.肌肉

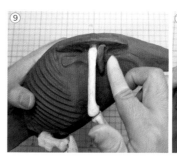

在頸部和尾巴包上Y CLAY黏土⑦，然後烤硬固定⑧。

用黏土填埋四肢的關節⑨。就像是關節被韌帶包覆起來的感覺⑩。

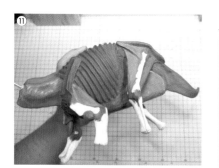
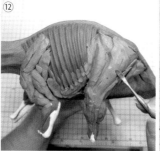

以肌肉的形狀為印象加上肌肉的厚度。加上一點黏土，然後暫時烤硬一次⑪。

慢慢地增加肌肉，用抹刀撫平表面⑫。想像著關節的彎曲方式，以及走路的姿勢，決定出肌肉的形狀和分量⑬。

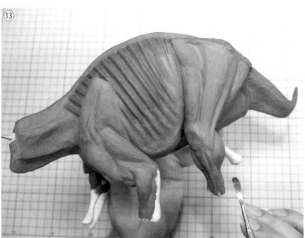

5.指節的內芯

準備好要在四肢中接地的三肢使用的鋁管內芯①。

考量作品的補強工作

　　想製作底座，然後讓恐龍擺出一個步下斜坡的姿勢。規劃中的構圖是恐龍的右前肢抬起懸浮在空中，正處於體重移動的途中，因此這個姿勢很難穩定自立。有必要讓沉重的底座與接地的三肢緊緊地接著在一起。話雖如此，還是底座與本體可以拆分的話會比較容易製作…。因此，決定將內徑 3 mm 的鋁管作為三肢的內芯，並在鋁管中穿過直徑 3 mm 的黃銅線，藉此與底座連接在一起。

用鋸子將鋁管鋸成適當的長度②。

再用鋸子在鋸下來的鋁管一部分鋸出切口③，然後將鋁管折彎④。

將彎曲的部分，插入至接地三肢的關節位置，再調整一下角度⑤。

為了固定鋁管，我認為需要強度比輕量型更好的環氧樹脂補土，所以決定使用WAVE的milliput環氧樹脂補土⑥。

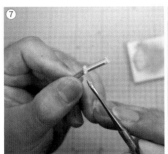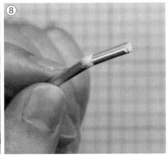

將折彎的鋁管暫時從本體抽出，將包埋在前臂或是脛部的部分，填入環氧樹脂補土⑦⑧。

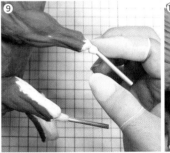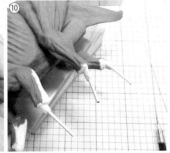

再次將鋁管安裝回三肢內部。將環氧樹脂補土堆塑在中手骨、中足骨的部分，待其硬化⑨⑩。

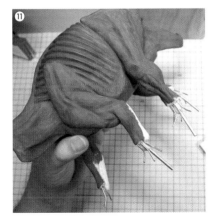

用 1 mm直徑的精密手鑽在前臂和脛部的內芯上鑽孔，裝上 1 mm直徑的黃銅線後接著固定，製作成指節的內芯⑪。

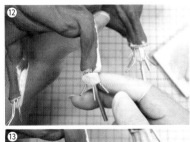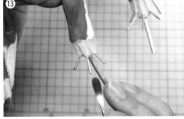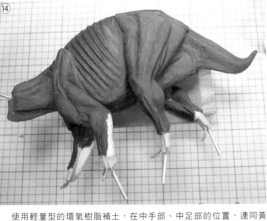

使用輕量型的環氧樹脂補土，在中手部、中足部的位置，連同黃銅線一起完全包起來固定住⑫。然後使用抹刀，一邊意識到骨頭的形狀，一邊將表面的凹凸形狀製作出來⑬⑭。

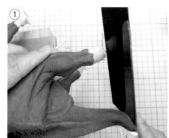

鋸下多餘的鋁管，但只留下一根不要鋸斷①。製作底座，並將三根軸同時插入底座時，這三根軸必須保持平行排列。而這一根沒有鋸斷的鋁管是用來當作是否平行的基準②。

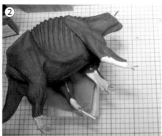

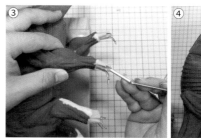

將裁切成適當長度的 3 mm直徑的黃銅線插入鋁管③。可以看出三根黃銅線各自朝向不同的方向④。

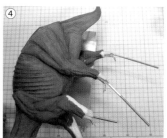

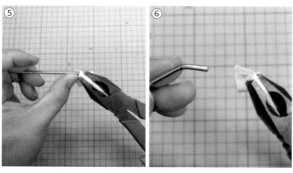

保留當作基準的那根黃銅線，拔出其他兩根黃銅線，然後用鉗子折彎⑤。為了不讓黃銅線受傷，可用布包起來夾緊後，用手指的力量折彎⑥。

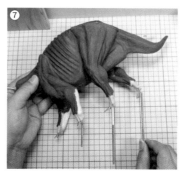

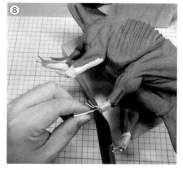

三根黃銅線很好地排列成平行狀態了⑦。

切斷中間的那根鋁管⑧。

製作三角龍③　製作底座　與三角龍的製作同時並行，也開始製作專用的底座。

1.內芯

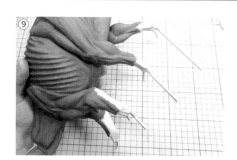

因為在底座那側也要裝上鋁管，所以要預先準備好配合想要製作的底座高度切割下來的鋁管⑨。

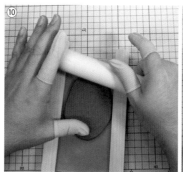

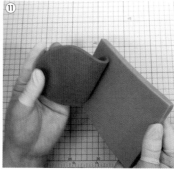

將Y CLAY黏土放在矽膠墊上，然後在黏土的兩側放上木條（同樣厚度的兩根木棒），再用滾筒壓平拉伸⑩。壓成均勻厚度的黏土板後⑪，將其烤硬，作為底座的地基。

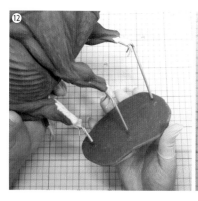

在想要安裝鋁管的位置做上記號⑫，再用環氧樹脂補土堆塑出高度⑬。

趁著補土還沒變硬的時候，再次將鋁管的位置轉印上去⑭。

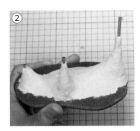
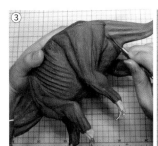
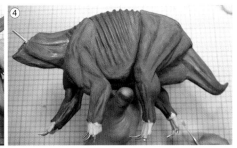

當補土硬化後，在鋁管轉印的位置，鑽出一個比鋁管還要更粗的孔洞①。

插入鋁管，再次堆上補土，將鋁管完全固定住。請小心作業，以免鋁管的位置出現偏差②。

因為補土的硬化需要時間，所以在這段期間，先在尾巴和頸部加上肌肉③，讓整體更加接近完成時的印象④。

2.底座的表面質感

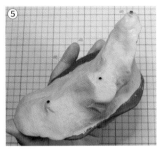
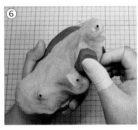

當堆塑在底座上的補土完全硬化固定後，再加上輕量型的環氧樹脂補土，讓底座更接近自己想製作的形狀⑤。

然後使用Y CLAY黏土把整體包起來進行堆塑⑥⑦。

試著將本體放在底座上，確認是否能夠自行站立⑧。

使用抹刀，在基座上造形出腐朽的樹木和岩石的形狀⑨。因為製作到一半就很難繼續用手拿著，所以改用木板與矽膠墊當作托盤⑩。

使用裝入琺瑯溶劑的水筆，輕輕按壓抹刀痕跡，使之成為自然的凹凸形狀⑪。

烤硬後，將多餘的黏土削掉⑫。

製作三角龍④　製作骨骼的細部細節　指節和牙齒的造形。請注意與蛇髮女怪龍之間有何不同。

1.指節的骨骼

指節的骨骼是使用硬化時間較長，強度較佳的TAMIYA環氧樹脂造形補土的高密度類型⑬。

用較粗的抹刀將適量的補土抹在黃銅內芯上⑭，然後再換成較細的抹刀，製作成骨頭的形狀⑮。

補土硬化後，用電動刻磨機整理表面⑯。所有的四肢都是要以相同的方式進行處理。

表面質感的技法指南3

關於樹脂黏土

　　市面上統稱為「樹脂黏土」的黏土產品當中，也包含了顏色五彩繽紛、自然乾燥即可固化，可以用來製作甜點裝飾品而受到歡迎的黏土。但在本書中則是專指「烤箱黏土」或是「軟陶黏土」這類藉由加熱而固化的黏土。

　　樹脂黏土是適合細節精密的人物模型造形的材料。雖然需要花點心思去選擇適合加熱的內芯素材，或者考慮黏土固化後的強度，但是在加熱之前可以保持柔軟的黏土狀態，不用在意乾燥與固化的時間，可以慢慢地製作表面質感，是一項很大的優點。在這裡，將對在三角龍造形中使用的「Super Sculpey」和「Y CLAY」進行解說。

使用Super Sculpey製作表面質感的範例

　　灰色型的Super Sculpey是我最常用的樹脂黏土。以抹刀觸碰黏土的時候，手感和滑動性很好，是能製作出各式各樣表面質感的優秀素材。

泛用性高的鱗片表現

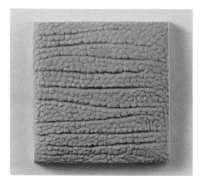
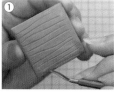
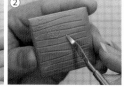
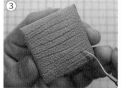
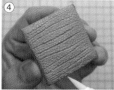

　　刻上一定間隔的皺紋①，描繪多邊形及圓形的鱗片來填補皺紋之間的空間②。

　　因為會留下很明顯的抹刀痕跡③，稍微塗上琺瑯塗料的溶劑，藉以減輕黏土表面的邊緣銳利感④。不過要注意避免黏土被溶劑溶化過多。然後再用烤箱加熱使之硬化。

布滿稍微大一點的鱗片，以及隨處呈現尖銳突起鱗片的表皮

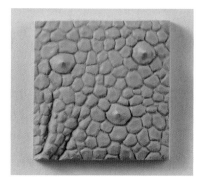
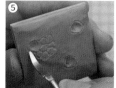

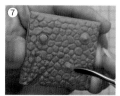

　　首先要決定出想要加上尖銳突起鱗片的位置，加工出凹陷形狀，然後避開凹陷形狀刻上多邊形的鱗片⑤。

　　為了讓鱗片無論從哪個方向觀看都很自然，造形時要一邊改變拿著黏土的方式，以及一邊調整抹刀的角度，將鱗片的形狀整理出來⑥。

　　在凹陷部分堆上圓球狀的黏土，用抹刀使之與周圍融合，並讓黏土球的中央部分變尖⑦。

　　最後再用琺瑯溶劑來修飾邊緣不要過於銳利⑧。

羽毛表現的其中一例

　　雖然和這次的三角龍無關，但請作為表面質感的應用變化來參考這裡的示範。試著挑戰了一下鳥類胸部和腹部附近鬆軟的羽毛，而不是翅膀上羽軸結實的撥風羽。乍看很像哺乳動物蓬鬆的體毛，但與從根部長出一根的體毛不同，羽枝從中央的羽軸向外伸長，舉例來說，就像是「類似團扇的扇子骨一樣的形狀」。也就是量詞不是「一根兩根」，而是用「一片兩片」來計算的形狀。像這樣的形狀重疊了無數層，最終就呈現出外觀蓬鬆的羽毛了。雖然沒有必要用黏土造形重現這個多層構造，但製作時還是要有「和體毛不同」的意識。

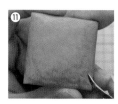
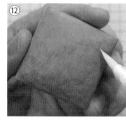

　　使用較粗的抹刀，製作出大致的輪廓⑨。

　　使用較細的抹刀前端，刻畫出許多細線條⑩。

　　避免線條都朝向特定的方向，要從各種不同方向來加上線條。不要有太明顯的強力線條，要輕輕地、溫柔地、仔細地畫線…⑪。

　　最後要使用琺瑯溶劑，輕輕地刷塗在感到在意的地方⑫。

羽毛的各種變化

這是比起胸部和腹部，看起來更有羽毛感，是以鳥類的頭部和頸部為印象的羽毛表現。關於撥風羽和體毛的表現，在前作《以黏土製作！生物造形技法》中已有介紹，請與這次的羽毛表現比較看看有何不同。

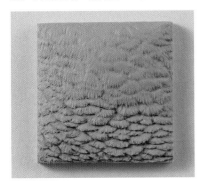

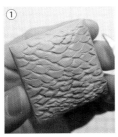

首先，將一片一片的羽毛重疊輪廓描繪出來，看起來就像魚鱗一樣的線條①。

在描繪好的魚鱗線條上，刻畫許多既小又細的線條，就像要覆蓋上去一樣②。

如果讓羽毛的重疊方式多一些變化的話，看起來會更「很像那回事」的感覺③。

將琺瑯溶劑刷塗在表面修飾柔和④，然後加熱使黏土固化。

使用Y CLAY黏土的表面質感範例

這是一種硬化前的質地很軟的黏土，所以在揉練的時候，對手指造成的負擔很少。除了在製作內芯的時候經常使用之外，透過活用材質的柔軟特性，即使是想要呈現較為奔放不拘細節的表面質感時，也能有很好的發揮空間。

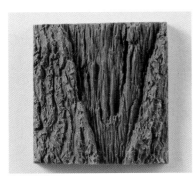

朽木的表現

製作成從裂開的樹皮中，可以看到裡面坍塌的木質部分的感覺。先製作出大致的形狀⑤，隨機地用抹刀刮抹出樹皮的形狀⑥。

木質要想像著木頭纖維的流動方向，讓抹刀朝向一定方向滑動，重疊刮抹出線條⑦。為了不要過於單調，畫線時要加上強弱的變化。

沿著線條刷上琺瑯溶劑，讓線條邊緣不至於過度銳利⑧。樹皮部分則不要刷塗琺瑯溶劑。

樹皮的各種變化

試著製作出像松樹一樣的樹皮，並加上樹枝脫落的痕跡來作為重點強調部位。先用手指和抹刀製作出大致的形狀⑨，再用抹刀將黏土的表面輕快地刮削，製作成樹皮的形狀⑩。

表現出表面裂開的樹皮⑪。完成至某種程度的形狀後，接下來使用抹刀的前端來整理形狀⑫。為了要留下邊緣粗獷的感覺，不使用琺瑯溶劑進行撫平修飾。

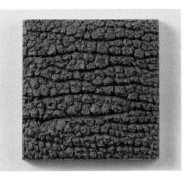

粗糙的鱗片的表現

先畫上皺紋，再用多邊形的鱗片填滿皺紋的間隙⑬。

和前一頁介紹的Super Sculpey的鱗片造形的步驟差不多，只是再雕刻深一點的話，就會呈現出像怪獸表皮般的表現了⑭⑮。

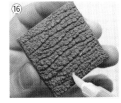

最後用琺瑯溶劑輕輕修飾表面後⑯，加熱使其固化。

2.牙齒

牙齒使用固化速度快、容易切削的TAMIYA環氧造形補土的速硬化型①。

將補土堆塑在頭骨的牙齒部分②，然後使用抹刀將牙齒的形狀雕塑出來③④。

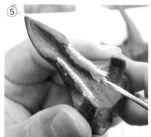

也將下顎的牙齒製作出來⑤。固化後試著將上下顎合在一起，確認是否能很好地咬合⑥。

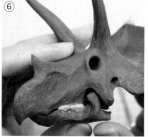

如果磨掉牙齒的表面，強調形狀的邊緣，看起來就會更有堅硬牙齒的感覺⑦。

牙齒做好了⑧。

製作三角龍⑤ 造形出體表的質感 要特別注意表面質感的呈現。

1.頭部（口喙與犄角）

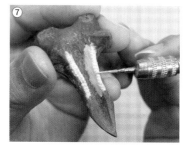

製作口喙。首先在上顎的前端加上補土，加長形狀，然後等待固化⑨。

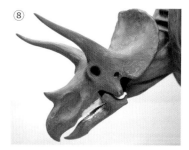

在等待上顎前端固化的時間，接著製作下顎口喙的角質。堆上補土，使用抹刀進行造形，再使其固化⑩。

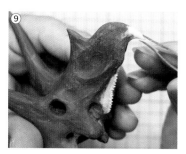

上口喙前端的補土硬化後，在表面追加堆上補土，製作出角質的質感⑪。口腔的內側也加上補土⑫。

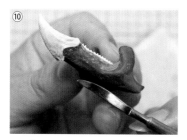

在口腔內側的補土固化之前，先在表面撒上嬰兒爽身粉⑬，然後將固化後的下顎抵住前端⑭。

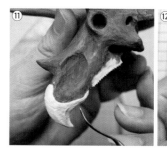

這麼一來，就會在上顎內側形成剛好可以容納下顎口喙前端的部分，讓咬合的狀態變得更順暢⑮⑯。

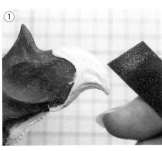

① 固化後，使用砂紙打磨修飾以口喙的前端為中心的部位，將堅硬的角質感呈現出來①。

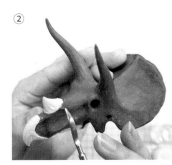

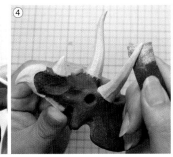

在鼻子上方的角、眼睛上方的角也堆上補土②③，製作出角質，固化後再用砂紙打磨④。

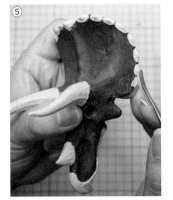

⑤ 頭盾周邊的小角也以相同的方式製作⑤。

2.頭部（口腔及表皮）

接下來的步驟要使用的是樹脂黏土以及Super Sculpey⑥。如果手指有可能會接觸到黏土的話，作業時請配戴指套或是手套比較好。

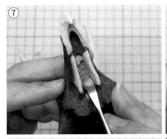

從口腔開始製作。在上顎的口蓋及牙齦部分堆上Super Sculpey⑦，用抹刀造形⑧⑨。然後再用裝入琺瑯溶劑的水筆將抹刀的痕跡修飾撫平⑩。

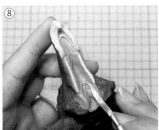

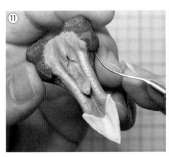

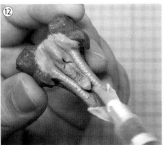

下顎也和上顎一樣的方式進行造形⑪⑫。

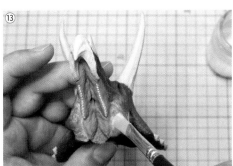

在烤硬固化後的上顎嘴角附近撒上嬰兒爽身粉⑬。

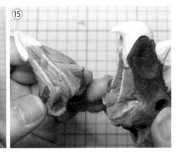

將上下顎合在一起，並在嘴角部分的間隙堆上Super Sculpey⑭。這麼一來，只要將下顎取下，就會變成簡單的零件拆分的狀態⑮。

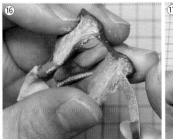

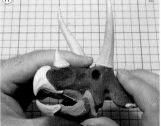

烤硬固化，在分割面上用銼刀進行打磨整理⑯⑰。

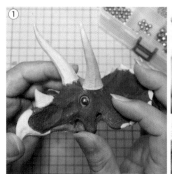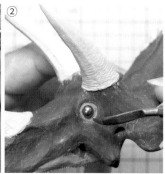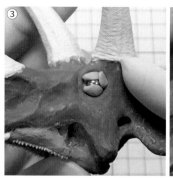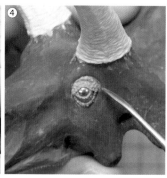

將眼珠安裝上去。先用黏土填埋眼窩，然後壓進一顆金屬球①，再將周圍的黏士修飾平整②。

開始製作表皮。先堆上黏土當作眼瞼③，再以抹刀造形出皺紋及鱗片④。

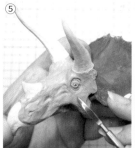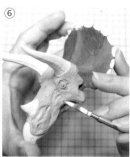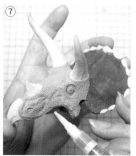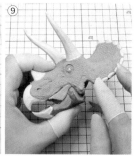

在臉部也薄薄地堆上黏土⑤，用抹刀製作出鱗片後⑥，再用琺瑯溶劑將邊緣修飾過後烤硬固化⑦。後腦勺的頭頓也以同樣的方式進行製作。

在嘴角製作出較小的表皮。把延展得薄薄的黏土用剪刀剪成表皮的形狀⑧。上下顎合在一起，貼上剪好的黏土⑨。

COLUMN 關於「耳朵在哪裡？」的問題 誤會篇

我最喜歡的恐龍是霸王龍。觀察其他恐龍的時候，也會不知不覺地和霸王龍進行比較。讓我們看一下霸王龍的頭骨（照片1）。上顎最前方（右）的孔洞是外鼻孔（鼻孔）。後面是上頜竇和眶前孔（內有副鼻竇的位置）。再後面是眼窩（裝入眼球的孔洞）。更後面則是下顳孔（與活動下顎的肌肉相關的孔洞）。再者，一般推論外耳道（耳朵的孔洞）是位於下顳孔的後面，頭骨外緣稍微凹陷的部分。

早期的恐龍圖鑑，經常可以看到將外耳道描繪在下顳孔附近的復原圖。小時候製作的恐龍模型，也是將外耳道製作在這個部分。之後雖然很早就知道「耳朵的位置不是在下顳孔的那裡」，但與此相關，直到最近都一直誤會了一件事。

從後方（頸部關節的那一面）觀察霸王龍的頭骨時，可以發現在外耳道附近有個小洞（照片2）。一直以為這個洞就是耳道的孔洞。之所以會有這樣的認知，是因為以前朋友給我一個烏龜頭骨，在耳朵位置有個洞，我覺得和霸王龍的那個位置有點類似。

在恐龍科學博覽會的展場布置時，近距離觀察眼前的三角龍骨骼之際，眼窩斜後方的孔洞不經意地吸引了我的目光。讓我想起了一件事。

當我十幾歲的時候，一位熟悉恐龍的朋友告訴我「角龍眼睛後面的洞就是耳朵哦」。我認為這個洞應該是下顳孔，雖然對那個資訊的真實性有所懷疑，但還是有點在意。

然而到了已經時隔很久的現在，我覺得三角龍的眼窩後面的孔洞，和霸王龍頭骨後面的孔洞（我一直認為是耳道的部位）很像。「形狀很像呢？三角龍的那個洞，難道是…耳朵？」

我心裡實在是非常在意這件事，後來去了一趟上野的國立科學博物館，多次往返於三角龍（照片3）和一旁展示的霸王龍之間，目不轉睛地看著這兩隻恐龍的孔洞。但不管我怎麼細看，當初覺得「形狀很像呢？」的疑惑仍然得不到解答，最後只好離開博物館回家了。

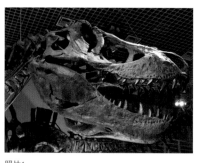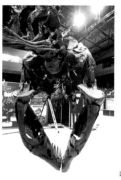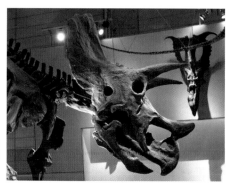

照片1
〔霸王龍（巴奇）收藏：國立科學博物館〕

照片2
〔霸王龍（史丹）
收藏：恐龍君〕

照片3
〔三角龍
（全身復原骨骼）
收藏：國立科學博物館〕

攝影協助：國立科學博物館

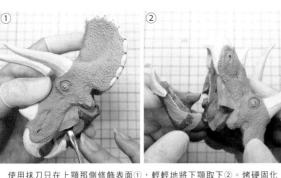

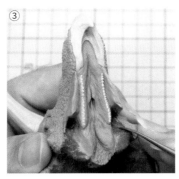

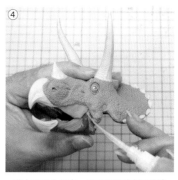

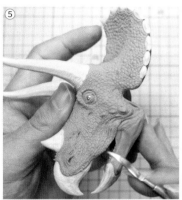

使用抹刀只在上顎那側修飾表面①，輕輕地將下顎取下②。烤硬固化，注意形狀不要變形了。

製作嘴角表皮的內側③。

將上下顎合起來，以瞬間接著劑固定④。

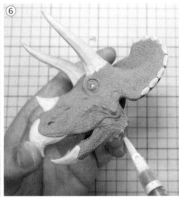

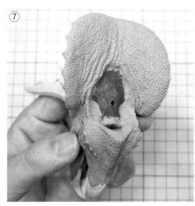

製作包括下顎在內的口部周邊的表皮⑤。也將耳孔的位置決定下來⑥。

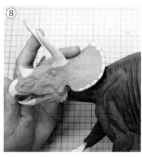

製作下顎下面、頭盾背面的表皮⑦。

3.全身的表面質感

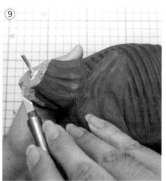

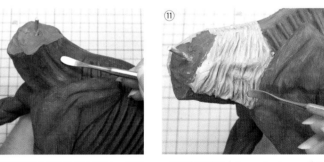

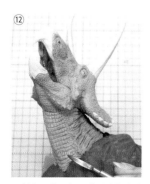

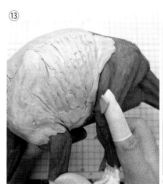

試著將頭部與頸部組合在一起⑧，削掉彼此干涉的部分⑨。

在削掉的部分加上Y CLAY黏土，使頸部與頭部的接合面不會產生大的間隙⑩。

在頸部周圍堆上Super Sculpey，造形出表皮的鬆弛與皺紋⑪。

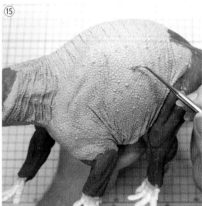

暫定固定頭部，造形出細小的皺紋與鱗片⑫。形狀確定後取下頭部。

在軀體側面加上黏土，造形出表皮⑬⑭⑮。製作鱗片的形狀時，參考了化石資料。

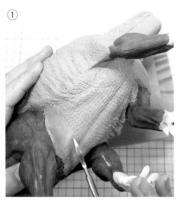

腹部以類似鱷魚鱗片的感覺製作①。

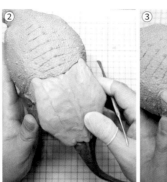

腰部的上面是不怎麼會活動的部分，所以決定把鱗片製作得大一些②③④。

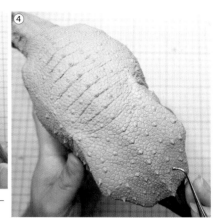

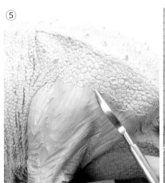

將大腿部位、大腿內側的表皮也造形出來⑤⑥。製作的時候，我會去意識到經常活動的部分、不怎麼活動的部分，將鱗片的大小與摺皺的形狀呈現出不同的狀態。

前臂的鱗片也同樣製作成類似鱷魚的感覺⑦。

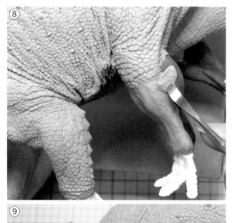

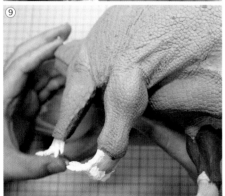

將脛部的表皮造形出來⑧⑨。

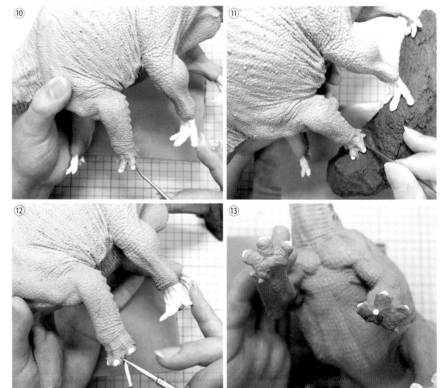

將前肢的中手部～指節的表皮造形出來⑩。一邊將接地的指節製作成配合底座的形狀⑪⑫，一邊製作出懸空的右前肢的底面細節部分⑬。

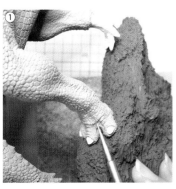

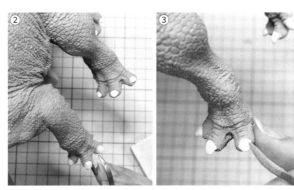

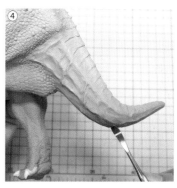

後肢也要將中足部～趾節的表皮製作出來①。

前肢與後肢的尖爪都是用速硬化型的環氧樹脂補土來造形②。硬化後再用銼刀打磨出角質感③。

在尾巴上堆塑Super Sculpey，加上表皮質感④。

製作三角龍⑥ 最後修飾的調整作業　為了提高作品的完成度，還要再進行最後的修飾工作。

1.調整底座

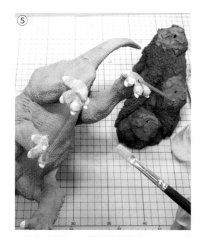

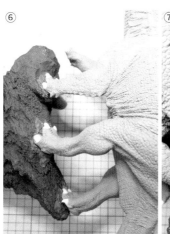

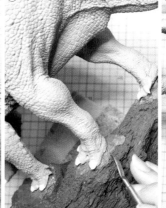

製作要與接地三肢的接觸的接合面。在底座那側添加薄薄一層Y CLAY黏土，然後在接地三肢的接地面撒上嬰兒爽身粉⑤。

將接地三肢和底座緊緊地壓合在一起⑥，確保位置不會偏移後，對底座那側的接合部位周邊的表面質感進行造形⑦。完成後小心分離烤硬固化⑧。

COLUMN 關於「耳朵在哪裡？」的問題 解決篇

在三角龍的眼窩斜後方的孔洞，實在讓我感到越來越在意。那裡到底是不是耳道？即使回到家後也有好一段時間心裡的石頭放不下來。

於是我決定再次向先前請教過許多關於蛇髮女怪龍的傷痕狀態的江川先生，聽聽他對於耳朵位置的意見。江川先生是研究生物在出生前，軀體如何成形過程的「生物發生學」專家。他以各式各樣的生物為例，告訴我耳朵如何成形的過程。

一般來說以生物構造的前提而言，從耳朵到大腦的通道，是位在方骨這個構成顧顎關節的骨頭後側與降下顎肌這個肌肉之間的位置。另一方面，與方骨並排的方軛骨這個骨頭前方的開孔即為下顳孔。三角龍的那個孔洞位在方軛骨的前方，所以「與我們對下顳孔的理解是相符的」。

然而這個困惑的根本在於「霸王龍頭骨後面的孔洞」是位在方軛骨和方骨之間。但據說這裡並非耳道的孔洞，而是有其他功能，名稱叫做「方骨孔」。

順便說一下，烏龜的方骨形狀有點特殊，外形像是將聽小骨（傳達聲音的小骨頭）包圍起來的形狀，看起來就像是在頭骨上開了一個孔洞似的。

說實話這些內容有點難，我沒有可以完全理解的自信，但是我大致上也有了將原本漫無頭緒的疑問，勉強統整起來的感覺。

當我在製作復原模型的時候，先是確認方骨的位置，再想像一下用來活動下顎的肌肉位置，自然耳朵的位置就會浮現出來。當然，這次以「自己導出的答案」製作的復原模型，並不一定是正確的。但我確實感受到自己去找出自己提出疑問的解答過程的樂趣。

「由我自行定義的三角龍復原模型」，就像這樣一邊感到煩惱，一邊慢慢地製作而成的。

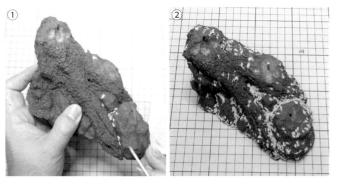

覺得在腐朽的樹木周邊如果有一些落葉也不錯，於是就用速硬化型的環氧樹脂補土造形了一些樹葉①②。

將整個底座用保麗補土（Polyester putty）修飾成凌亂粗糙的感覺③。把膏狀的保麗補土沾在筆刷上，以戳塗拍打的方式塗抹在整個底座上④。

2.修改與分件

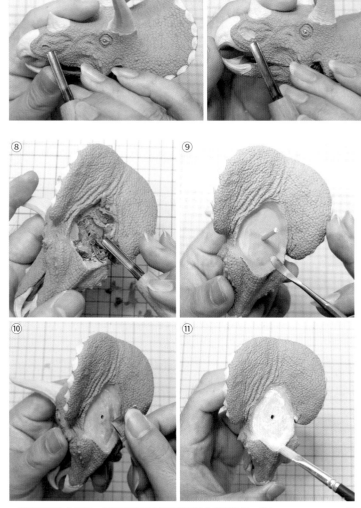

因為有點不滿意鼻孔的位置，所以修改了一下。用雕刻刀削掉不滿意的部分⑤⑥，補上Super Sculpey，再次重新造形⑦。雖然只有一點點，但是把鼻孔往下移了一些。

整理頸部的分割面。用雕刻刀來削掉頭部那側的分割面⑧，補上Super Sculpey，用抹刀撫平表面⑨。烤硬固化後，用砂紙將表面打磨至平滑⑩。然後再撒上嬰兒爽身粉⑪。

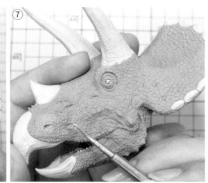

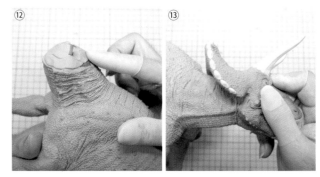

在身軀那側的分割面補上Super Sculpey⑫，然後用力將頭部那側的分割面緊緊地按壓上去⑬。

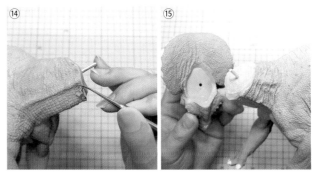

取下頭部，將多餘的黏土用抹刀刮掉⑭，整理形狀，烤硬固化。然後使用砂紙輕輕地打磨，這樣就會形成漂亮的分割面⑮。

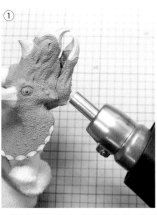
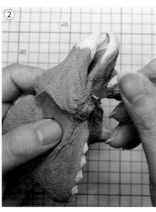
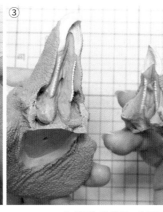

為了方便後續的口腔塗裝作業，所以下顎也要進行分割。即使是硬化後的Super Sculpey，如果再加熱的話，也可以變成比較容易用刀具切割的柔軟程度。用熱風槍局部加熱①，將筆刀以插入黏土的方式來進行分割②③。

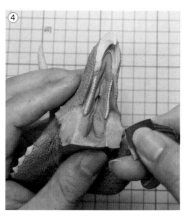

先削掉上顎那側的分割面，補上黏土後烤硬固化，然後再使用砂紙進行打磨整理④。

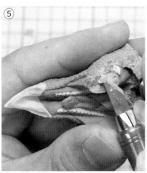
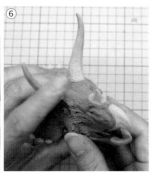

下顎的部分要將會和上顎形成干涉的部分削掉⑤，補上黏土，然後按壓在上顎（分割面有先撒上嬰兒爽身粉）那側⑥。

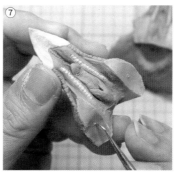

整理分割面的時候，如果預先將組裝零件用的連接軸孔雕刻出來的話，以後組裝的時候會很方便⑦。

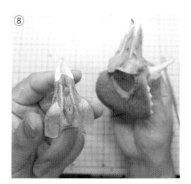

完成漂亮的分割作業了⑧。

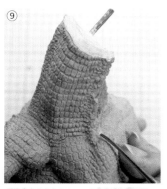

樹脂黏土在加熱時，黏土會有膨脹伸縮的現象，有時表面會出現裂縫。這裡發現頸部產生了小裂縫⑨，所以要使用環氧樹脂補土進行填埋修飾⑩。

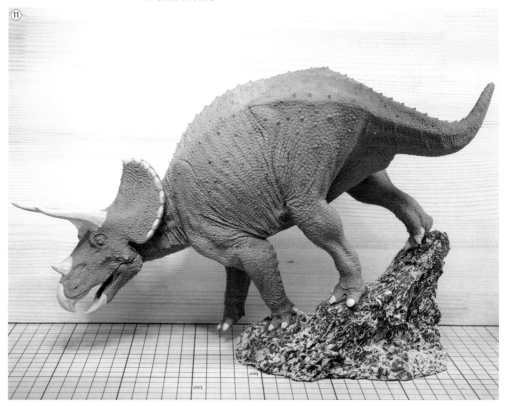

分割面用鋁線打上連接軸，組裝後造形作業就算完成了⑪。

COLUMN 關於「耳朵在哪裡？」的問題 其他生物觀察篇

關於三角龍的耳朵在哪裡的問題，雖然我已經按照自己的方式解決了，但是既然意識到了這個疑問的話，就會想弄清楚其他各式各樣的生物的情形為何。像這種時候就是要走一趟動物園。於是我前往曾經請教

過關於蛇髮女怪龍傷痕看法的「iZoo」，以及我平時就經常會去觀察生物的「白鳥動物園」，觀察其他各式各樣生物的耳朵。

● 石龍子、蜥蜴的耳朵

大多數蜥蜴一眼就能知道耳朵的位置。位於眼睛後面的一個凹陷孔洞即為耳道。根據品種的不同，也有可以看到整個鼓膜，仔細看進去的話，甚至可以看到透過另一側的鼓膜傳進來的光線，讓人感到十分神秘的品種。

斐濟斑鬣蜥　　砂巨蜥

阿曼蜥蜴　　藍舌石龍子

● 鱷魚的耳朵

鱷魚的耳道位於眼睛後面狹縫狀的位置。從側面看可發現眼睛、鼻子和耳朵都在一條直線上。這是為了即使身體在水中，這三部位仍可露出水面的設計。

鱷魚耳朵的位置，與蜥蜴及鳥類相比之下，相當接近眼睛的位置。雖然可以想像是為了「適應水中環境」，但是還是感到有點不可思議。

說到鱷魚令人不可思議的事還有一個。一直覺得鱷魚朝向下顎後方延伸的骨頭突起有點太長。長度已經超越臉部到達頸部，有時甚至從外觀上也能看到這塊骨頭的隆起形狀。雖然那裡是為了張開嘴的肌肉生長的部位，但據說鱷魚張口的力量其實不強，所以有些費解。這個突起的肌肉到底是…咦？降下顎肌？也許這突起形狀的長度如此極端的理由，與其說是「為了張開嘴」，不如說是為了讓耳朵的位置和眼鼻一樣高…？不知道是真是假，但是一這樣想，心裡感覺還蠻有意思的。

暹羅鱷（白子，幼體）

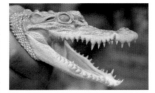

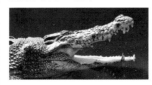

河口鱷

● 變色龍的耳朵

我們也來觀察一下變色龍吧！後腦勺有大型頭盾的三角龍與後腦勺有大大隆起形狀的高冠變色龍。因為這兩者長得有點像，正想著「來來來，看看耳朵長得怎麼樣呢…」，仔細一看竟然沒有耳朵？

據說變色龍的耳朵是藏在外皮下面。實在不好意思，一直到這次的觀察活動為止，我都不知道這件事…。

高冠變色龍

● 鳥的耳朵

我們來看看鳥的耳道。鴯鶓耳朵附近的羽毛很少，所以能夠看得很清楚。即使是羽毛較豐滿的品種，只要輕輕地撥開一看，就能看到裡面的耳道。至於羽毛密集生長的鵰鴞，耳道的位置則比想像的還要深一些。

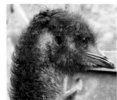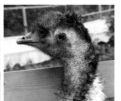

鴯鶓

粉紅鳳頭鸚鵡

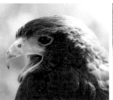

栗翅鷹

岩鵰鴞

● 烏龜的耳朵

這次讓我陷入混亂的主要原因之一，就是烏龜的耳朵。當我觀察活著的烏龜，發現沒有耳道，相當於鼓膜的部分直接裸露出來。乍看像是皮膚，看起來就像沒有耳朵一樣。

蘇卡達象龜　　緬甸棱背龜

除此之外，蛇類好像沒有耳朵，而哺乳動物的耳廓形狀的變化則很豐富。耳朵的世界真是深奧！… 好吧！讓我們回到三角龍的製作吧！

拍攝地點 iZoo、白鳥動物園

製作三角龍⑦ 塗裝 施加底層處理後，進行塗裝來完成作品。

將分割部分都拆下來，整體噴塗上底漆補土①。
顏色變得平均一致了②。

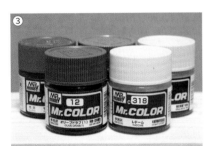

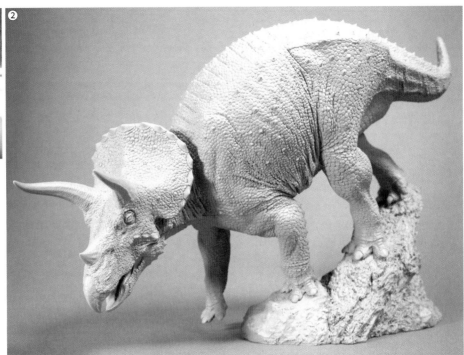

使用噴筆，將整體噴塗上奶油色的硝基類顏料
③④。

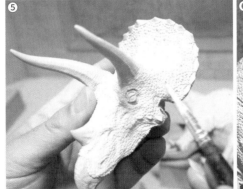 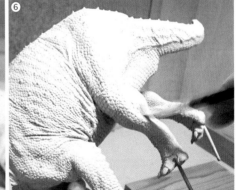

使用筆刷，在頭頂部及背面塗上比基底色稍微更綠一些的顏色⑤⑥。

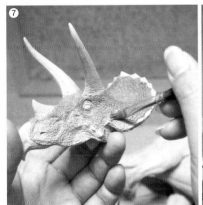 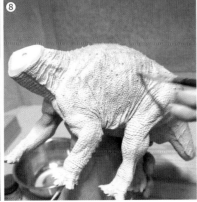 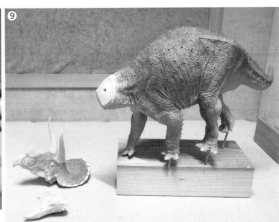

刻意留下筆跡造成的色彩不均⑦⑧，一點一點加上深色的綠色⑨。

塗裝口腔和牙齒①。

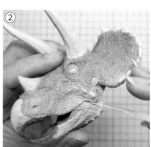

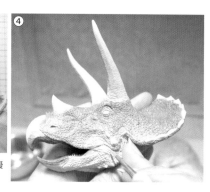

在下顎的分割面穿入鋁線、接合起來。在接縫處注入瞬間接著劑②，凝固後用銼刀整理修飾③，並使用與周圍相同的顏色進行塗裝④。

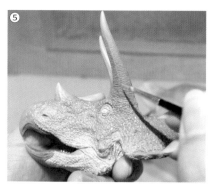

塗裝犄角和口喙。將色彩從根部朝向前端塗裝成淺色的漸層色⑤。

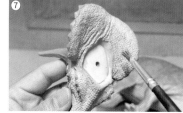

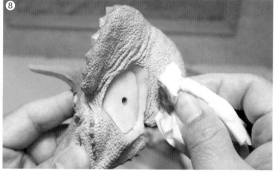

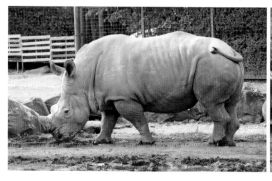

在接合頭部之前，將頭盾的背面用琺瑯塗料⑥的明亮棕色來入墨線⑦⑧。

COLUMN 與三角龍類似的哺乳類

　　在前訪iZoo那天的回家路上，順便去了同在伊豆的動物園「伊豆動物王國」。這是一座可以在近距離觀察大象、長頸鹿等大型動物的動物園。這裡也有白犀牛。對於這個與三角龍相似的生物，我很想好好觀察一次。

　　當我目不轉睛地看著犀牛時，心中卻興起有些不同的想法。雖然像是很像，但是好像感覺哪裡不一樣…？

　　那個時候，在蛇髮女怪龍的傷痕解讀與三角龍的耳朵問題的諮詢過程中，恐龍君、江川先生和我等三人時常在網上聚集在一起，熱烈討論關於恐龍的事情。三角龍和哺乳類的不同之處，也是話題之一，於是決定「也聽聽木村小姐的看法吧！」。

　　在國立科學博物館研究哺乳類古生物學的木村由利小姐，從小就喜歡恐龍。她小時候的興趣和現在的研究也有關聯。我們和木村小姐的相遇契機各不相同。這是我們四個人第一次相聚在一起，不過其實大家都是以恐龍為契機認識彼此的恐龍夥伴。

　　我們邀請木村小姐也一起參加恐龍會議，並請教了關於三角龍和哺乳類的事情。

しんぜん「我想製作三角龍模型，可以告訴我一些關於犀牛的事情。」

木村小姐「確實，大家都會覺得三角龍和犀牛很像呢。」

しんぜん「而且兩者都有長角（笑）」

木村小姐「對啊，因為都有長角（笑）。（犀牛的角和三角龍的角不同，裡面沒有骨頭，所以這裡是以"兩者其實不一樣"為前提的陪笑）不過犀牛的骨盆非常小哦。反過來說三角龍的骨盆好大啊。為什麼會需要那麼大的骨盆呢？」

しんぜん「哺乳類動物給人的印象是肩膀周圍很強壯，而恐龍則是腰部周圍很強壯的感覺。這有什麼理由嗎？」

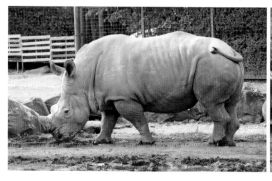

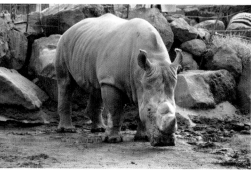

白犀牛
（攝影地點 伊豆動物王國）

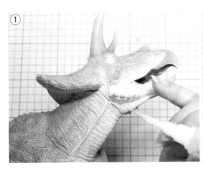
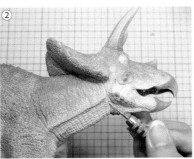
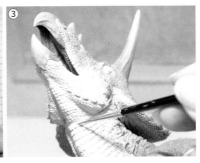

將頭部和軀體組合起來。在接縫處注入瞬間接著劑①，凝固後用銼刀打磨②，然後再塗上與周圍相同的顏色③。

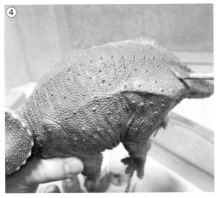

在奶油色的部分使用棕色，綠色的部分使用深綠色的琺瑯塗料來入墨線④。

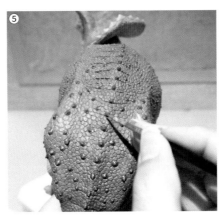

在尖銳突起的鱗片塗上深綠色⑤。

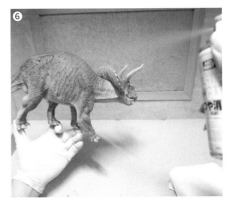

噴塗表層保護塗料。使用消光類型，讓整體變成消光狀態⑥。

木村小姐「這我也不太清楚。哺乳類，包含犀牛也是如此，在脊椎的棘突當中，肩胛骨附近的棘突非常長，上面還附著了結實的肌肉，可以將頸部一下子抬起來，但是三角龍的棘突卻很短。是用其他的身體結構支撐著頸部嗎？啊，提到骨骼的話，觀察犀牛這種生物的時候，都會有肚子形狀橫向（兩側）突出成圓滾形狀的印象吧？但是觀察骨骼，肋骨是向下的，形狀並不是那麼圓的。那麼，反過來想問一下，在恐龍科學博覽會上展示的三角龍，肋骨不是朝向兩旁延伸得很寬廣嗎？那樣是正常的嗎？」

恐龍君「雖然可能存活的時候會再緊實一點，但這已經是變形量很少的化石，所以基本上是那個體形沒錯吧！」

しんぜん「體型圓滾滾耶…」

恐龍君「即使霸王龍把嘴張得滿滿的，也咬不動吧！」

木村小姐「說到嘴巴，你會把三角龍的臉頰製作出來嗎？」

しんぜん「這次應該不會做臉頰…！我記得恐龍君描繪的恐龍科學博覽會的主視覺圖好像是有臉頰的？」

恐龍君「那時的確有畫出臉頰，不過臉頰這個構造是哺乳類在哺乳時為了能讓口腔內減壓，方便吸奶的一種進化，所以可以認為三角龍還沒有這個部位是沒問題的。」

江川「閉上嘴的時候，臉頰的皮膚會出現鬆弛吧！要是像哺乳動物一樣，那裡有肌肉的話，可以一下子恢復形狀，但是爬蟲類的話就沒有這裡的肌肉了…。木村小姐覺得有臉頰比較好嗎？」

木村小姐「看著三角龍的下顎，不覺得齒列的外側擴展得太極端嗎？這樣的話，即使有臉頰也不奇怪吧？齧齒類的豪豬亞目的下顎形狀正好也有像那樣的突出形狀。比方說海狸鼠之類的。三角龍看起來也可能同樣的形狀。」

しんぜん「這樣啊～。不過兩者的尺寸有很大的差別呢…。話說回來，三角龍到底吃什麼維生呢？」

木村小姐「雖然不能認為三角龍能量的消耗量會和哺乳類一樣，但從哺乳類的角度來說，為了維持巨大的軀體，也必須演化成能夠有效率地進食的口部形狀吧？確實也有這樣的看法。像埃德蒙頓龍和白犀牛這樣寬大的嘴巴就能更有效地進食。但是三角龍又是那種口喙形狀？雖然黑犀牛的口部也是尖細的形狀，但畢竟不到那種程度。」

恐龍君「三角龍除了有堅固的口喙，還搭配了一種稱為齒列（dental battery）構造。」

木村小姐「就從口部攝取能量來說，既然口部前端變細的話，我想食物不僅僅是草吧…！雖然只是我隨口說說罷了。」

就在眾人熱烈討論的氣氛中，這一天一眨眼就超過了預定的時間。也許是因為最初的問題太過籠統了，雖然話題越來越籠泛，但還是很開心的一段時間。不可思議的是，當我們開始探究不明白的事情時，會不斷產生其他疑問。

我自己感到有些開心的是，「三角龍的謎團是無窮無盡的」這件事。看來我不需要擔心因為吸收了太多太詳細的新知識，導致表現的自由度會縮小了。

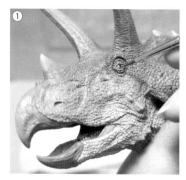

① 畫上眼睛，然後再使用較黏稠的透明塗料來重疊上色，加上光澤①。

② 在角質部分簡單塗上稀釋成較薄的透明塗料，使其呈現半光澤②。

③ ④ 底座是以筆塗上色。先用硝基塗料將整個底座塗成深棕色③。意識到石頭和樹木部分的不同質感，使用棕色系、灰色系、綠色系和其他各種顏色來重疊塗色④。

⑤ ⑥ 用水性壓克力塗料，以化妝的感覺，一點一點地重疊顏色，將立體深度呈現出來⑤⑥。

⑦ 使用黑色琺瑯塗料來入墨線。讓雕刻的細節部分可以看起來更加立體⑦。

⑧ 使用消光類型的表層保護塗料來噴塗出保護塗層⑧。

⑨ 調整草和落葉等的光澤⑨。

完成

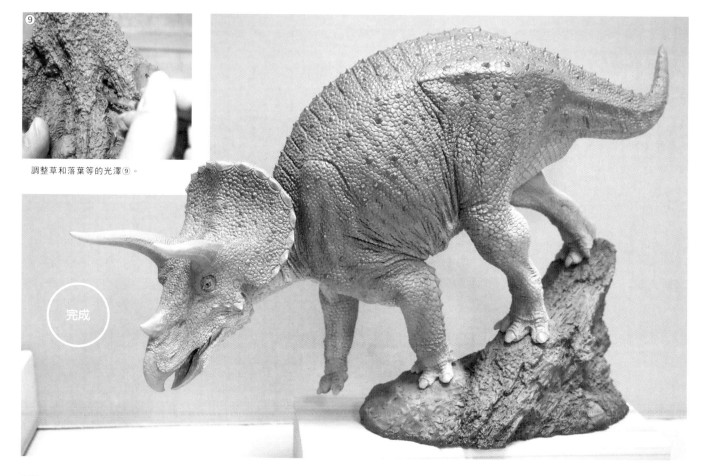

製作麻雀

　　大概是在2000年代的時候吧！留下羽毛痕跡的恐龍化石一個接一個地被發現，於是「羽毛恐龍」成為話題，在恐龍界曾有過一段因為「羽毛熱潮」而沸騰的時期。不過我從當時開始就不熟悉最新的話題，沒有追逐新聞的熱情與興趣。

　　但是近年來由於整理了很多資訊，現在已經開始使用年幼的恐龍粉絲和我也能理解的語言：「鳥類是恐龍的一分子」來加以表現。

　　即使是沒能很好地搭上20年前的羽毛恐龍熱潮的我，現在也坦率單純地對羽毛恐龍產生了興趣，燃起「想要製作」的心情了。因此，我在可以說是生活在現代的恐龍的鳥類中，選擇了對我們來說非常親近的麻雀來製作。

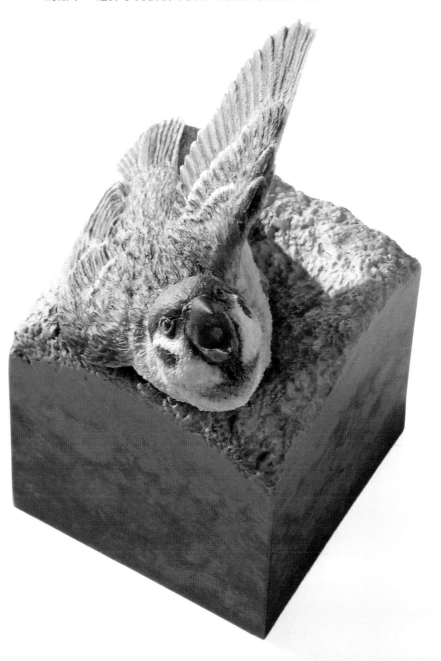

SPARROW

麻雀

關於作品的翻模與複製

全高：約8cm　原型素材：樹脂黏土 (Super Sculpey)等　2021年製作

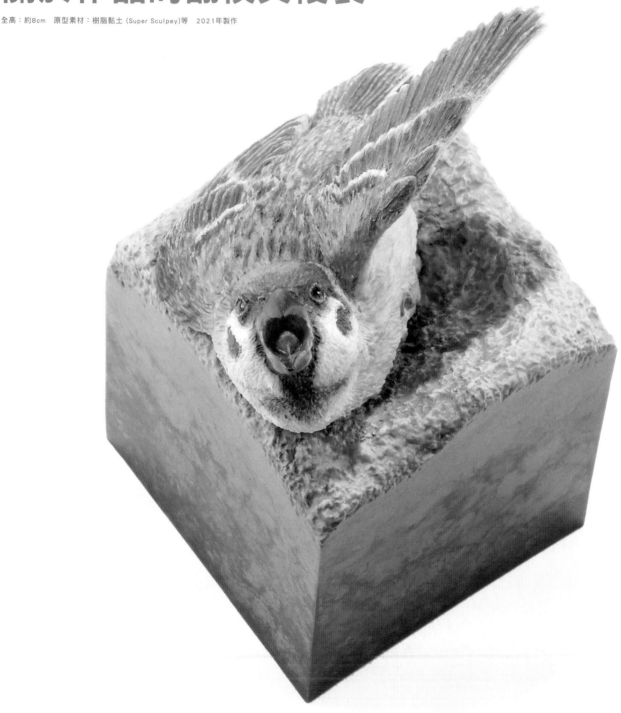

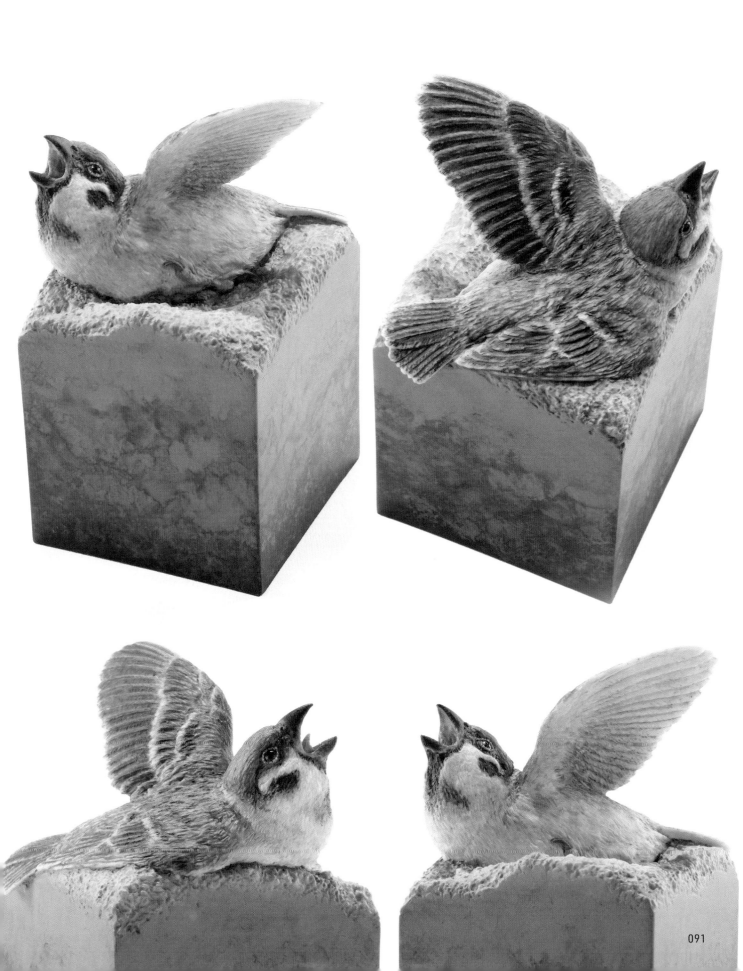

為了製作麻雀的參考作品

DRAGON

龍（作品名：春眠）

　蜷成一小團睡著的龍。以鳥類會把口喙埋在翅膀裡睡覺的印象來製作。

　這件作品是以「GK套件化後進行銷售」為前提開始製作的。雖然是不拆分零件的一體成型設計，但也不想做成過於單純的形狀。於是絞盡腦汁設計出了這個姿勢。

全長：約8cm　原型素材：樹脂黏土(Super Sculpey)　2019年製作

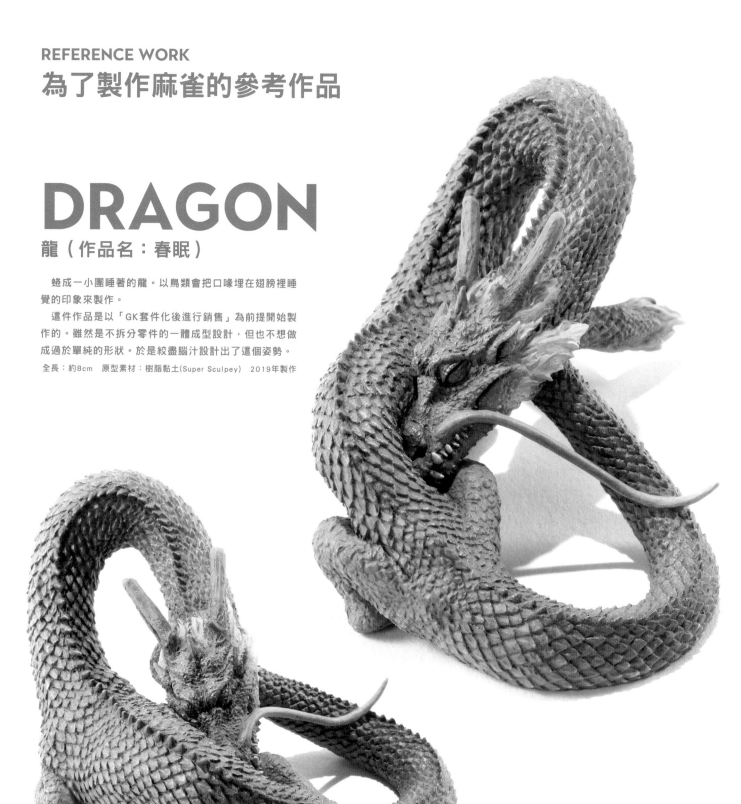

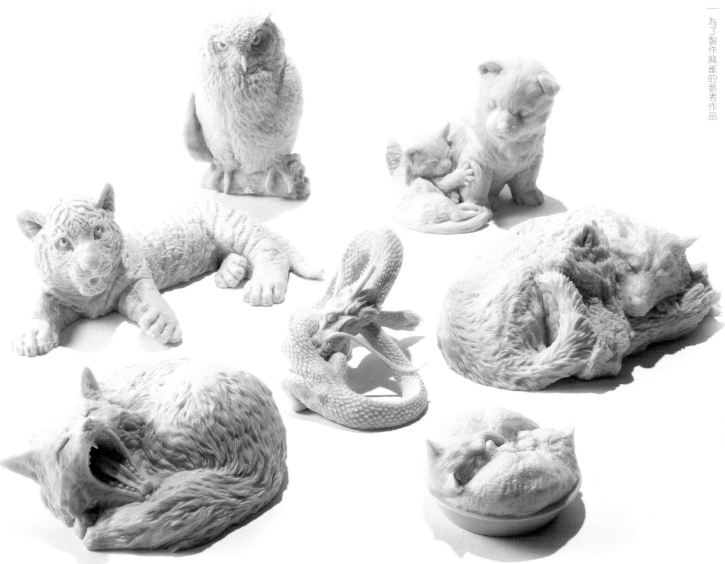

ONE PART MODELS

一體成型作品

　　參加Wonder Festival等展會活動，陸續發表像這樣的手掌大小的一體成型GK套件後，常來攤位光顧的熟客都會期待系列作品，也成為與同為參展者的朋友們技術交流的契機。

GOAT

小山羊（作品名：饕 出自忍音）
大山羊（作品名：饕 H.M.S. version）

　這兩件都是以「地獄之鬼飼養的山羊」這樣的設定製作的幻想作品。是以對墜落地獄的死者指路方向的野獸為形象創作而成。「饕」這個名字是引用自中國神話中的怪物。

　小山羊是在2019年舉辦的「幻獸神話展」中的展出作品，是從「忍音」的一部分修改而成。成熟的大山羊則是在月刊Hobby Japan連載的《H.M.S》上刊載的作品。

　另外雖然和作品的設定無關，但是我因為想製作老虎所以去動物園觀察的時候，不知不覺和當時遇到的小山羊玩在一起，感到很開心，所以其實比老虎還更早就製作了山羊。

小山羊　全長：約9cm　原型素材：環氧樹脂補土、樹脂黏土（Super Sculpey）
2019年製作
大山羊　全高：約20cm　原型素材：樹脂黏土（Super Sculpey）等　2018年製作

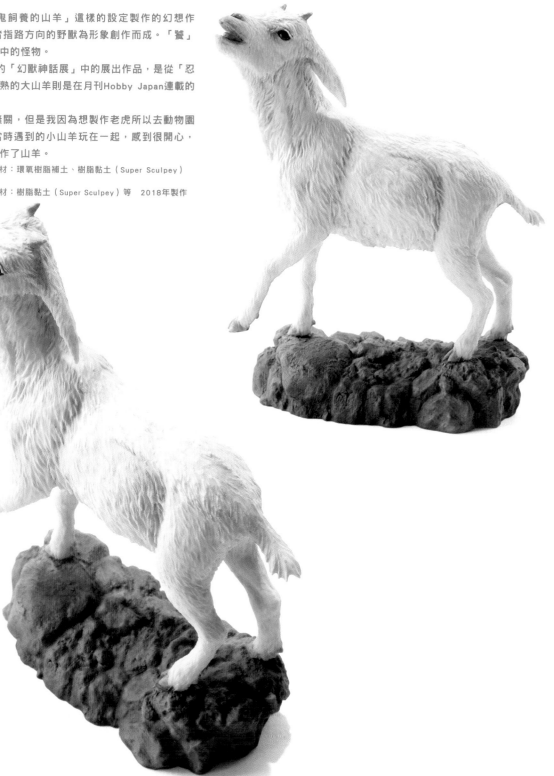

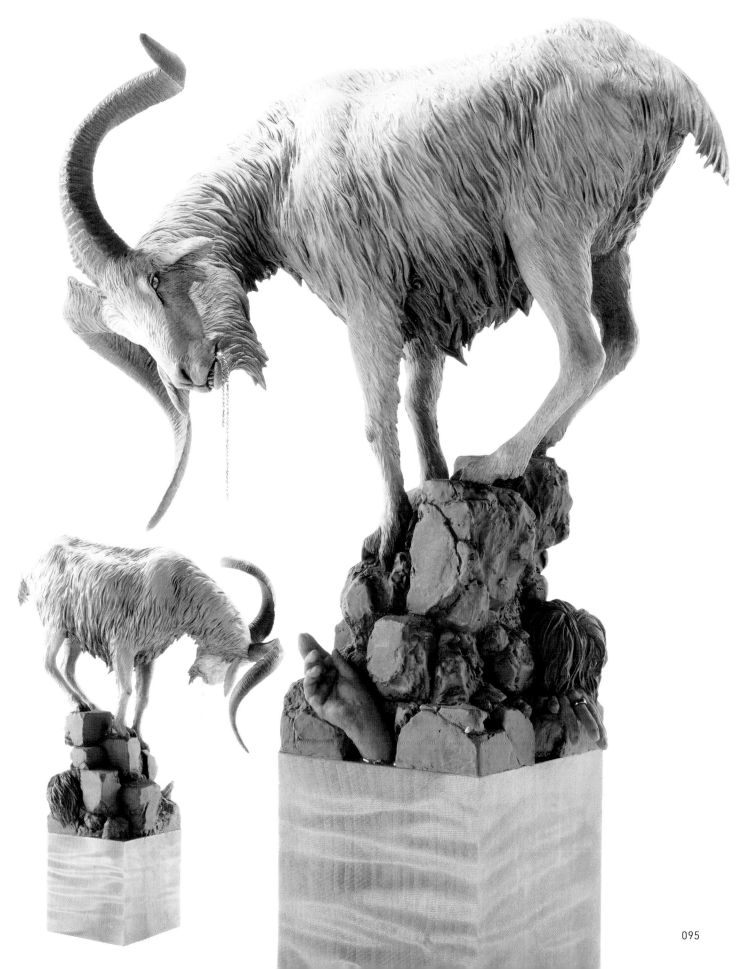

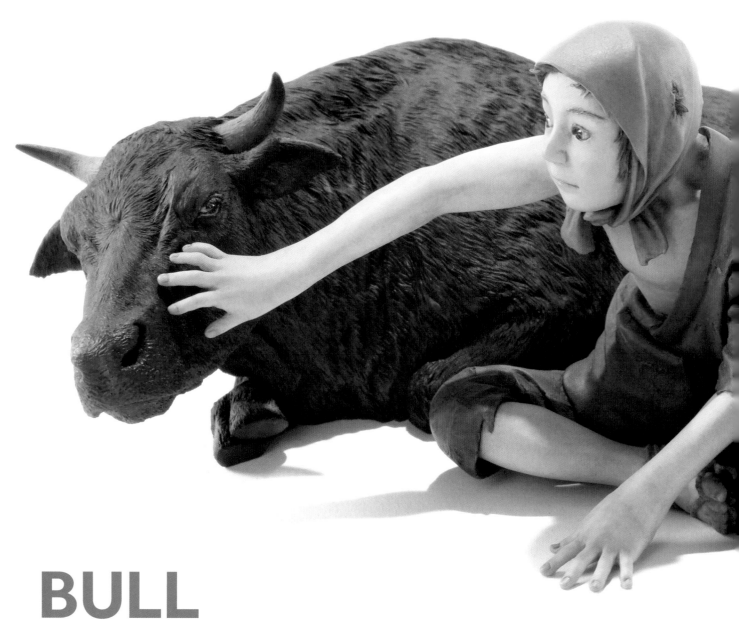

BULL

公牛（作品名：PATERNAL）

　　這是上一頁《饕》的相關作品，也是一部有點黑暗的幻想作品。是一件一邊思考著飼養動物、食用動物等等，人與動物之間的關聯性，一邊動手製作的作品。

　　有一次在朋友帶我去的居酒屋，品嘗非常好吃的燉牛肉的時候，從淺盤裡突然冒出了一塊骨頭。我把那個骨頭拿了回來，洗乾淨後，想確認是哪裡的骨頭。當我在某個大學的博物館看到了由農學部製作的老舊牛骨骼標本時，就決定要製作這件作品了。

全長：約19cm　原型素材：樹脂黏土（Super Sculpey）、環氧樹脂補土等　2020年製作

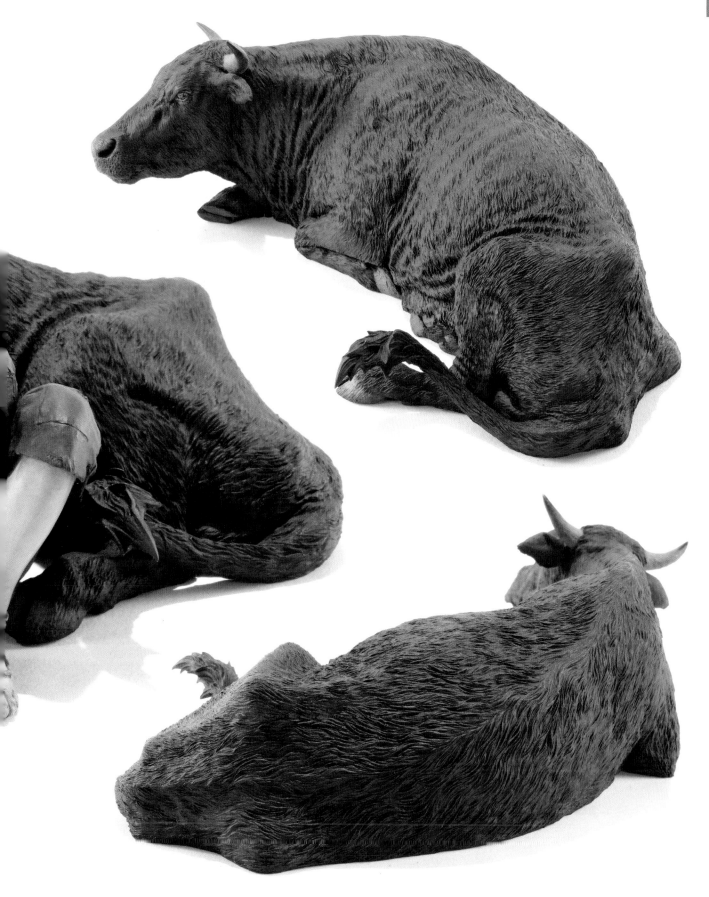

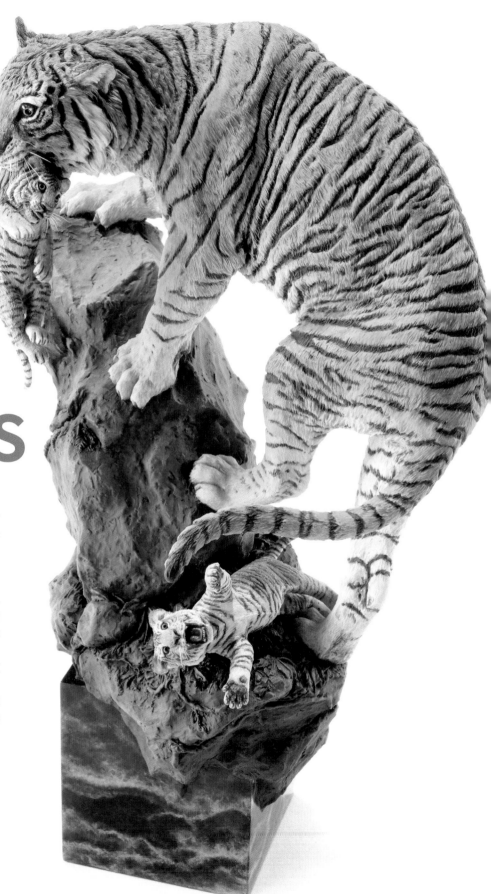

TIGERS

老虎（作品名：家路）

　　這是一件被老虎柔軟的軀體動作、以及小老虎的調皮可愛所吸引而製作的作品。以「想早點回家的母老虎和玩不夠的小老虎」這樣的印象製作的一件作品。

　　我前往飼養很多老虎的「白鳥動物園」，仔細觀察了不同的老虎個體。去了幾次之後，逐漸能分辨出個體的差異，見證著小老虎的成長階段，讓我對去動物園這件事越來越感到期待了。

　　另外也參考了其他動物園的老虎，以及在博物館裡看到的骨骼標本。正式製作之前，我先製作了一次頭骨，確認了肌肉的形狀和牙齒的位置，切身感受到平時看慣了的恐龍和哺乳動物之間的不同。

全高：約20cm　原型素材：樹脂黏土（Super Sculpey）等　2020年製作

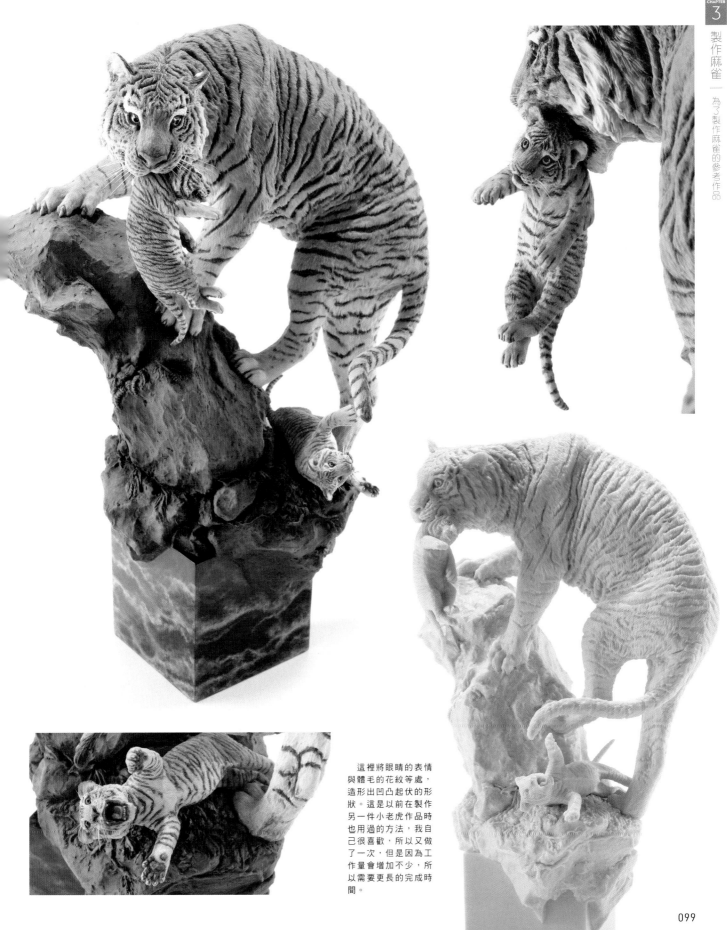

這裡將眼睛的表情與體毛的花紋等處，造形出凹凸起伏的形狀。這是以前在製作另一件小老虎作品時也用過的方法，我自己很喜歡，所以又做了一次，但是因為工作量會增加不少，所以需要更長的完成時間。

SPARROW
製作麻雀

製作準備 ～生物的觀察很不容易～

在住家附近散步的時候，總會看到各式各樣的生物。其中最吸引目光的還是那些小恐龍。特別常見要算是麻雀了。明明是這麼頻繁看到的生物，一旦想說「我來製作看看」，卻又會變成「咦？是什麼樣的來著？」。打定主意下次再看到的時候要拍照作為參考，手裡拿著智慧型手機去公園，但是完全拍不出理想的照片。於是改帶著稍微好一點的照相機去拍照，結果偏偏只有那天一隻麻雀都沒有。即使看到了麻雀，也是不停地動來動去、飛來飛去。

有一天，當我在廣闊的公園裡散步的時候，突然一個藍色的東西從眼前閃過。然後就是響起連續不斷的「咔嚓咔嚓咔嚓」聲音。原來是賞鳥者的相機快門聲音。「剛剛是什麼鳥經過？」我問道。「是翠鳥！」對方興奮地回答了我。相信他一定拍到好照片了吧！看著那些人帶來的巨大鏡頭的照相機，心裡想著「這我可學不來。」頓時感到有些心情低落。「還是算了！」正打算我要將注意力轉至其他事情時，一隻麻雀飛到眼前，開始玩沙沐浴起來…。心裡總覺得好像被戲弄了一番，但還是看著麻雀啪嗒啪嗒拍動翅膀的樣子入迷。話雖如此，要想仔細觀察還是非常不容易…。

「如果身邊有容易觀察的標本就好了」當我對標本作家的朋友說了這樣的話，對方就介紹了鳥類標本作家米山愛小姐給我。米山小姐馬上就答應我的請求，幫我製作了麻雀的標本。雖說是製作，但畢竟也是活著的動物的標本。需要先找到損傷較少的遺骸，經過仔細的作業流程，才能成為標本。從提出委託到收到標本為止花了不少的時間，但終於麻雀們來到了我的工作室。「終於可以在眼前觀察！」從各種角度來看都沒問題。先觀察過標本後，下次看到公園裡飛來飛去的麻雀的時候，會覺得不可思議的，好像可以比以前更清楚觀察牠們了。

麻雀是在人類身邊廣泛存在的小生物。因為在工作室也能保管，所以迎來了標本，但如果是稀有動物或是大型生物的標本，就無法那麼簡單地購買和搬運了。我再次感受到能有保管、管理這些東西的博物館和研究機關是一件多麼重要的事情。

考量到後續還要進行複製量產的話，不知不覺就會害怕成型時的失敗，在原型製作階段容易設計成比較偏向保守的表現。但是，藉由先製作出雛形，也可以評估是否「製作得更大膽一點應該也沒問題」。即使是稍微有點風險的形狀，如果先掌握問題點的話，加上在翻模時的用心與創意，也能夠避免失敗。

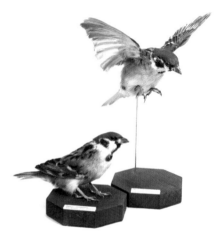

（麻雀標本　製作：米山愛）

製作麻雀①　製作原型　使用Super Sculpey，製作出適合翻模複製的原型。

1.底座

購買後放置了一段時間的Super Sculpey，會漸漸變硬，變得難以使用。我大約一年前用剩下的Super Sculpey變硬了，所以這次我想用這個黏土拿來作為作品的底座①。

雖說變硬了，但還是用薄刃的奶油刀也切得動的程度②。盡可能仔細地切好六個面，做成漂亮的立方體。利用木板等平面部分，將各面整平③，再用烤箱烤硬固化。

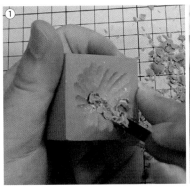 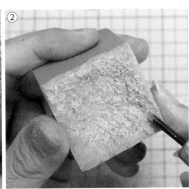 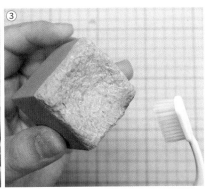

決定好固化後的
Super Sculpey立方
體的「上面」是哪一
面，然後用雕刻刀
（圓刀）製作出像隕
石坑一樣的凹陷形狀
①。換成平刀，將隕
石坑的整個表面加工
得粗糙一些②。以沙
地的印象來製作。完
成後，用牙刷等工具
去除切削碎屑③。

使用銼刀棒、砂紙等工
具，將隕石坑那面以外的
五個面打磨至平滑④⑤。
盡量打磨成沒有歪斜的平
面⑥。

2.麻雀的內芯

為了不讓之後堆塑上來的黏土移動，先在底座上開個孔⑦，穿過鋁
線後，用瞬間接著劑固定⑧。

從這裡開始要使用新的Super Sculpey黏土。在鋁線部分
堆塑上黏土⑨⑩，製作出軀體和頭部的內芯⑪。然後暫時
先加熱、固化一次。

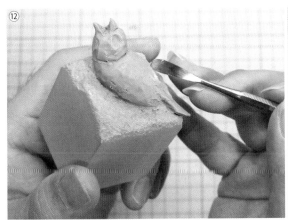 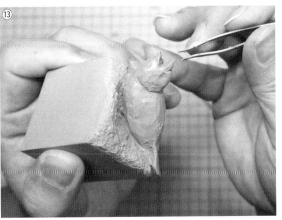

把黏土堆塑在軀體和頭
部上⑫，也要加上粗略的
口喙形狀⑬。

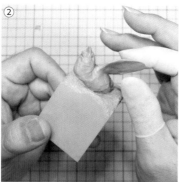

再加上向外張開的左翼①②。這個也是先做出大略形狀即可。在這個階段再烤硬固化一次。

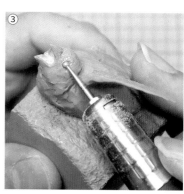

用電動刻磨機雕刻出眼睛的位置③。順便將口腔內側也磨掉,製作出立體深度。

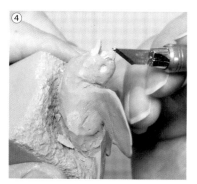

使用筆刀修整原本粗略堆塑的口喙,使其外形變得更銳利④。

3.細部細節與表面質感

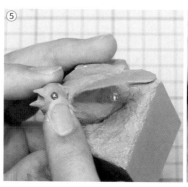

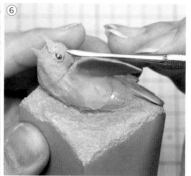

在雕刻出來的眼孔裡裝入金屬球⑤,用黏土製作眼瞼來固定眼珠⑥。

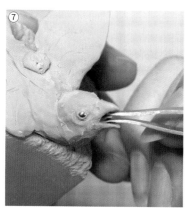

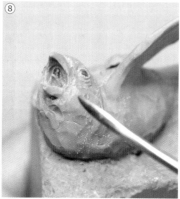

加上薄薄的黏土,將口喙的表面修飾平滑,同時也製作出舌頭和口腔⑦⑧。

製作腳部。這次因為想要不分割零件進行一體化複製,所以試著設計成腳部貼在軀體上的姿勢。在這裡再次烤硬固化⑨。

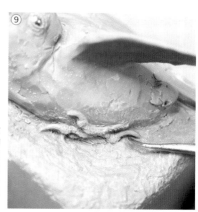

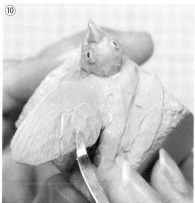

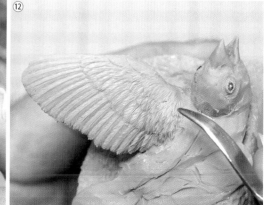

做張開的翅膀上面的面塊⑩⑪。製作時提醒自己要將羽毛造形成看起來很柔軟,但線條卻很銳利的感覺。完成像羽毛一樣的表面質感之後⑫,再次烤硬固化。

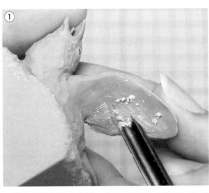
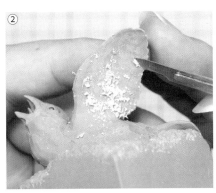
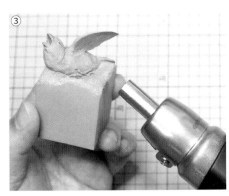

製作翅膀下面的面塊，這樣直接製作的話，內芯太厚了，所以要削掉一些表面。用雕刻刀，以不貫穿至另一面為前提，盡量切削變薄…①。

再進一步使用手術刀刮削掉表面。整理至表面既薄又平滑②。

將Super Sculpey加熱到就快要烤焦的狀態，會呈現出一些彈性，不容易損壞。用熱風槍再單獨加熱翅膀的部分③。注意不要加熱過度或燒焦了。

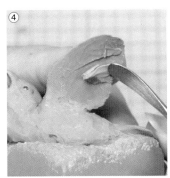
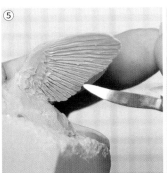
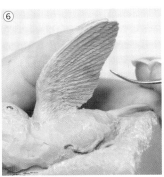
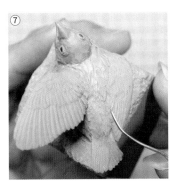

在翅膀下面薄薄地堆上黏土④，製作羽毛。要注意與在上面製作的撥風羽保持方向的一致性⑤。使用抹刀仔細地造形⑥，然後在這個階段也再烤硬固化一次。

尾羽、後背、折疊收起的右翼也要加上羽毛⑦。

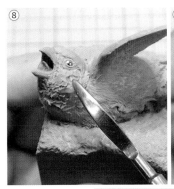
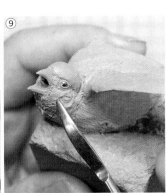
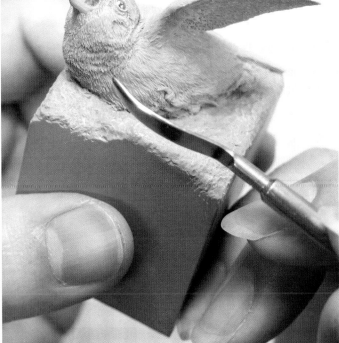

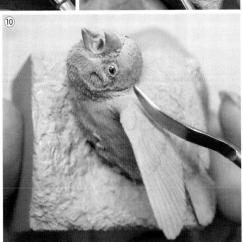

製作臉部的羽毛⑧⑨。麻雀具特徵性的臉頰黑色花紋部分，以稍微有點高低落差的方式來呈現⑩。使用抹刀一直戳在黏土上，直到自己覺得滿意之後，就烤硬固化⑪。

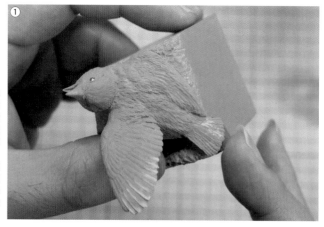

雖然這樣造形作業就算完成了，但是因為想要讓翅膀形狀再稍微銳利一點，所以又在撥風羽和尾羽的輪廓上加上薄薄的環氧樹脂補土（TAMIYA·速硬化型）①。（這時因為混合後的環氧樹脂補土還剩下一些沒用完，所以也在地面的沙子部分塗了一點補土，進一步強調出凹凸形狀。）

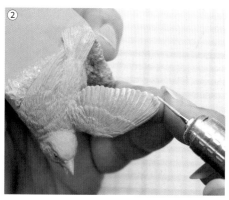

補土硬化後用電動刻磨機稍微打磨一下，在撥風羽上修飾出銳利的輪廓②。

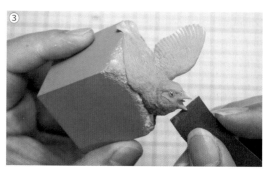

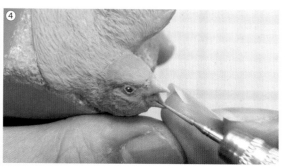

用砂紙打磨口喙的表面③，口腔則用安裝了電動刻磨機鑽頭的銼刀來整理形狀④。

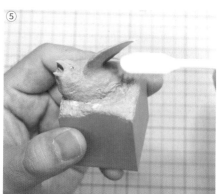

用牙刷將切削碎屑清理乾淨⑤。稍微噴上底漆補土⑥。注意不要噴塗得過厚，以免表面質感被填埋住了。

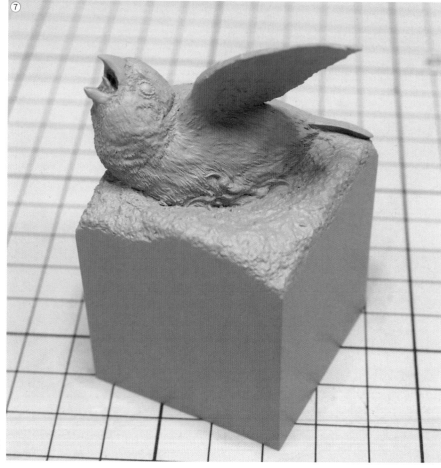

原型做好了。從這裡開始，要使用這個原型進行翻模、複製⑦。

COLUMN 製作出作品的複製品吧

這次製作完成的麻雀,要用矽膠翻模,然後以樹脂澆注的方式製作複製品。

製作複製品有許多好處。例如,只要有複製品的話,就可以在各種場合同時展示作品,也可以批量生產作為商品販售。我的作品大多都會作為GK套件銷售,只要想到有人買了那個套件回家,一邊樂在其中一邊完成組裝的話,我就會感到很高興,也會成為製作下一件作品的鼓勵。

還有一個理由是這樣的…。黏土有適合長期保存的,也有不適合長期保存的。如果拼了命製作出來的作品,幾年後因為長年老化而損壞的話…。不,視材料和尺寸的不同,也有可能在完成後馬上就裂開的情形。在這一點上,既能讓形狀幾乎保持原樣,又能將素材置換為樹脂澆注的話,就能製作出相對比較結實的完成品。這也有助於避免保存重要作品時的風險。

這個複製工作與化石標本等複製品的製作方式也有很多相通的部分。實際上,當我有機會造訪博物館的後台的時候,有時會看到熟悉的矽膠容器,會說:「啊,他們在做和我一樣的事情」,也會和研究人員討論關於複製的經驗。當我讓他們看了我自製的複製品,他們也會充滿興趣地問我「這個突出的部分是怎麼拔出來的?應該會有氣泡吧?」,而我也很高興自豪地說:「這可是使用了OO這樣的密技哦」。相反的,他們也會教我不知道的複製方法和材料。

雖然是有點困難又有點麻煩的「複製工程」,卻也是讓我從造形工作這個只屬於自己的小世界,走出去與某些人產生連結的大門。到底這是一道怎麼樣的工程呢?請仔細看看吧!

製作麻雀② 翻模的準備工作 進行製作矽膠模具的準備工作。

1.模框的準備工作

準備製作模框。配合原型的尺寸來評估模框的大小,將塑膠塊組裝起來①。模框的尺寸除了要容納原型的大小之外,還必須確保湯口和澆道的面積,所以尺寸要保留多一點寬裕②。

關於模具的種類與效果

這次是「隱藏式澆口」的模具設計。將液體的未固化樹脂(湯)從注入口倒入後,會先到達湯口的最底部,經過澆道,進入成型空間。模具內的空氣會從成型空間的上部、以及排氣孔排出,讓未固化樹脂可以在充滿整個成型空間。等待樹脂固化後即可脫模,完成一件複製品。這就是整個流程。

如果製作成未固化樹脂不經過澆道而從注入口直接流入成型空間的「頂注澆口」模具,因為模具的必要面積較小,可以減少矽膠的使用量,進而減少成本,但存在成型品容易混入氣泡的缺點。這次是從盡量減少氣泡的角度出發,選擇了隱藏式澆口的模具設計。

為了不讓矽膠滲入組裝好的塑膠塊的間隙,在塑膠塊的內壁部分,要用遮蓋膠帶進行填縫③④。

在MDF(中密度纖維板=木材原料製成的纖維板。因比木材的翹曲和裂紋少,所以作為簡單的板材使用相當方便)上鋪上保鮮膜,放置組裝好的模框⑤。

填土時使用的是油黏土的「HOIKU幼兒黏土」②。

在進行黏土填埋之前，先在模框內試著臨時配置原型、湯口與澆道的位置。因為湯口需要有一定程度的粗細，所以這裡使用塞滿補土的珍珠奶茶用吸管來當作填充棒①。

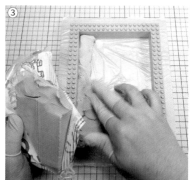

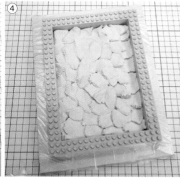

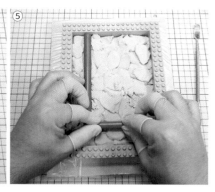

取下臨時配置的原型和填充棒，一點一點將撕成小塊的油黏土填埋在模框內③。鋪到一定深度後④，將湯口、澆道配置上去⑤。

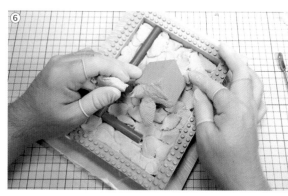

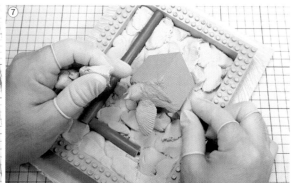

接著要配置原型。配合底座立方體的角度，將用來分割模具的分模線確定下來。想像樹脂的流動方式，讓排氣的位置集中在一個點上，配置時稍微加上角度⑥⑦。

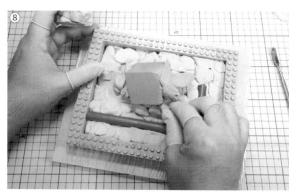

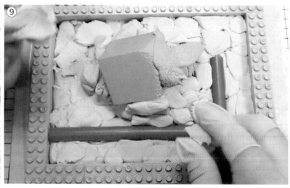

另外，翻模這個原型的時候，將分模線設定在麻雀頭部的正中央是最保險的做法，但是我無論如何都想避免「分模線在臉的正中央」這種狀況，所以雖然有點風險性，但還是決定以這樣的角度配置原型。然後再繼續填埋黏土⑧⑨。

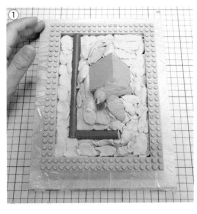

黏土的填埋作業大
致上完成了①。

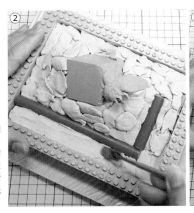

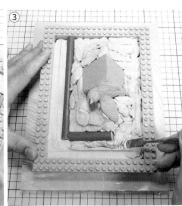

將黏土抹平。使用
較大的抹刀,以寬頭
那面來抹平黏土②。
從防止注模過程中樹
脂發生溢漏的觀點來
看,在湯口、澆道附
近要製作出一些高低
落差③。

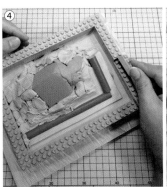

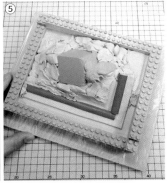

如有必要的話,可以將塑膠塊再堆疊得更高一些④⑤。

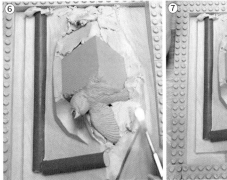

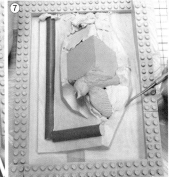

把抹刀換成稍微小一點的尺寸,將原型附近形狀較複雜部分的黏土表面也抹平
⑥⑦。

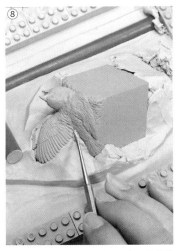

原型的分模線部分裏使用更細一些的抹
刀⑧。

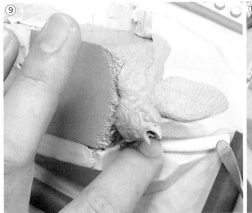

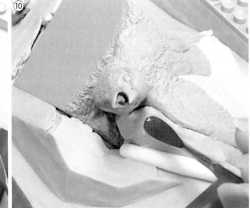

在從澆道到原型之間的湯口部分配置一根彎曲的
塑膠棒⑨。塑膠棒請選擇稍微細一點的尺寸。這裡
是這個模具中最複雜的部分。通常,在這樣的配
置的情況下,會希望將湯口設定在口喙和翼尖等處
的盡可能低的位置,但是為了設計成不讓分模線落
在臉上的構造,只好將湯口延伸到底座的地面部分
⑩⑪。因此,口喙部分混入氣泡的風險會增加,至
於這個問題的對策我稍後再述⋯。

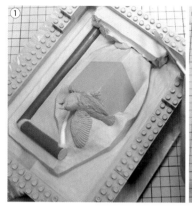 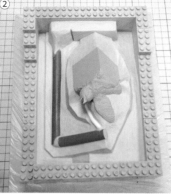

將原型、湯口、澆道的分模線幾乎都填埋完畢，接下來要處理注入口周邊①。這次，我把注入口設計得大了一些②。這是要讓樹脂在充滿整個模具後，即使為了要去除氣泡而搖晃或敲打模具，樹脂液也不會溢出來的考量。

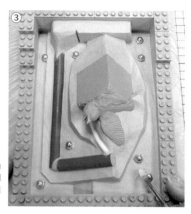

製作出暗榫對位的凹凸形狀。在幾個位置嵌入圓蓋螺帽，當作是凸型的暗榫③。

 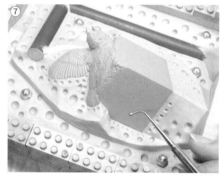

在空著的部位，用玻璃棒壓出幾個凹型的暗榫形狀④⑤。　　使用筆桿的尾端，加上一點小的暗榫形狀⑥。

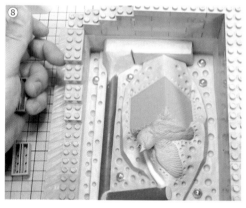

使用前端是球狀的抹刀，在原型周圍再加上一些小的暗榫形狀。藉由這些小小的暗榫，可以減少分模線因為模具錯位而造成的不良⑦。

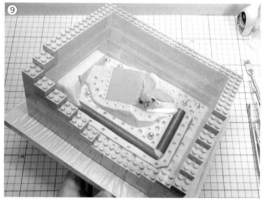 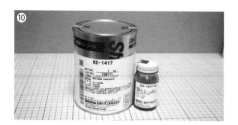

接下來要將模框的塑膠塊堆疊得更高一些⑧，但堆疊到像這樣不上不下的狀態就先暫停一下⑨。

製作麻雀③　注入矽膠　將矽膠倒入完成黏土填埋的模框中。

1.單側注入

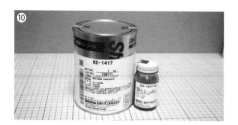

這次使用的矽膠是信越KE-1417-40（翻模用二液型RT橡膠）⑩。

　　模型的翻模用矽膠包括價格較便宜的矽膠在內，有很多產品可供選用。請考慮成型品的形狀和生產數量，選擇適合的矽膠產品。這個KE-1417是主劑黏度比較高的矽膠，雖然需要注意去除氣泡，但是矽膠本身的品質很好，生產效率也很好，經常使用來量產GK套件。但是在大部分情況下，都是專業人士使用比較多。第一次挑戰翻模的話，推薦使用低價格流動性高的產品。

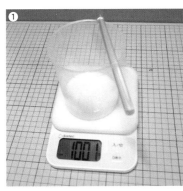

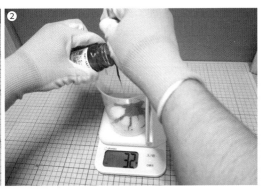

KE-1417黏度高，氣泡排出慢，需要分幾次倒入。第一次先倒入主劑至量測數值100g。單側的矽膠使用量合計約1kg。

一般來說，相對於一瓶主劑，添加附帶的一瓶固化劑為適量，所以要計算比例來計量使用量。根據產品的不同，固化劑的分量也不同。

評估需要的使用量，完成量測主劑的分量①，然後在主劑中加入固化劑②。操作時請戴上橡膠手套。

攪拌不要用力，直到均勻為止仔細攪拌整體③。

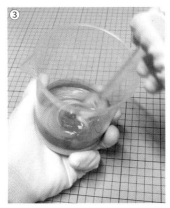

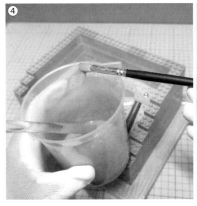

用筆刷沾取攪拌好的矽膠，塗在原型上，以及周邊④⑤。

塗布至一定程度後，讓矽膠細細地垂落在上面。要慎重進行這個動作以免混入氣泡⑥⑦。

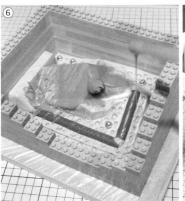

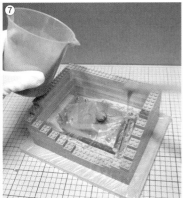

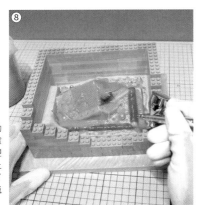

無論如何還是混入的小氣泡，可以用噴筆確實吹掉⑧。之所以將塑膠塊只堆疊到這樣不上不下的高度，就是為了要讓這個時候方便吹氣處理。

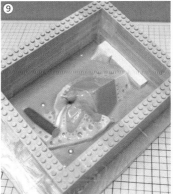

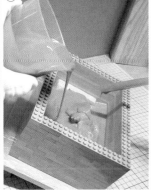

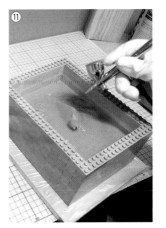

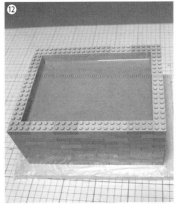

一開始的100g矽膠倒完了。把塑膠塊加高到必要的高度為止⑨。接下來還要再倒入矽膠，但如果一口氣倒進去的話，麻雀的臉部附近可能會殘留氣泡。第二杯矽膠要在模具傾斜的狀態下倒入⑩。

第二杯倒完後，將模具恢復至水平狀態，用噴筆去除氣泡⑪。

當看到原型被矽膠覆蓋住後，再多倒入1cm左右的高度。去除氣泡，然後靜置約一天⑫。

2.翻轉

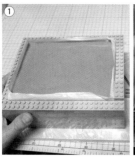 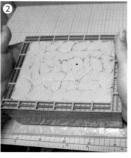 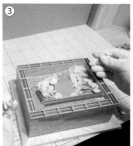 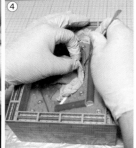 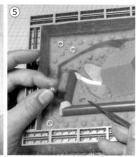

矽膠固化後取下多餘的塑膠塊①，連同模框一起從MDF上剝離下來，然後翻轉過來②。

一點點地剝掉黏土③。細微的地方用抹刀仔細地剝除④。把暗榫用的圓蓋螺母也取下來⑤。

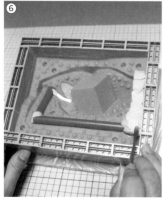

將注入口周邊、湯口、澆道、以及湯口的連接部分的黏土保留下來，再用抹刀整理一下形狀⑥。

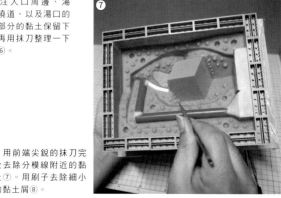 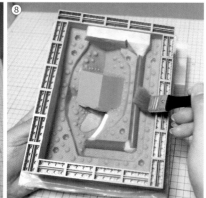

用前端尖銳的抹刀完全去除分模線附近的黏土⑦。用刷子去除細小的黏土屑⑧。

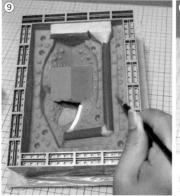 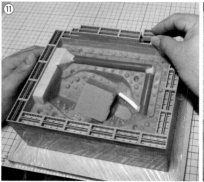 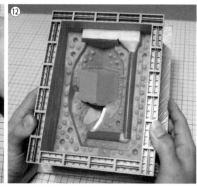

將MR.SILICONE BARRIER矽膠離型劑塗布在矽膠面上⑨⑩。

堆疊加高模框⑪⑫。

3.注入反面

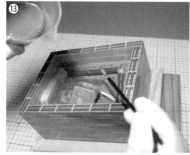 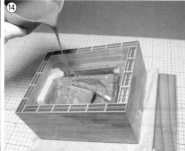 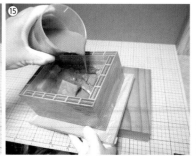

這次也分三次倒入矽膠。第一次倒入時要讓模具傾斜。作業的要領和第一次倒入時一樣⑬⑭⑮。

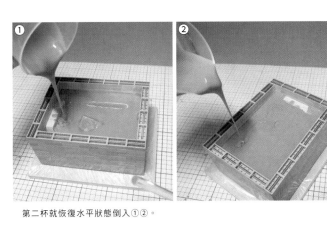

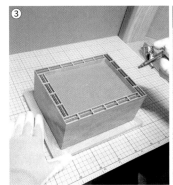

第二杯就恢復水平狀態倒入①②。

倒入三杯後，用噴槍去除氣泡③，靜置約一天④。翻轉這側使用的矽膠分量約為800g。

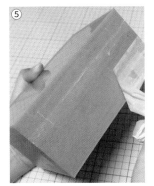

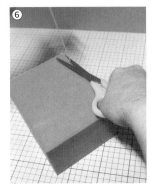

確認矽膠已凝固後拆下模框⑤。

模具注入樹脂時，因為使用了平板進行夾緊固定，所以會受到均勻的力量按壓，這裡要將突出的邊角的部分修飾倒角⑥。

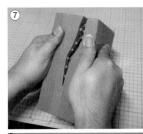

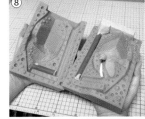

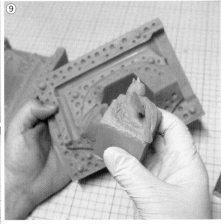

打開模具的兩面。從周圍慎重地打開…⑦。雙面分離後⑧，拆下原型和湯道等等⑨。

4.切開湯口

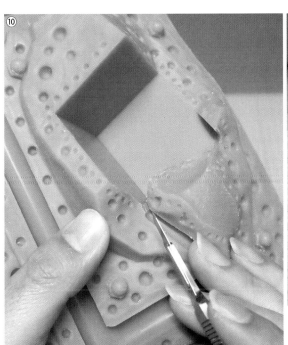

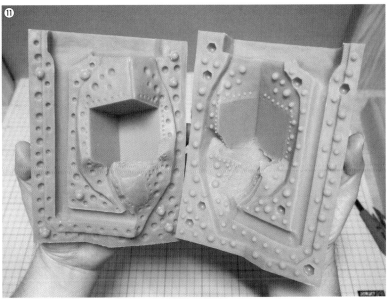

使用手術刀切開湯口，使湯口部分與成型空間相互連通在一起⑩。切口是在張開的翅膀較薄處切開了兩處，在埋著塑膠棒的地方切開了一處，共計三處。另外再從成型空間的上端向外部切開一條排氣的通道。這樣模具就完成了⑪。

製作麻雀④ 以樹脂澆注的方式進行複製 在完成的矽膠模具裡以樹脂澆注的方式注模。

❶ 處理尚未固化的澆注樹脂時，一定要配戴手套、防毒面具❶。同時要充分進行換氣，經常讓房間裡的空氣新舊替換。

❷ 這次使用的澆注樹脂是RC BERG的PU-04 FINE CAST 180秒型❷。

❸ 我是會將要使用的分量先倒入別的容器後再使用❸。

❹ 也會使用到離型劑。噴罐型的產品使用起來較方便❹。

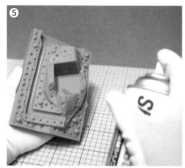

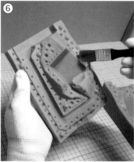

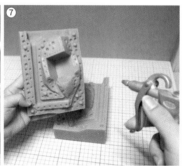

噴塗離型劑❺，用毛刷刷掉靜電❻，然後用吹塵槍將灰塵吹掉❼。

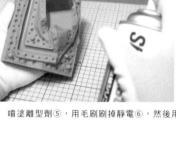

將模具的兩面組合起來，以MDF當作擋板，然後再用橡皮帶圈起來夾緊❽。

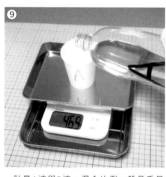

計量A液與B液。混合比例一般是重量比 1：1❾。

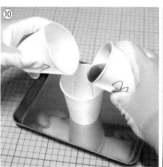

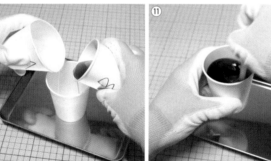

將兩液混合均勻小心不讓氣泡進入❿⓫，迅速地從模具的注入口注模⓬。注模量約為120g。

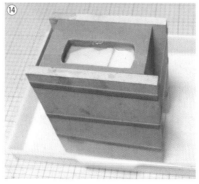

從排氣孔中慢慢看到樹脂浮上來後，像敲門的手勢一樣輕敲模具，或是用手指輕輕按壓模具等等，設法使氣泡從成型空間排出。但如果做得太過火的話，會成為漏液的原因，所以要適可而止…⓭。

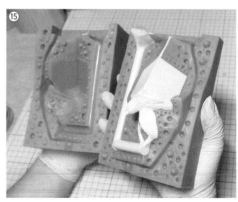

就這樣靜置。等待樹脂的顏色產生變化、完全凝固為止，大約20分鐘左右⓮。

取下橡皮帶和MDF，慢慢地分離模具⓯。

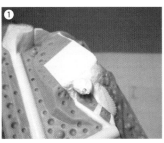

很遺憾，口喙和舌頭的前端還是留下了氣泡。失敗了①②。不過還是在預料之內。

那麼，做好對策，重新注模試試看吧！先準備好嬰兒爽身粉③。用筆刷少量沾取，輕輕塗抹在模具的成型空間裡④。

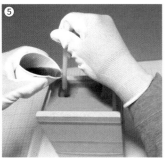

再綁好模具，注模⑤。

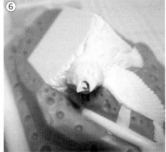
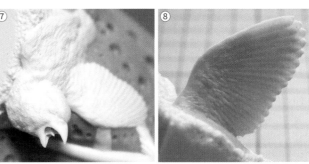

等待樹脂凝固打開模具一看…。氣泡都排除得很乾淨了⑥⑦。翅膀也成型得很薄很漂亮⑧。

製作麻雀⑤　塗裝　將複製出來的麻雀塗裝完成修飾。

1.準備

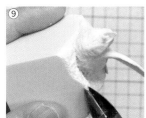
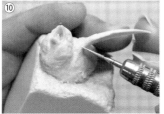

修整湯口及分模線的痕跡⑨⑩。

底座的平面部分用研磨海綿打磨至平滑⑪。

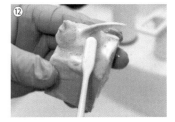

使用中性洗劑，洗掉離型劑⑫。

2.上彩時要活用成型色

這次不使用底漆補土打底，而是輕輕地噴上金屬底層塗料⑬。

為了要呈現出接近麻雀的柔軟質感，決定活用樹脂的成型色，以透明系的塗料⑭一點一點增加顏色濃度的方式進行塗裝⑮⑯。

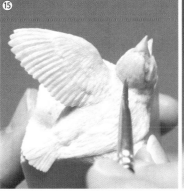
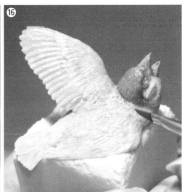

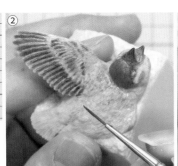
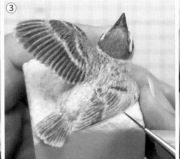
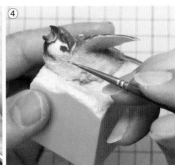

深茶色、黑色和白色的花紋是將水性壓克力①調至稀薄後,重疊塗色來呈現②③④。腳部和尖爪也要加上顏色。

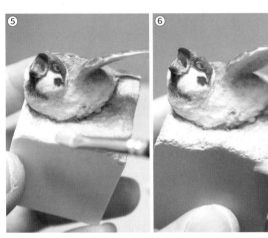
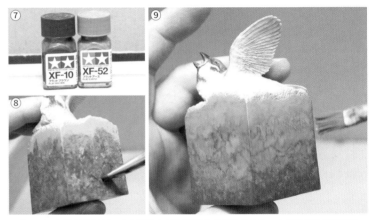

塗色底座部分。首先用硝基系塗料將整體塗成類似土色的顏色⑤。上側的沙地表面用淺色來做乾刷處理。表現出沙子的凹凸質感⑥。

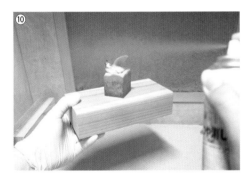

使用刷毛粗糙的舊筆刷,在側面塗上調至稀薄的琺瑯塗料⑦⑧。在塗料半乾的狀態下,用含有琺瑯溶劑的筆刷咚咚咚地拍打戳塗,隨機地溶解琺瑯塗料⑨。呈現出恰到好處的花紋後就先晾乾。

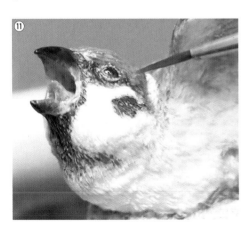

等待琺瑯塗料完全乾燥後,再噴上消光的表層保護塗料⑩。

最後再用透明保護塗料在口喉和眼睛加上光澤⑪。

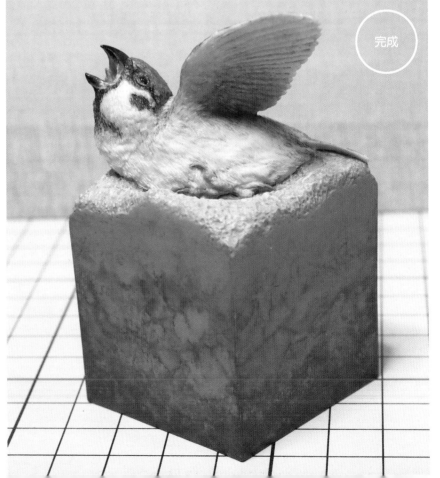

完成

製作霸王龍

　　到目前為止，我已經製作了好幾個霸王龍模型。像是第一次使用的黏土等等，當我在嘗試新素材的時候，不知不覺總是無意識地製作著霸王龍。

　　近年來，作為一種新的造形工具，使用電腦的數位造形得到了廣泛的普及，其實我也安裝了「ZBrush」這套軟體，有時想起來就會啟動程式來看看，但好幾次都是「完全搞不懂…還是下次好了…」這樣挫折的結局。恐怕今後也很難作為主要工具熟練使用了。

　　但不知道是不是搞錯了什麼，我的工作室裡居然也迎來了一台3D列印機。不對，那是我自己買的呀…。明明不覺得能熟練使用，卻買了下去。這大概就是所謂的「時代潮流」吧！過程中雖然我走得很慢，但是「用這個做點什麼吧！」這樣的玩心卻一點一點地萌芽了。

　　拜託大家，從這裡開始，請常作本書的「附贈品」來閱讀。以「如果給一個喜歡恐龍和黏土的原始人數位造形軟體與3D列印機，會發生什麼事呢？」這樣的感覺就可以了。

　　這次要製作的…，果然又是霸王龍…(^▽^；)。

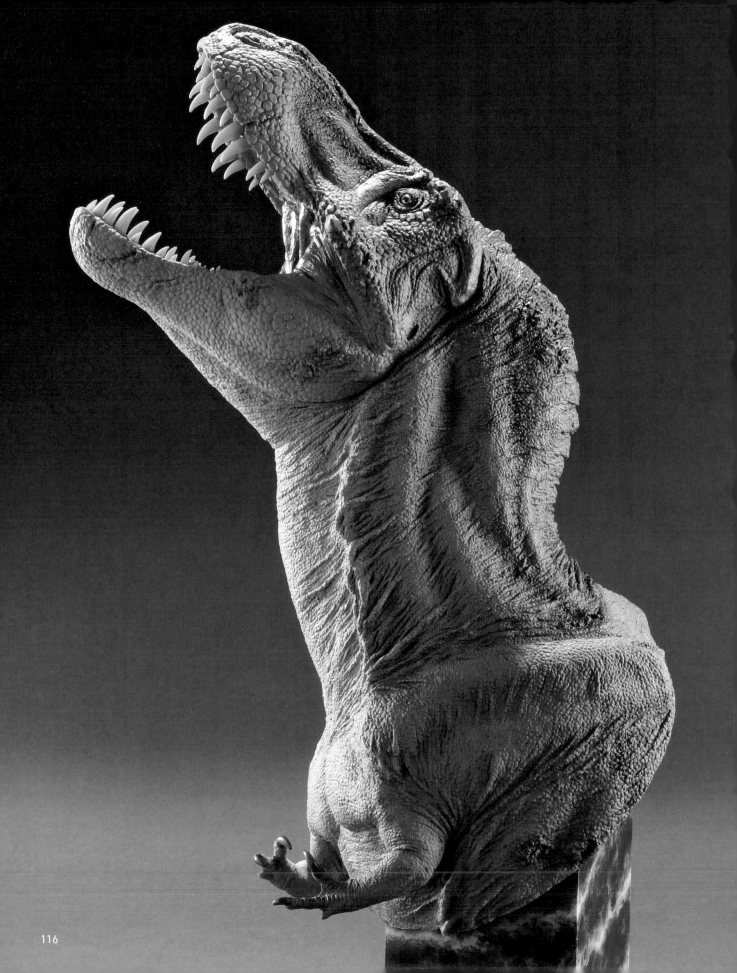

TYRANNOSAURUS BUST MODEL

霸王龍 胸像

由骨骼開始製作復原霸王龍

全高：約32cm　原型素材：環氧樹脂補土等　2021年製作

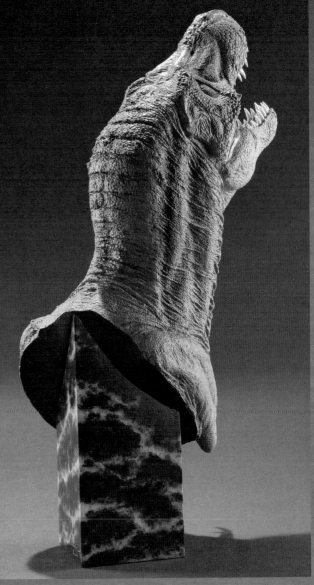

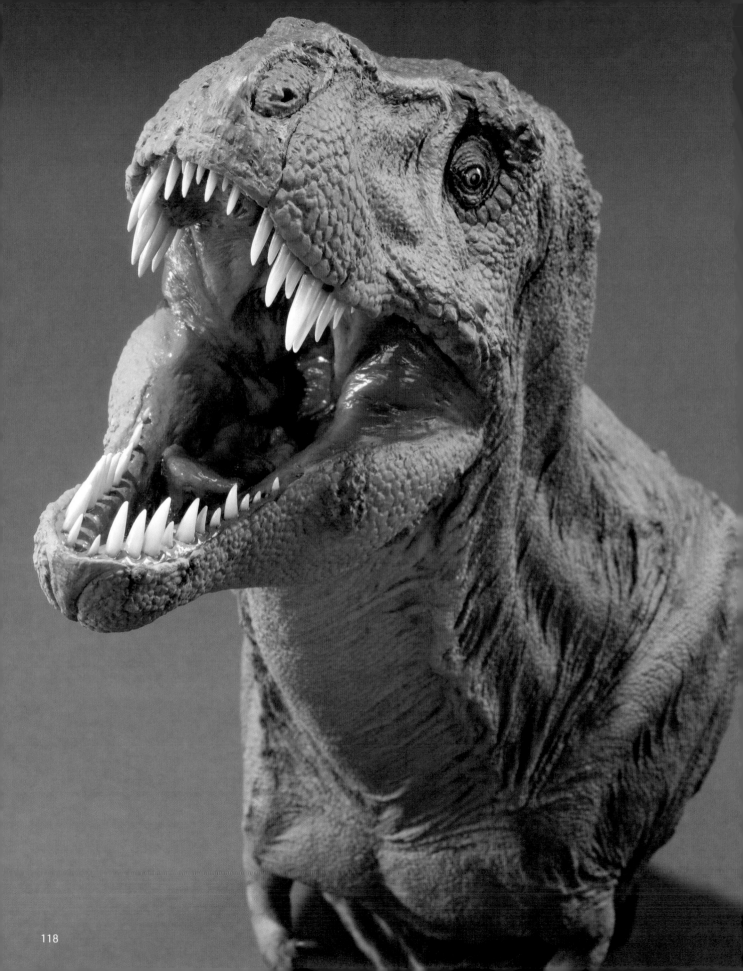

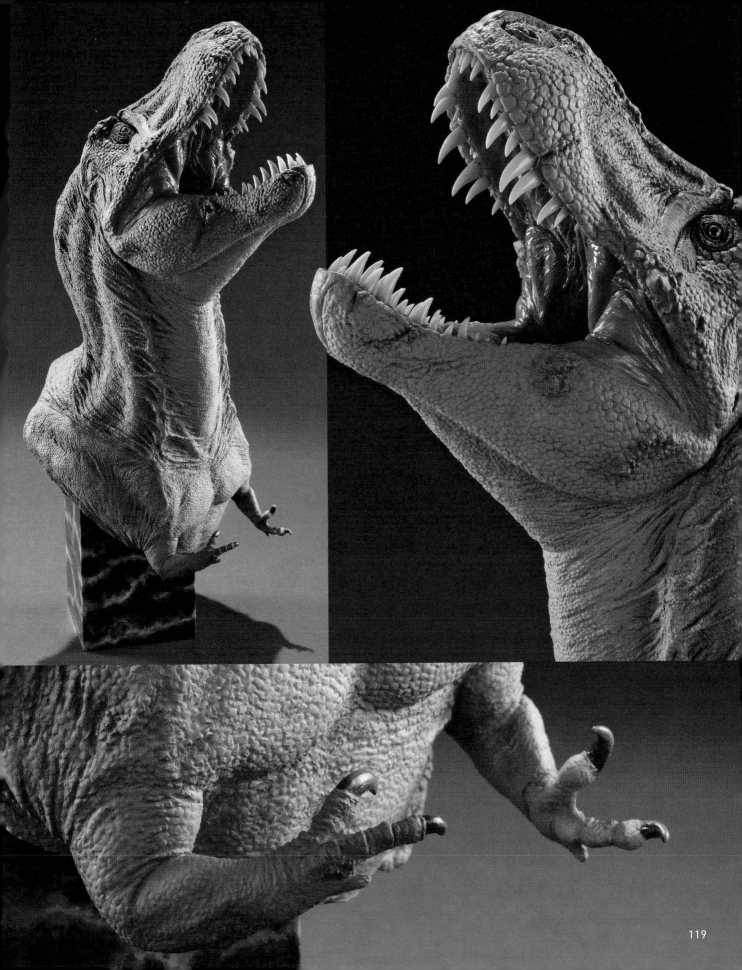

⬙ TYRANNOSAURUS
觀察霸王龍
的骨骼

在2020年展示蛇髮女怪龍的「宮城肉食恐龍展2020」上，當然也展示了霸王龍。這個霸王龍也有愛稱，叫做「史丹」。史丹的複製品在恐龍圈內也經常出現，在各地比較常見。特別是在這個會場展示的超動感的史丹，是由恐龍君設計姿勢的特別版。我有幸參觀了組裝的作業過程。

📷 「宮城肉食恐龍展2020 ～驚人的身體能力～」（2020年 仙台）

〔霸王龍（史丹）收藏：恐龍君〕

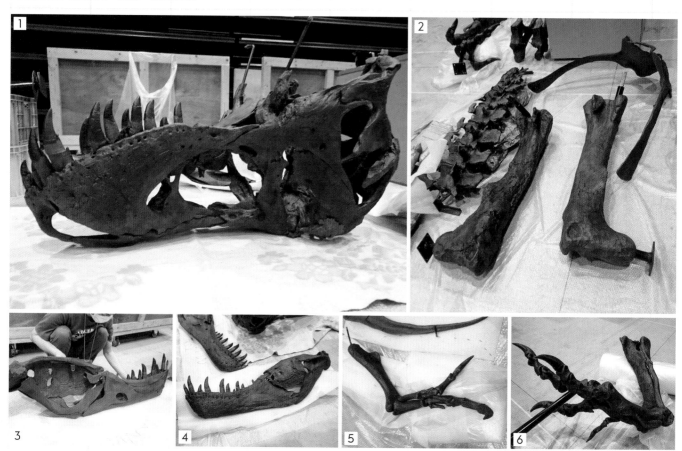

123456去到會場一看，史丹的零件正從運輸用的巨大木箱中取出，擺成一整片。這是能夠觀察組裝完成後就不容易看的角度的好機會。

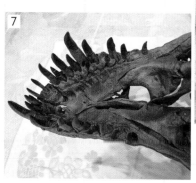

78上顎倒放在地上，可以清楚看到口蓋的樣子。有一塊下顎牙齒會碰到的凹陷和孔洞。還可以在大顆牙齒的根部看到下一顆準備長出來的牙齒。

9能在這種狀態下確認肋骨的曲線也是很難得的機會。

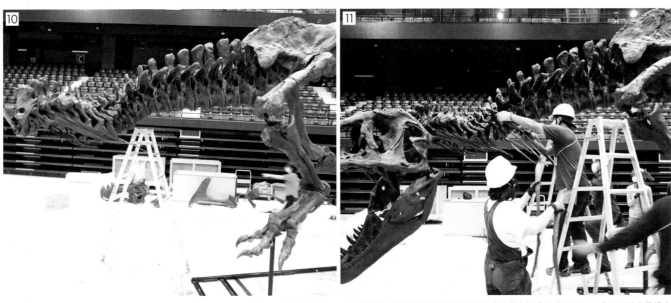

10 11 工作人員手腳俐落不斷地進行組裝。肋骨尚未連接前的脊椎是很難看到的鏡頭。原來胴椎在頸部附近和腰部附近的尺寸竟然有這麼大的不同…。我明明曾經見過有肋骨的史丹，卻完全沒注意到這件事。

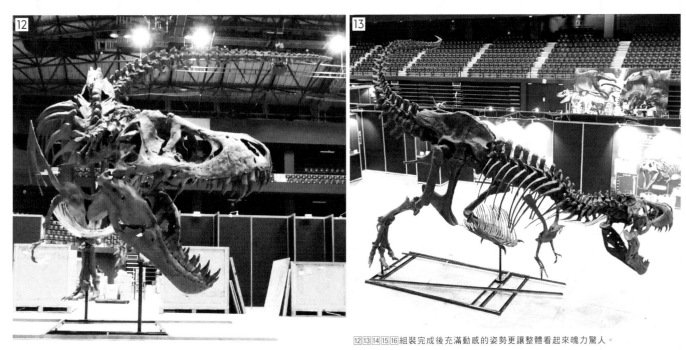

12 13 14 15 16 組裝完成後充滿動感的姿勢更讓整體看起來魄力驚人。

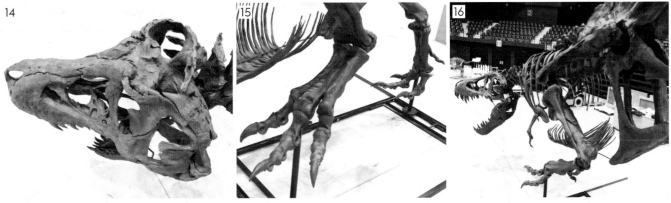

為了製作霸王龍的參考作品
TYRANNOSAURUS
HEAD MODEL

霸王龍 頭部模型

我一直想要製作一個先做出像頭骨一樣形狀的內芯，然後再仔細加上肌肉這種製作方式的作品，最後反覆試作一共花了一年左右的時間，完全是我個人興趣的作品。

一開始是用Super Sculpey製作，但是覺得不滿意，就中途放棄了。改用Fando再次挑戰，這也是中途停止又沒了。最後還是用回Super Sculpey，從頭開始製作，這次終於完成了。

全長：約27cm　原型素材：樹脂黏土（Super Sculpey）　2001年製作

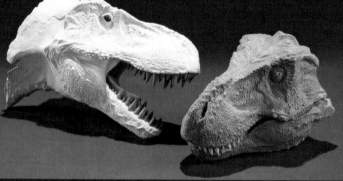

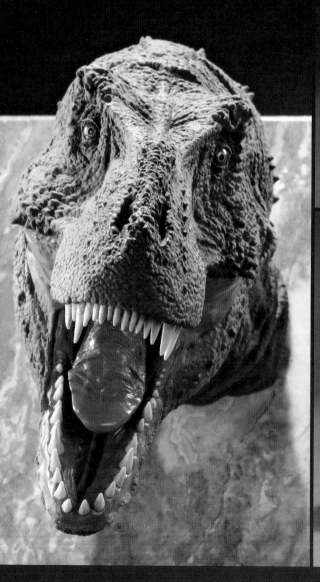

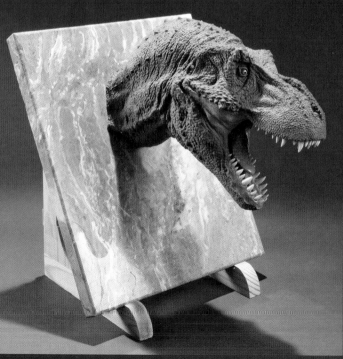

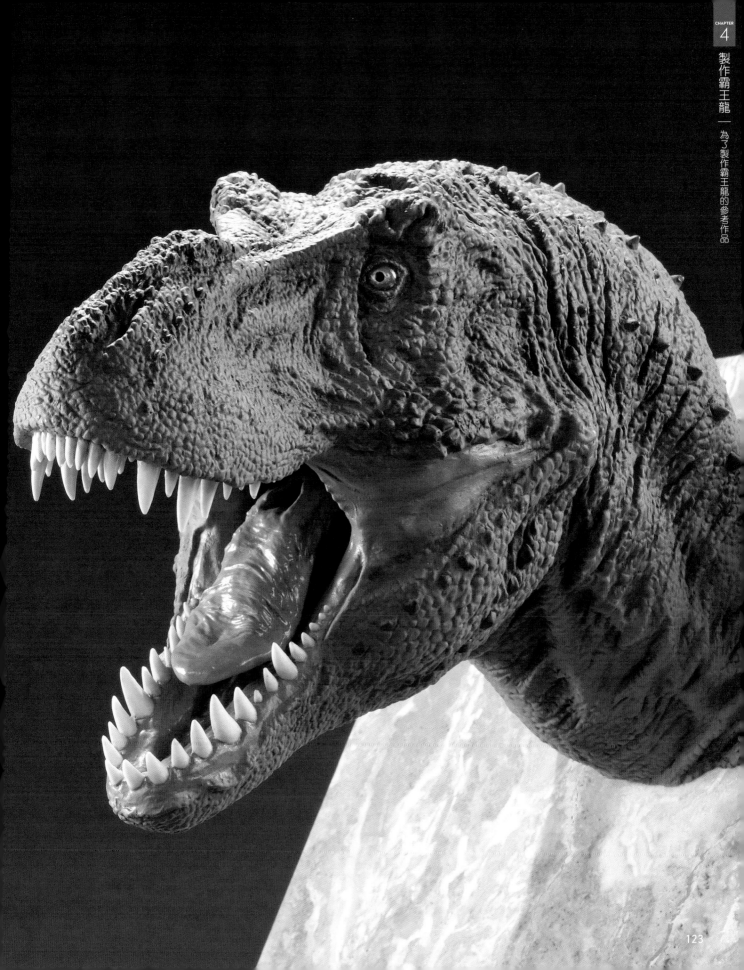

TYRANNOSAURUS
2002

霸王龍 2002

　　這是與頭部模型幾乎同時期製作的霸王龍。因為是相當古老的作品，所以現在來看需要反省的地方也很多，不過我很懷念當年以輕鬆愉快的心情製作的感覺。

　　回想起當時的狀況，記得因為作品很容易前傾而倒下，不能穩定地自立而煩惱不已。所以將尾巴加粗又加長，但還是不夠，連底座都改成傾斜的狀態。

全長：約58cm　原型素材：樹脂黏土（Super Sculpey）　2002年製作

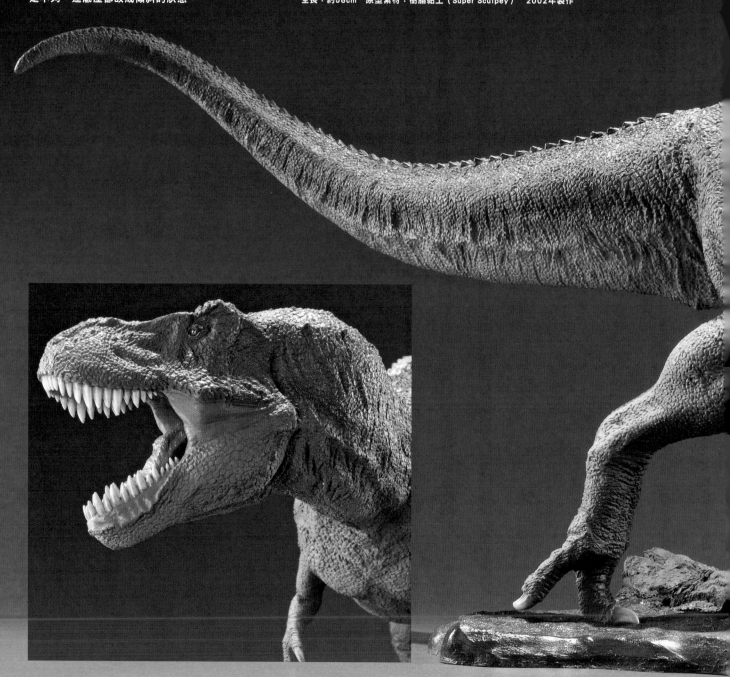

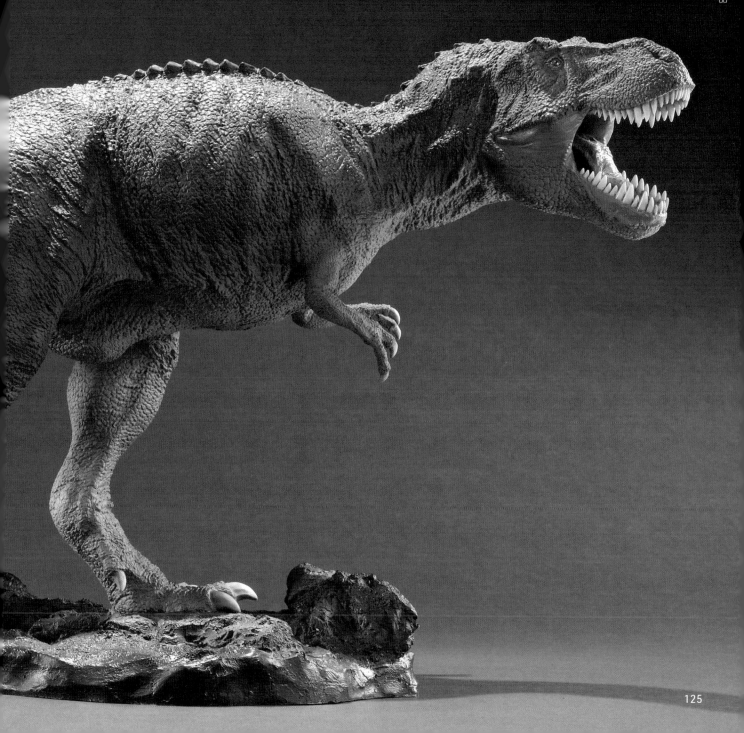

TYRANNOSAURUS
2006

霸王龍 2006

　　這也是年代久遠的作品。霸王龍的軀體前半部又粗又大，如果用一般的姿勢製作的話，就會前傾倒下。於是便以自己的方式挑戰這個問題。如果前半部分很重的話，那我在尾巴也加上重量不就好了嗎…？這是與喜歡恐龍、喜歡動物的人們的經驗交流，以及看到身體貼在窗戶上的壁虎屁股的膨脹形狀中得到的啟發。

　　現在看到這個復原作品，我不認為當時的想法是恰當的，但畢竟是四處打聽各方不同意見，並按照自己的方式去思考如何解決，算是一件回憶深刻的作品。順帶一提，關於霸王龍重心問題，是我個人到現在也尚未解決的案件…。

全長：約54cm　原型素材：樹脂黏土（Super Sculpey）　2006年製作

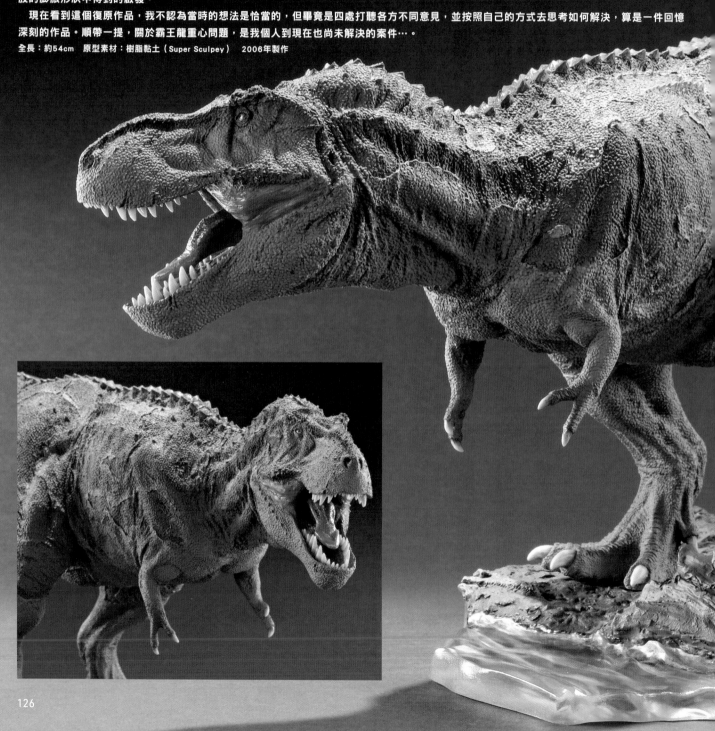

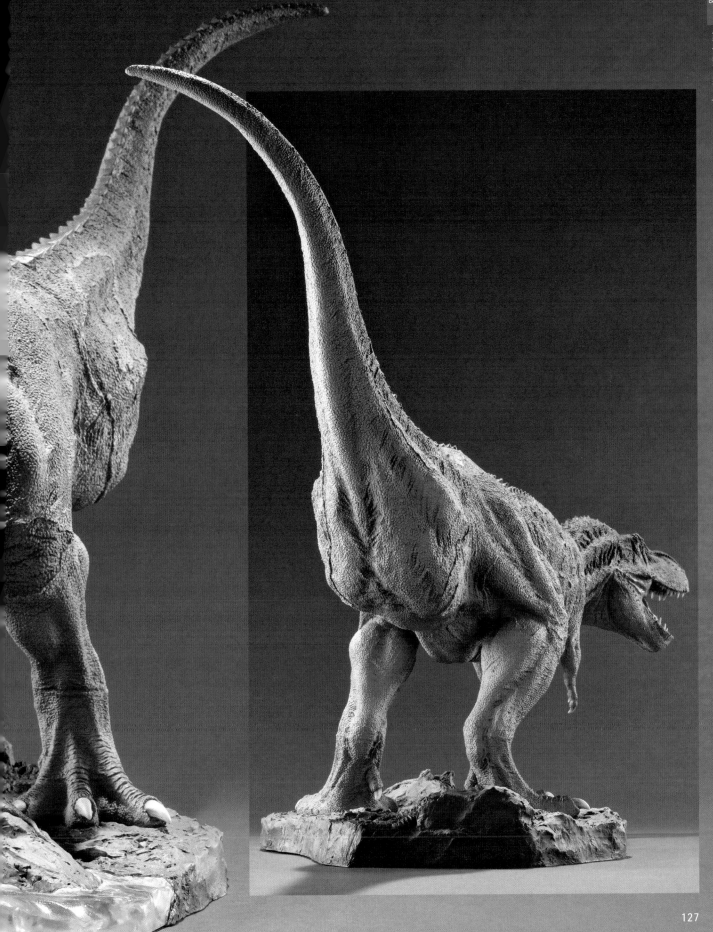

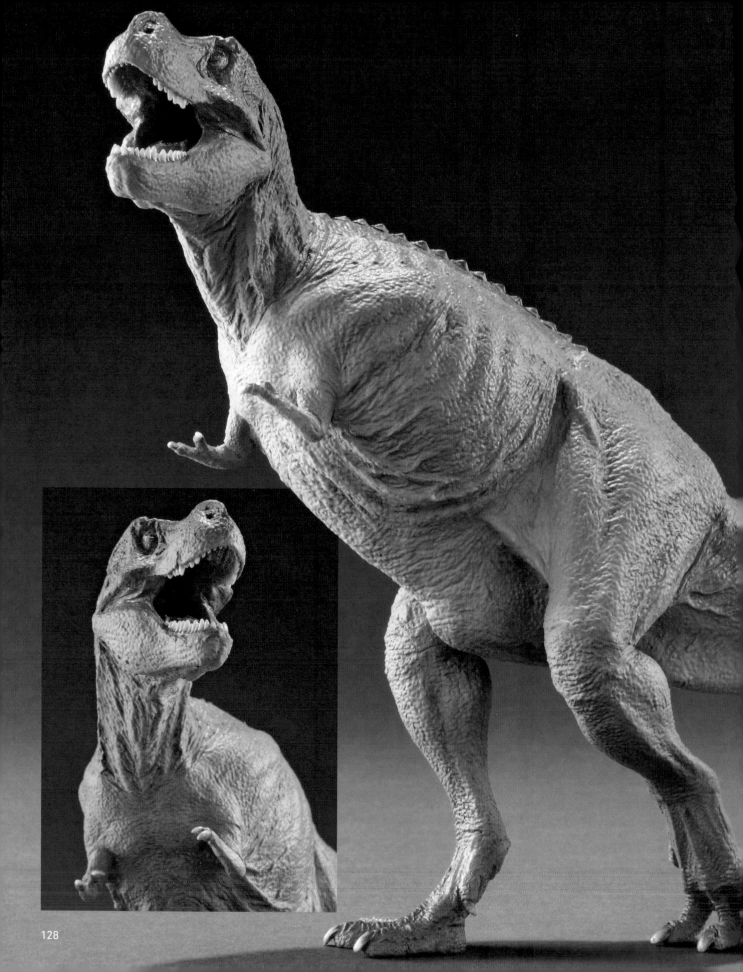

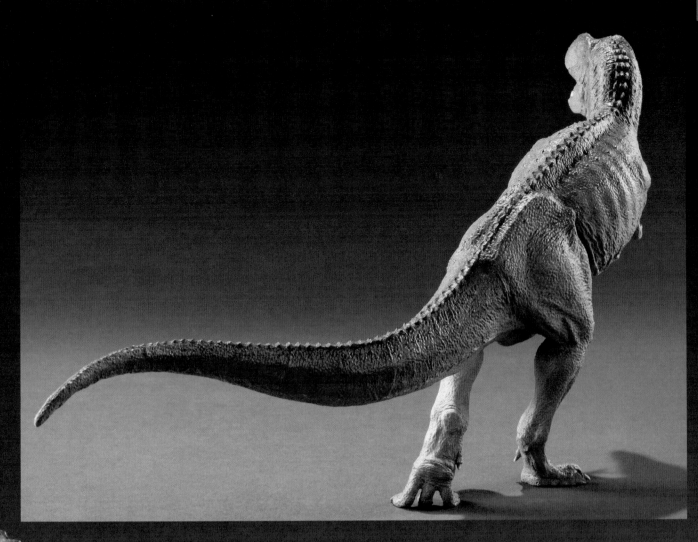

TYRANNOSAURUS
2009

霸王龍 2009

這是扭轉「前面重的話，後面也加重就好！」導致作品過度重量級的思維，反過來意識到也可以設計成身形細長的作品。話雖如此，還是很在意重心位置該在何處，於是設計成抬起上身，降低尾巴，藉此取得平衡的姿勢。製作這件作品的時候，感覺到以前老是看到霸王龍尾巴拖地的「傳統姿勢」，從這個角度來說也是有其道理的。　　全長：約28cm　原型素材：石粉黏土（Fando）　2009年製作

TYRANNOSAURUS
製作霸王龍

製作準備 ～數位造形，要用來做什麼？～

對於一直以來都是依靠手指與黏土的我來說，雖然對數位造形的不擅長意識有點強，但從很久以前就感覺到「那是個好工具」。在傳統黏土造形當中，最大的制約條件之一就是「重力」了。如果是數位造形的話，是讓黏土以浮在空中的狀態捏塑形狀，而且還可以一直保持浮在空中的狀態，轉而製作其他的零件，然後將各個零件排列在一起。能夠做到這種狀態。這就是所謂的「從重力中解放！」。而且更方便的是可以一瞬間複製出同樣的形狀。想要左右翻轉也是舉手間便能完成。

於是我想到的是「好像能用來製作骨骼的模型」。不，即使是黏土造形，只要夠努力應該也能做出骨骼。但是一想到就覺得既麻煩又很困難。數位造形也一樣，我心裡雖然知道努力學習就能學會使用，但是對我來說還是很難，門檻很高。

我突然想起了小時候朋友的一句話。「我不喜歡咖啡，也不喜歡牛奶。但是喜歡咖啡牛奶」。骨骼造形也好，數位造形也好，都很困難，看起來也都很麻煩，但是如果用數位造形製作骨骼的話，也許這樣能行得通呢？

如果我能製作出自己滿意的骨骼模型的話，我想試著用黏土直接在上面製作出復原模型。啊！說不定結果和平時做的手雕復原模型差不多呢？不，這不是「在粗略製作的內芯加上肌肉」，而是從更像真實骨骼的內芯上進行復原。嗯～大概結果還是一樣吧…！哎，各位好不容易陪我到這裡了。那就請再陪我玩一趟我自己自我滿足的黏土遊戲吧！

製作霸王龍① 使用ZBrush進行造形　試著用數位造形的方式製作霸王龍的骨骼。

因為我實在不擅長數位方式的造形作業，即使只是叫出一開始的球體顯示在顯示器上，也會擔心是不是有哪裡操作錯誤而心跳加速①。基本上就是要將這個球體在畫面中反覆拉伸或縮小來製作出想要的形狀②。

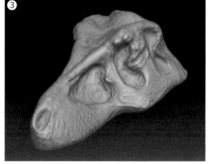 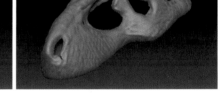

製作出有些霸王龍頭骨感覺的形狀③，時而選取特定表面，時而分割表面。加上球體後，再延展、切削。像這樣不停地在畫面中捏塑形狀④。

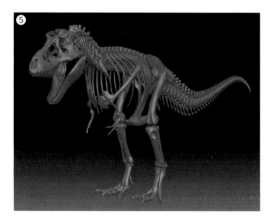 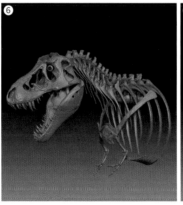 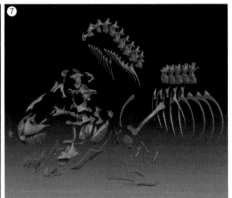

加上下顎、加上頸部，重複執行複製和造形，製作出全身的骨骼⑤。到了這個階段感覺有點膩了，決定先暫時放置休息一會兒…。

因為我買了一台3D列印機，所以就想試著將頭部到胸部附近列印出來看看，於是重新開始作業⑥。為了方便列印把零件分割開來⑦。

製作霸王龍② 由輸出～組裝

以3D列印機輸出霸王龍的骨骼。

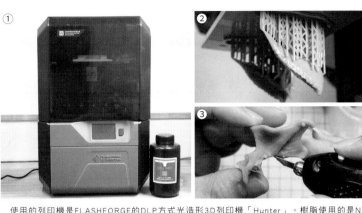

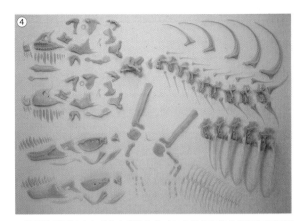

使用的列印機是FLASHFORGE的DLP方式光造形3D列印機「Hunter」。樹脂使用的是NSS的日本製 低過敏原水洗樹脂「EKIMATE（灰色樹脂）」①。
以幾天的時間完成輸出②。然後用剪鉗或超音波切割刀來切除支撐材料③。

試著排列了輸出完成的全部零件④（包含肋骨和腹骨等這次沒有使用的零件也一起排列上去）。

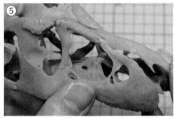

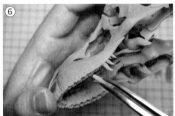

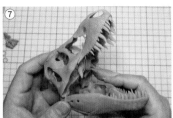

光是組裝就很辛苦了…⑤⑥。嘴上一邊這麼說著，其實早就想試著做一次這樣的事情…。我切實地感受到構成頭骨的骨頭原來這麼多，而且組合的方式相當複雜⑦。

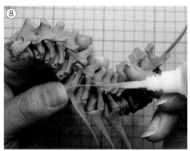

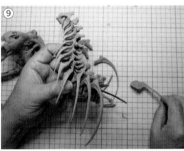

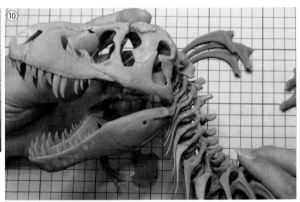

用鋁線穿過頸椎～腰椎的脊椎管連接起來，再用接著劑固定。將頸肋骨和肋骨連接起來⑧⑨。肩胛骨和前肢等也組裝好了。以這樣的狀態連同頭骨一起看的話，已經算是很滿足了⑩，但是對於本書來說從這裡開始才是重頭戲。

COLUMN 什麼是鞏膜環？

觀察恐龍和現生鳥類等生物的骨骼，可以發現在頭骨的眼睛部位，有著一塊就像是在強調「這裡有個眼球哦」的骨頭。這就是稱為鞏膜環的〔眼骨〕。我們哺乳動物並沒有這樣的骨骼。霸王龍好像也沒有找到身上有這塊骨頭，我從來沒見過霸王龍的骨骼標本上有鞏膜環的樣子。但是據說霸王龍身上應該是存在這塊骨頭才對。

對於平常總是不知不覺以霸王龍作為標準，來觀察其他生物的我來說，像鞏膜環這種在霸王龍身上沒有的骨骼提不起太大興趣。

實際上，我之所以不感興趣的另一個理由，是因為我抱持著有些消極的情緒。例如，「恐龍的眼睛被鞏膜環緊緊地固定著，所以無法轉動」、「因為鞏膜環的內徑就是水晶體的尺寸，所以從外側看到的眼睛大小，要比頭骨給人的印象還要小很多」等等，像這樣的論點，就會讓人覺得霸王龍其實有對靈動的眼睛，或是有對大大的眼睛等等，這類的表現方向就會被封印住的感覺。眼睛像嘴巴一樣是會說話的。對創作者來說是很重要的部位。那樣的論點會讓我有創作受到限制的感覺。與其說我對鞏膜環沒有興趣，也許不如說更接近「我避免去思考這個問題」的心態。

當我在復原霸王龍時，針對這個問題的逃避藉口是「本來在霸王龍身上就沒有發現過這個構造呀」，但這樣的心理其實也是有些可悲了。所以這次我想刻意挑戰一下「有鞏膜環」的霸王龍。

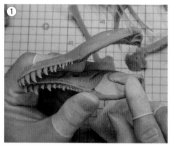
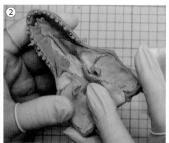
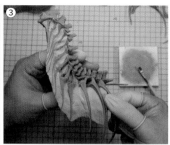

將環氧樹脂補土（WAVE的輕量型）緊緊地塞進頭骨的間隙①②。既然要用補土埋的話，那其實不需要製作出頭骨內部的小骨頭吧…！不、不，是我自己想試著製作看看的。先不論這個，繼續進行作業吧！將頸部和軀體的骨骼間隙也用補土填滿③。

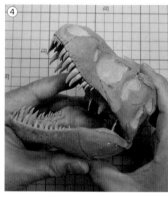
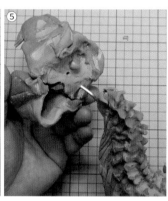

上顎和下顎用鋁線連接起來④。再將上顎和頸部也連接起來⑤。兩者都還不需要接著固定。（為了處理牙齒上因為列印機輸出造成的階梯狀細小層紋，要用筆塗的方式塗上底漆補土後，再用研磨海綿來修飾表面）

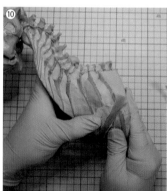
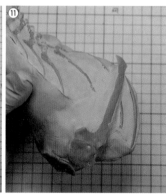
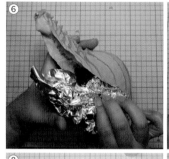
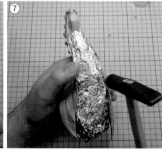

在頸部和胸部的大範圍張開的部分塞進鋁箔紙，再用錘子敲打至固實⑥⑦。然後用環氧樹脂補土覆蓋鋁箔來固定⑧⑨。

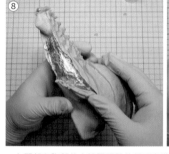

在肩部周圍堆塑補土，裝上肩胛骨⑩⑪。

因為想要讓頸部的側面變得更粗一些，所以打上鋁箔，再用瞬間接著劑固定⑫。在表面蓋上補土後待其固化⑬。

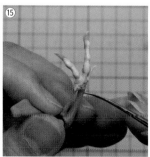
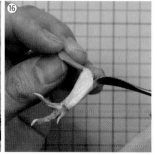

前肢的骨頭也輸出得相當零亂，所以組裝起來相當不容易…。決定好前肢的姿勢，用接著劑固定所有的關節⑭。用TAMIYA的環氧樹脂補土速硬化型製作指腹的部分⑮，加上前臂的肌肉⑯，然後確實地固定關節。

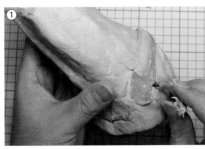
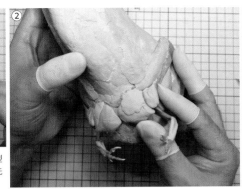
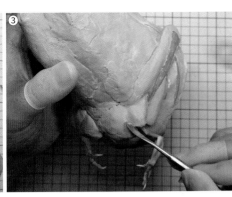

在肩關節上開個洞，插入前肢①，使用輕量型的補土，堆塑出胸部和肩膀的肌肉②③。前肢先不要固定，要保持能夠隨時取下。

製作霸王龍④　製作底座 使用Fando石粉黏土製作底座。

石粉黏土「Fando」在購買後如果放置了相當長的時間，即使在沒有打開袋子的狀態下，水分也會流失，慢慢變硬。我手邊正好有這種狀態的Fando石粉黏土，所以試著用在此次作品的底座上④。

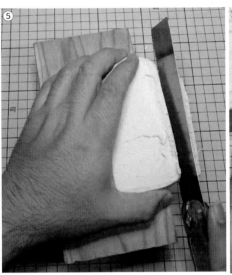
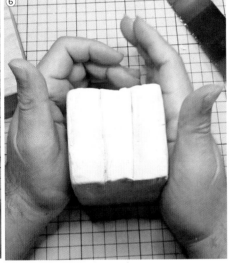

即使是手指捏著很硬，用鋸子的話也能很輕鬆切斷⑤。把切掉邊緣，大小一致的三塊黏土重疊起來，用力壓緊⑥。以這種狀態乾燥大約一天的時間。

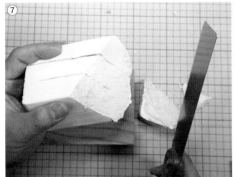
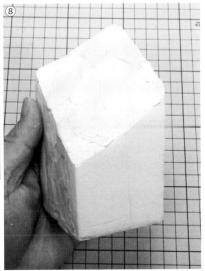
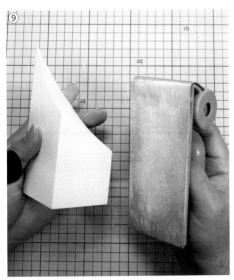

在表面已經乾燥的狀態下，再次用鋸子斜切下黏土。將此面作為與霸王龍本體連接的部分⑦。因為黏土乾燥後稍微收縮，而且接縫稍微裂開了，所以要在裂縫處刷上一些水，把新的Fando石粉黏土填進去後，再次乾燥⑧。然後再配合想要製作的形狀添加黏土，花幾天時間充分地乾燥。

使用裝上180號左右的粗目砂紙的研磨板進行打磨，製作出平坦的面。修飾成漂亮的形狀了⑨。

製作霸王龍⑤　表面質感　在肌肉的表面加上質感。

1.口腔

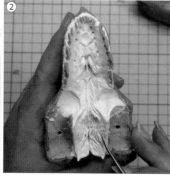
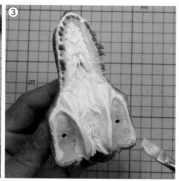

使用環氧樹脂補土（TAMIYA高密度TYPE）堆塑在上顎、口蓋部分，以及牙齦進行造形①。使用抹刀，注意黏膜的質感，仔細地製作出細節②。在與下顎的連接的部分刷上嬰兒爽身粉③。

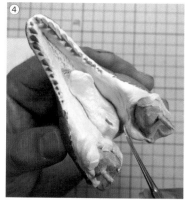
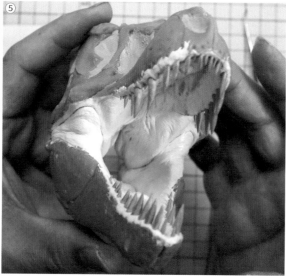
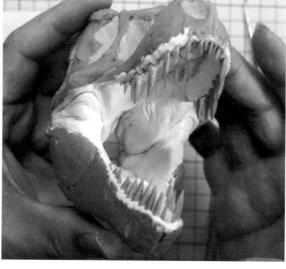
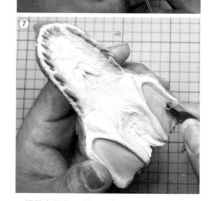

在下顎口腔也堆塑環氧樹脂補土，製作舌頭和牙齦部分④。因為此時還不想與上顎接著在一起，所以作業時注意不要黏在一起，將下顎與上顎合攏來，製作嘴角的肌肉。在保持仍然分割的狀態下，製作出幾乎沒有縫隙的嘴角外形⑤。

調整上顎的分割面。事先去除合攏時會造成干涉的部分，堆上速硬化型的補土⑥，固化後用砂紙整理形狀⑦。

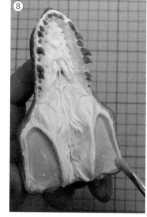
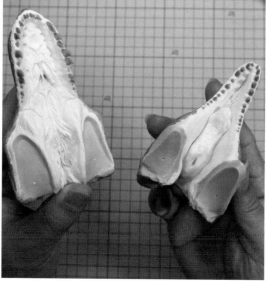

在上顎的分割面刷上嬰兒爽身粉⑧。將下顎那側的分割面也削掉曾造成干涉的部分後，堆上補土，與上顎合攏後用力按壓，這樣就能製作出漂亮的分割面⑨。再把溢出來的補土去掉。

在上下顎各自的分割面上開孔⑩，透過鋁線來連接在一起⑪。暫時還不要接著固定。

2.頭部表皮

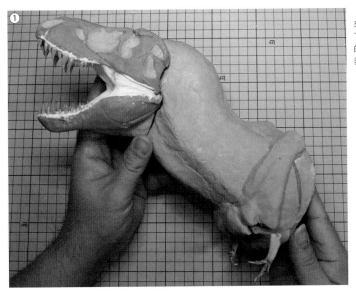

先將整體組合起來，充分地考慮一下要製作成怎麼樣的臉部、怎麼樣的表情①。

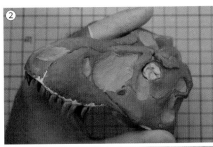

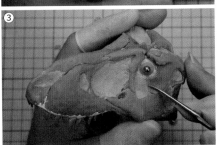

在眼窩裡填入速硬化型的補土②，裝入鞏膜環與金屬球後固定起來③。在鞏膜環的內側有水晶體和角膜，外形會給人一種向外隆起的半球形的印象。

COLUMN 眼睛靈動的霸王龍

「鳥類的頭部非常靈活」。確實看著鴿子頸部的動作，就能理解「原來如此，這樣的話即使眼睛不束張西望靈活轉動也沒問題吧？」。

一般來說，提到恐龍的鞏膜環，就會聯想起是一種形狀像是日本五圓硬幣中間有個孔洞的骨頭的印象（實際上是形狀是更加立體的，但在這裡暫且是以穿孔硬幣的形象來討論）。到底那是個怎麼樣的眼睛構造呢？我參考了幾種鳥類，簡單地調查了一下。在相當於五圓硬幣孔的部分，裡面有水晶體，然後有角膜覆蓋在上面，形狀向外側膨脹隆起。整個眼球看起來就像是一個UFO飛碟般的形狀。然後這個中間膨脹隆起的部分從眼瞼中露出，就成了我們所看到的「眼睛」。

人類眼球形狀幾乎是一個球體。而這球體表面的大塊面積會從張開的眼瞼露出，並藉由球體靈活轉動來做出各種表情。與此相對，擁有鞏膜環的眼睛，從眼瞼看到的只是眼球的一部分，而眼球還在眼瞼底下被固定在圓盤狀的骨頭上。我的理解是「眼睛無法靈活轉動」。

那麼再重新確認一次，什麼樣的生物的眼睛上有鞏膜環呢？大部分的魚類、鳥類、蜥蜴等爬蟲類都有，但據說鱷魚和蛇沒有，不過烏龜好像有。似乎變色龍好像也有。……。咦？

變色龍有鞏膜環？？ 變色龍眼睛會動吧？而且動得可厲害了。

實際上，我在很久以前就感覺到「鳥和蜥蜴都能用眼睛做出表情」。雖然當時沒有意識到這件事和鞏膜環之間的關係，但是在和恐龍君聊天的時候，他說：「如果恐龍的眼睛能動的話，應該連鞏膜環都能一起轉動吧」！咦？對呀！扁平形狀的眼珠，即使不能和球體做出同樣的動作，也許在眼窩中還是能藉由改變鞏膜環的角度，做出各種動作也說不定。那麼，外觀上的眼睛，也就是連同眼瞼的位置和角度也會一起轉動囉？…啊！變色龍的眼睛轉動方式不就是這樣嗎？我感覺原本四散各處的疑問這下子串聯在一起了。嗯嗯，雖然僅止於我個人的想像。也不知道這個推論是否正確，但似乎也可以說明為何鳥和蜥蜴能夠用眼睛做出表情了。

以前，什麼都不思考就囫圇吞棗地相信聽到的資訊，我感到像這樣「被制約了」的自己實在很慚愧。如果在那個時候，我能稍微觀察一下周圍的生物的話，可能會有更深刻的理解也說不定。…哎！罷了。

總之，這次的霸王龍我想試著製作成眼睛靈動的感覺。

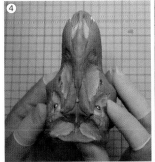

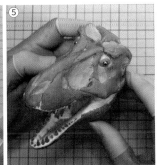

這次我想以左右眼球朝向不同方向的設計來製作看看④⑤。鞏膜環的形狀參考了歧龍的眼睛。

使用高密度型的補土製作眼瞼⑥⑦。製作成鞏膜環部分隱藏在眼瞼底下，角膜的半球狀部分露出在外的印象。

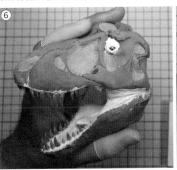

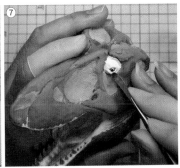

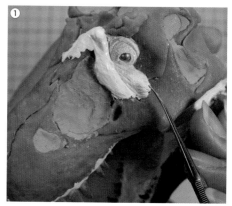

雕刻鱗片。從眼睛周圍慢慢地擴大表面質感的雕刻面積①。這次特別想要講究的是如何表現出眼瞼附近的表情。一邊注意鱗片的大小，皺紋的深度等細節，一邊著手製作。

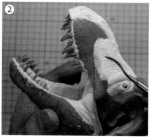

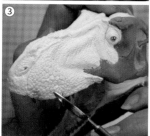

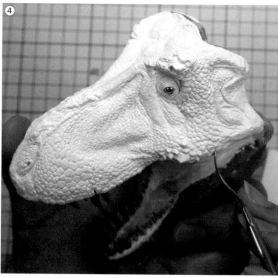

從鼻尖到後腦勺的整個上顎部分都製作出表面質感②③④。

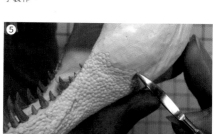

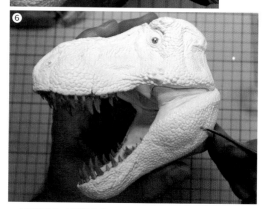

在下顎也加上鱗片⑤⑥。

3.喉部與頸部的肌肉

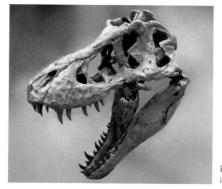

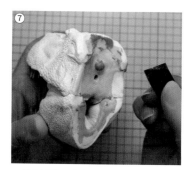

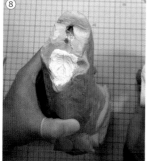

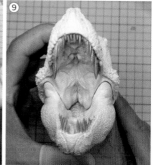

首先要將頭部與頸部的分割面處理乾淨，以速硬化類型的補土填平凹陷，再用砂紙打磨至平整⑦。

為了要在口腔呈現出立體深度，以高密度型的補土，在頸部那側的分割面的一部分，預先製作出可以讓人聯想到喉嚨深處的表面質感⑧⑨。

活用嬰兒爽身粉，以速硬化型的補土整理頸部的分割面。頸部～肩膀的肌肉隆起形狀也是用補土來造形⑩。

4.頸部～軀體與前肢

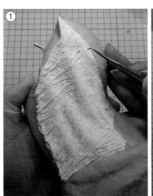

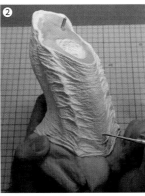

使用高密度型的補土來加上頸部的鱗片①②。也將配合身體動作引起皺紋和鬆弛製作出來。

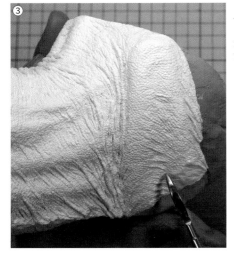

在肩膀周圍與胸部等軀體部分也加上表面質感③。在這裡也會出現皺紋和鬆弛，但製作時要注意肩胛骨的隆起、肌肉的運動方式和頸部的狀態不同。

📷 資料照片 頸部的鱗片

在霸王龍的一個稱為「Y-雷克斯（Y-REX）」的個體中，發現了皮膚痕跡的化石。據說照片是頸部附近的位置。相對於巨大的軀體來說，這個凹凸不平粗糙的鱗片顯得尺寸非常小。這麼說來，有一次我在近距離仔細觀察非洲象的皮膚時，也是一樣凹凸不平的粗糙質感。說不定霸王龍的表皮也是像大象一樣的吧？

在這次的復原作品中，除了強調鱗片感之外，也注意到要將大型動物的皺紋和鬆弛感呈現出來。

霸王龍
（Y-雷克斯）
皮膚痕跡化石
收藏：恐龍君

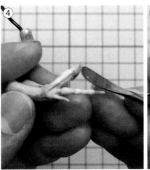

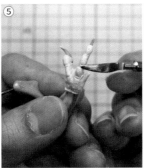

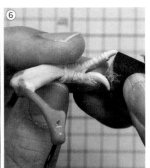

在前肢的尖爪和指節部位堆上速硬化型的補土來造形④⑤。固化後，用砂紙修飾尖爪的形狀⑥。這次也試著製作出沒有尖爪小小的第三指。呈現出一種有退化傾向的指節印象。

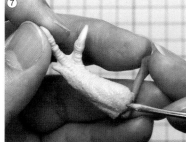

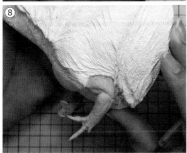

前臂也要堆上補土，刻出鱗片⑦。先暫時接著在軀體上，然後將上臂的肌肉形狀製作出來⑧。

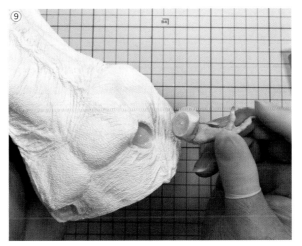

將剛才接著上去的部分拆下來，整理一下⑨。這裡也是採取運用嬰兒爽身粉的製作方法。

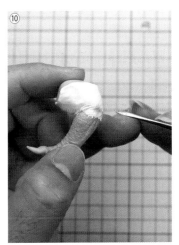

上臂用高密度型的補土加上表面質感。並在關節內側加上皺紋⑩。

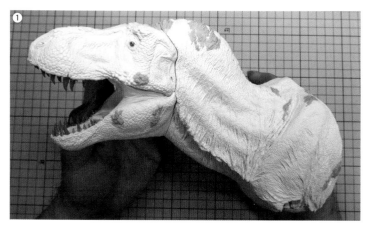

想試著呈現出一些像是蛇髮女怪龍身上的那種傷痕。稍微堆塑少量的速硬化型補土，再用抹刀造形①。

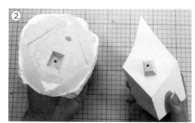

霸王龍本體與底座的連接部分安裝了這樣的暗榫。在霸王龍那側，為了不讓接縫過於顯眼，設計了一些有高低落差的形狀②。

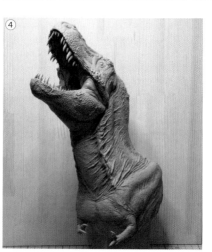

安裝至底座上並檢查整體③。

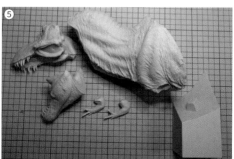

噴上底漆補土後，原型就完成了④。

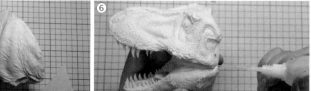

運用麻雀的作業流程，複製全部零件。並翻模成樹脂材質⑤。接著要將零件組裝起來。先將上下顎接著在一起⑥，並將軀體和兩條前肢接著在一起。為了增加接著面的強度，中間要用鋁線打上連接軸。

製作霸王龍⑥　塗裝　以生動逼真的震撼力為目標進行塗裝。

將金屬底層塗料噴塗到整個原型上⑦。

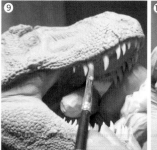

用噴筆在除了底座以外的整個霸王龍原型都噴上偏黃色的米色⑧。使用的塗料是硝基系塗料。

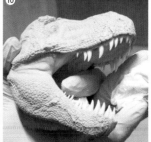

用筆刷沾取溶劑，溶解掉附著在牙齒上的塗料⑨⑩。牙齒的塗裝打算要活用樹脂的成型色。

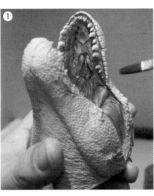
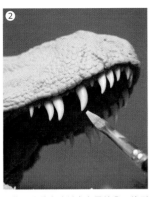
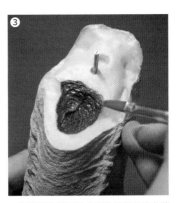
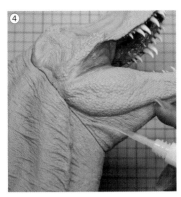

在口腔塗上如黏膜般的粉紅色，再用紅茶色的琺瑯塗料來上墨線①。沾到牙齒的塗料再次用溶劑溶解清理，前端用硝基系的象牙色稍微地呈現出漸層效果②。最後在口腔整體塗上透明的光澤塗料。

在頸部分割面的喉嚨黏膜部分塗上稍微暗一點的顏色③。盡量呈現出像是要將人吞入般的立體深度塗裝效果。

打上連接軸，將頭部和頸部緊緊地接著在一起。在接縫處注入瞬間接著劑④，固化後再用電動刻磨機整理一下。

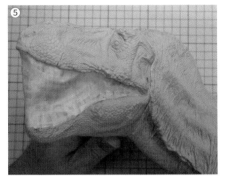
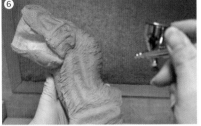
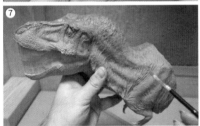
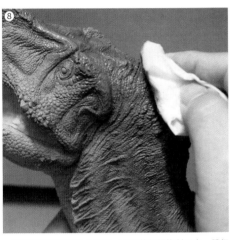

用裁切成許多小塊的膠帶遮蓋住整個口部⑤。注意請盡量不要有任何縫隙。

用噴筆將硝基系的茶色塗料噴塗得大範圍一些⑥，再用筆塗的方式加上自然的顏色不均⑦。

用琺瑯塗料為整體入墨線。可以將色調抑制下來，讓氣氛變得好一些⑧。

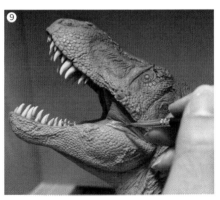
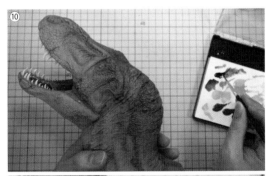
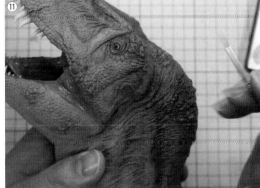
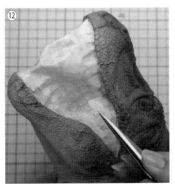

暫時先剝下遮蓋膠帶，調整嘴角和遮蓋的邊界部分的顏色⑨。不要讓邊界太明顯，呈現出顏色自然過渡的感覺。

使用水性壓克力塗料來為傷口部分上色⑩。塗裝眼睛的時候，要注意視線的方向，慎重地描繪細節⑪。

再次將口部遮蓋起來⑭，噴上消光的表層保護塗料⑬。

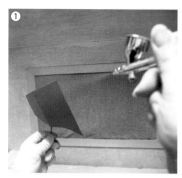

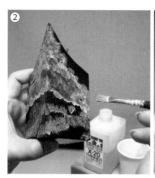

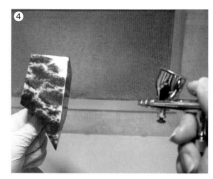

接下來要進行底座的塗裝。首先是硝基系茶紅色的噴筆塗裝①。均勻塗色，然後充分地晾乾。

用琺瑯塗料的象牙色描繪出紋路細節。一邊用琺瑯溶劑溶解好的塗料，一邊製作出石材風格的紋路②。這是在麻雀的底座上也使用過的技法應用。然後用深茶色或白色稍微強調一下色調③。

將硝基系的透明（光澤）塗料反覆幾次噴塗、晾乾，直至表面塗層變得稍微厚一些④。

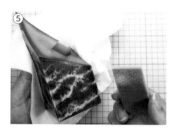

等待透明塗層完全乾燥後，要把表面打磨至光滑。一開始先使用研磨海綿（相當於微精細1200～1500號）⑤。注意不要打磨過度了。

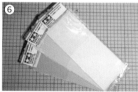

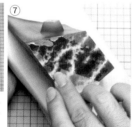

接下來要使用研磨片(2000～8000號)⑥，用水磨的方式進行打磨⑦。

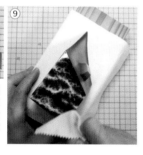

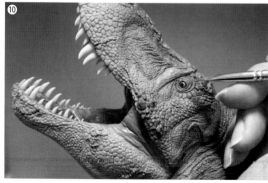

將研磨劑⑧塗在布料上，按照粗目、細目、精細的順序仔細打磨⑨。等到呈現出像石材一樣的光澤就成功了。安裝在霸王龍本體上，確實地接著固定。

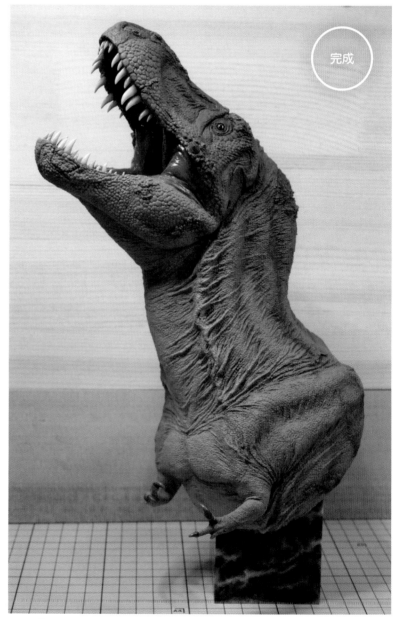

完成

眼睛使用透明（光澤）塗料修飾，呈現出光澤感⑩。角質部分則使用半光澤塗料來進行調整。

……像這樣一路製作到這裡才發現，有瞬膜環的眼球實際上也有很多是球狀的。恐龍的眼球問題，好像還有考察的餘地。今後，我也想繼續觀察其他各種不同生物的實例！

後記

我在2001年製作了一件《霸王龍頭像模型》。那是在我開始用黏土製作恐龍，並在Wonder Festival上銷售GK套件的幾年後的事情。漸漸地，作品的數量增加了，也有愈來愈多人會來觀看我的作品。雖然在很多人的支持下，我得以繼續活動，然而作品並不是那麼暢銷的。對我來說，恐龍模型不是「為了賺錢而做的東西」。這件作品當初也是沒有打算要製作成套件來量產，只因個人喜歡而製作的作品。儘管如此，當作品完成後，還是希望有人能看到它，所以就在Wonder Festival的攤位上展示出來了。

第二年，我遇到了在本書中也給予了我很大協助的朋友恐龍君。大概他先看過了雜誌《Wonder Festival Report》上刊登的霸王龍頭像，我記得相遇的那天，他對我說：「你就是那個霸王龍頭的作者！那絕對是非常喜歡霸王龍的人才做得出來的作品，我一眼就看出來了。」馬上我們兩人就聊開了。

後來，我和恐龍君熱烈討論了許多關於霸王龍的事情，給了我許多製作材料和建議，於是便誕生了《霸王龍：成長曲線（2011年製作）》這件作品。以這件作品為契機，我與江川史朗先生開始彼此聯繫。和木村由莉小姐也有著不可思議的緣分，在參加Wonder Festival活動的初期就一直有合作關係的模型製造商的社長的介紹下，幾年前認識了木村小姐。當天她得知這件事後大笑著說：「咦？，原來你也認識恐龍君嗎！？」。問她怎麼回事，才知道原來我遇到恐龍君的同一時期，木村小姐和恐龍君也相遇了。

這份以「只是因為自己喜歡而製作的作品」為契機的緣分，即使在20年後的今天也仍然持續著。而且，從那個緣分裡面還產生了新的作品。這是一件多麼令人開心的事啊！簡直就像是我自己製作的作品，造就出了今天的我似的。

雖然在這裡寫不完，但是到現在為止，有很多能讓我感到幸福的邂逅相遇。我之所以能全力去做我自己喜歡的事情，是因為我與人們的聯繫創造了那個環境。我想借此機會向所有支持我「做自己喜歡的事情」的人表示感謝之意。

我還想對所有拿到這本書的人表示衷心的感謝。小時候，一位雕塑家告訴我：「作品除了優秀、拙劣之外，還有好、壞之分。」。什麼才是好的作品呢…？人與人之間的緣分產生了好的作品，而那樣的作品又產生好的緣分。我的理解是這樣的。我由衷希望大家都能和好的作品有進一步擴大的緣分。

竹內しんぜん

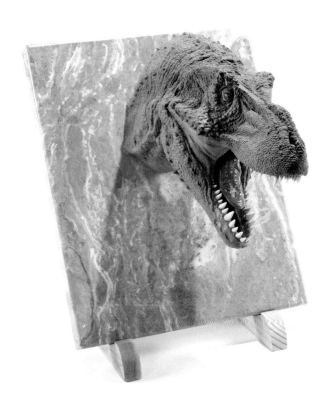

博物館、動物園介紹

最後要為各位介紹對於本書的執筆、作品製作相關取材提供協助的各個施設。

博物館

在暑假之類的長假期間舉辦的恐龍展上，總會展示當時備受矚目的話題骨骼標本，每次我一想到可以去會場參觀，都會不由得興奮起來。但如果是期間限定的展覽，很難有機會可以在想看的時候就去重複參觀…。在這一點上，如果是博物館的常設展覽的話，那可以仔細觀察，想去幾次都沒問題。花點時間仔細觀察，也許能有新的發現也說不定呢。

國立科學博物館

〒110-8718
東京都台東區上野公園7-20
☎ 050-5541-8600（免費諮詢電話）

位於東京上野，是代表日本的博物館。每當舉辦有話題的特設展時，經常會出現等待入場的隊伍。在常設展覽中，除了有三角龍雷蒙德、迷惑龍並排展出的恐龍樓層之外，還有關於其他的古生物、現代動物、日本的自然生態等充實的內容，只待一天是很難全部看完的。建議不要想著一口氣全部看完，可以按照興趣排定順序仔細參觀，多去幾次也無妨。

在熊本縣的御船層群這一白堊紀後期的地層中，挖掘出了很多恐龍化石。除了御船層群的恐龍化石之外，還有很多其他恐龍骨骼匯聚一堂的精華展示，真是讓人嘆為觀止。去博物館參觀的時候，如果參加當地政府舉辦的恐龍紀念巡遊活動，可以享受到更多的樂趣。

御船町恐龍博物館

〒861-3207
熊本縣上益城郡御船町大字御船995-6
☎ 096-282-4051

愛媛縣綜合科學博物館

〒792-0060
愛媛縣新居濱市大生院2133-2
☎ 0897-40-4100

博物館內有一座大型天象儀。常設展覽分為自然、科學技術、產業發展等三大類，自然館中有實物大小的霸王龍和三角龍的可動機器恐龍。另外也有恐龍骨骼的展示品，副櫛龍的骨骼旁邊放了由我製作的復原模型。

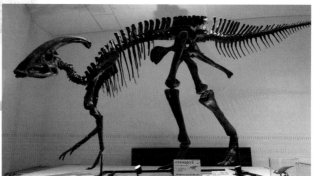

德島縣立博物館

〒770-8070
德島縣德島市八萬町向寺山（文化之森綜合公園）
☎ 088-668-3636

博物館位於由美術館、圖書館等文化設施和廣闊公園融為一體的文化之森綜合公園。可以參觀到在德島縣勝浦發現的恐龍化石，以及同時代的恐龍骨骼，在展廳其他角落則可以看到霸王龍和大地懶等的骨骼展示。這裡也展示了由我製作的霸王龍的復原模型。

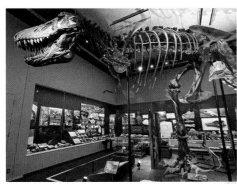

動物園

這裡介紹動物園的特徵都是「和動物的距離很近」。在動物的附近進行觀察，不僅可以直接觀察牠們，還可以更真實地擴大對於無法親眼見到的恐龍的想像空間。

白鳥動物園

〒769-2702
香川縣東香川市松原2111
☎ 0879-25-0998

以「過於自由的動物園」而聞名的動物園。才看到小山羊才剛從眼前跑過去，緊接著大象就將鼻子伸了過來。我們可以用那樣的距離感來觀察各種生物。老虎的飼養數量很多，經過各自觀察比較的話，可以看出每隻老虎的個性都不一樣。即使是無法直接碰觸到的猛獸，像這樣近距離觀察的話，也會感覺更加親近了。

這是專攻爬蟲類的動物園。可以在眼前觀察到很多不同種類的生物，能夠直接碰觸到的動物也很多，正如其名是一座「體感型動物園」。在本書的三角龍製作章節中，特地造訪這裡，針對各種爬蟲類的「耳朵」進行了比較。也推薦各位像這樣以想要弄清楚的事項為主題來進行觀察。

體感型動物園iZoo

〒413-0513
靜岡縣賀茂郡河津町濱406-2
☎ 0558-34-0003

伊豆動物王國

〒413-0411
靜岡縣賀茂郡東伊豆町稻取3344
☎ 0557-95-3535

可以觀察到犀牛、長頸鹿、大象等大型動物。看著奔跑中的鴕鳥，不禁讓人聯想到恐龍的身影。除了有餵食體驗以及與動物的貼身互動之外，還有「恐龍棲息的森林」以及充實的遊戲設施。是全家人都可以樂在其中的一座設施。

STAFF

作者	竹內しんぜん
攝影	竹內しんぜん 河橋將貴（STUDIO R）
設計	小林步
材料協力	恐龍君（田中真士） Double Helix株式會社 株式會社宮城TV放送 江川史朗 森 悠 體感型動物園iZoo 國立科學博物館 御船町恐龍博物館 木村由莉 白鳥動物園 伊豆動物王國 米山愛 愛媛縣總合科學博物館 德島縣立博物館 敬稱略‧刊載順
編輯	舟戶康哲

以黏土製作！
生物造形技法 恐龍篇

作 者	竹內しんぜん	
翻 譯	楊哲群	
發 行	陳偉祥	
出 版	北星圖書事業股份有限公司	
地 址	234 新北市永和區中正路 462 號 B1	
電 話	886-2-29229000	
傳 真	886-2-29229041	
網 址	www.nsbooks.com.tw	
E - MAIL	nsbook@nsbooks.com.tw	
劃撥帳戶	北星文化事業有限公司	
劃撥帳號	50042987	
製版印刷	皇甫彩藝印刷股份有限公司	
出 版 日	2023 年 6 月	
I S B N	978-626-7062-61-6	
定 價	500 元	

如有缺頁或裝訂錯誤，請寄回更換。

粘土で作る！いきもの造形 恐竜編
© 2000-2022 Shinzen Takeuchi / HOBBY JAPAN

國家圖書館出版品預行編目（CIP）資料

以黏土製作!生物造形技法 恐龍篇 / 竹內しんぜん著；楊哲
群翻譯. -- 新北市 : 北星圖書事業股份有限公司, 2023.6
144面 ; 21×25.7公分
ISBN 978-626-7062-61-6(平裝)

1.CST: 泥工遊玩 2.CST: 黏土

999.6 112001830

官方網站 　　臉書粉絲專頁 　　LINE 官方帳號